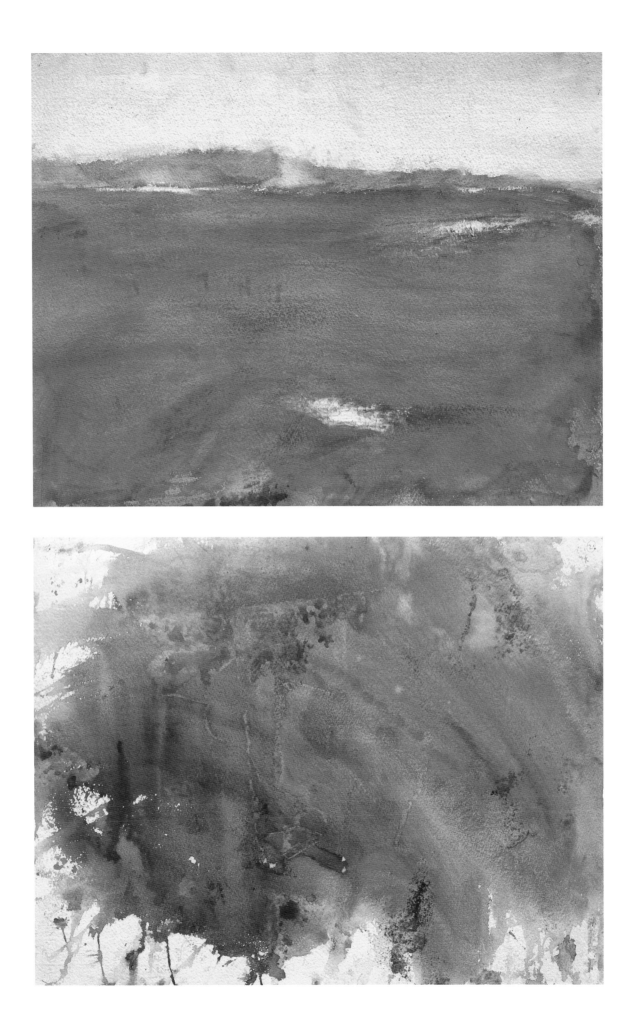

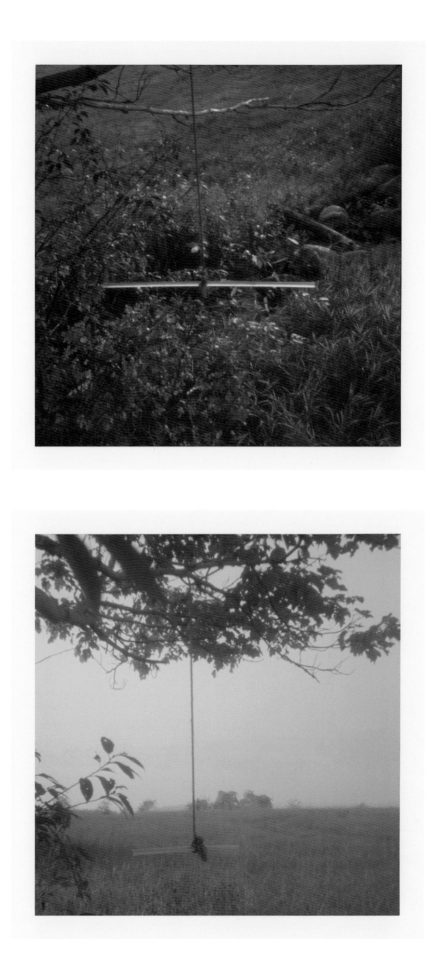

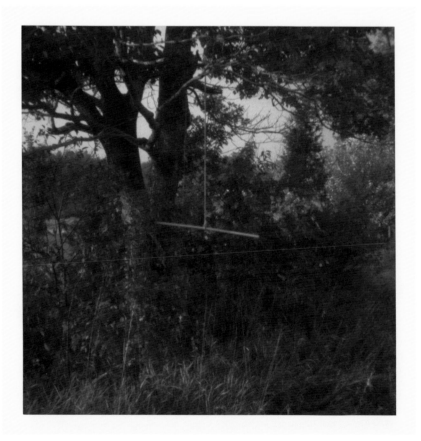

JAMES WELLING
THE MIND ON FIRE

MK Gallery, Milton Keynes
Centro Galego de Arte Contemporánea - CGAC, Santiago de Compostela
Contemporary Art Gallery, Vancouver
DelMonico Books · Prestel | Munich London New York

Contents/Índice

24 **Foreword/Prefacio**

53 **Pictures Are Also Things/Las imágenes también son cosas**
Jan Tumlir

105 **James Welling: Outside of Himself/James Welling: fuera de sí**
Jane McFadden

125 **The Mind on Fire/La mente en llamas**
Interview with Anthony Spira

150 **Chronology/Cronología**

166 **Selected Writings, 1979–87/Escritos escogidos, 1979-1987**
James Welling

173 **Titles/Títulos**

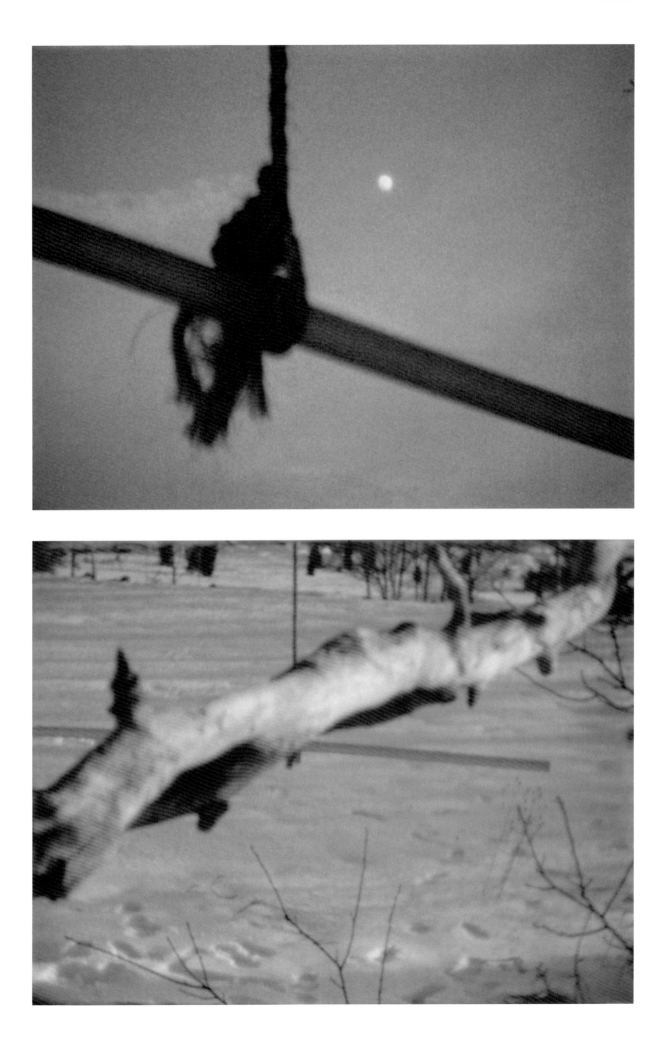

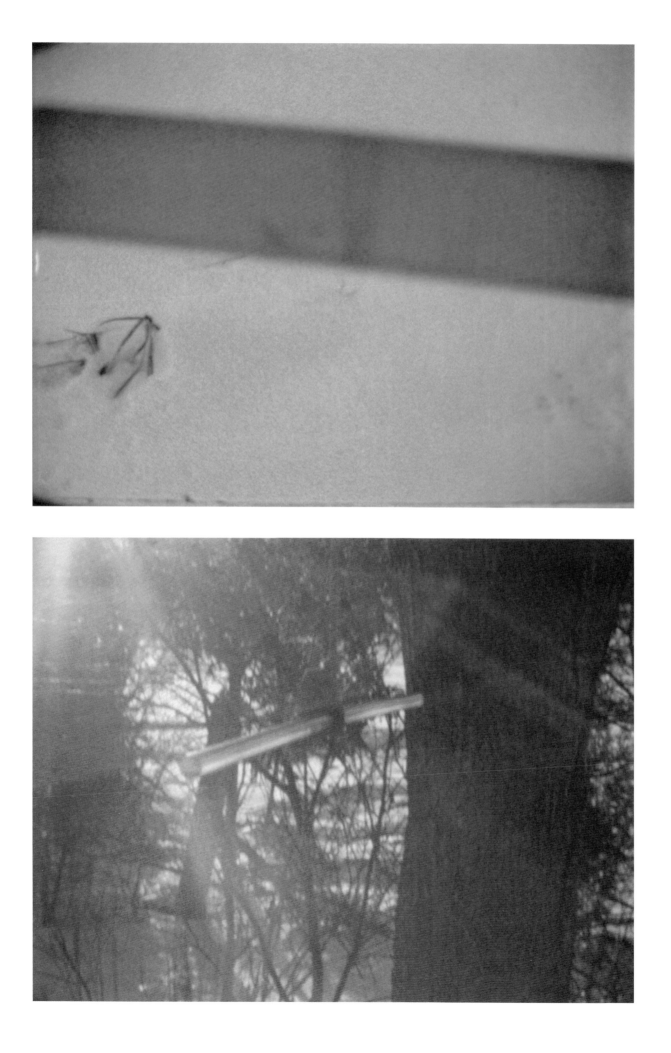

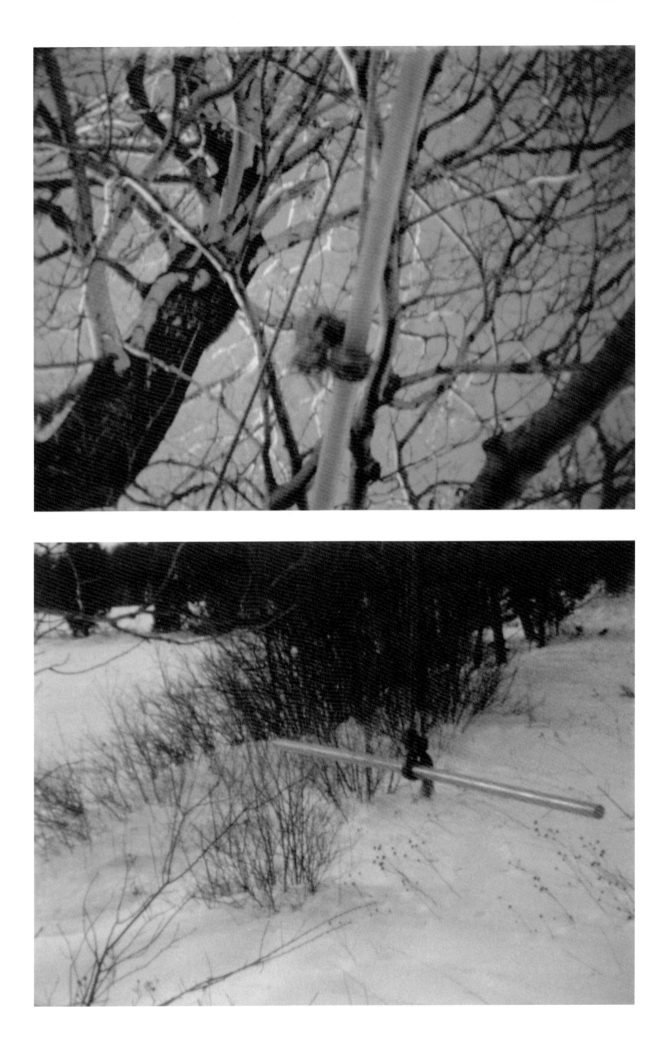

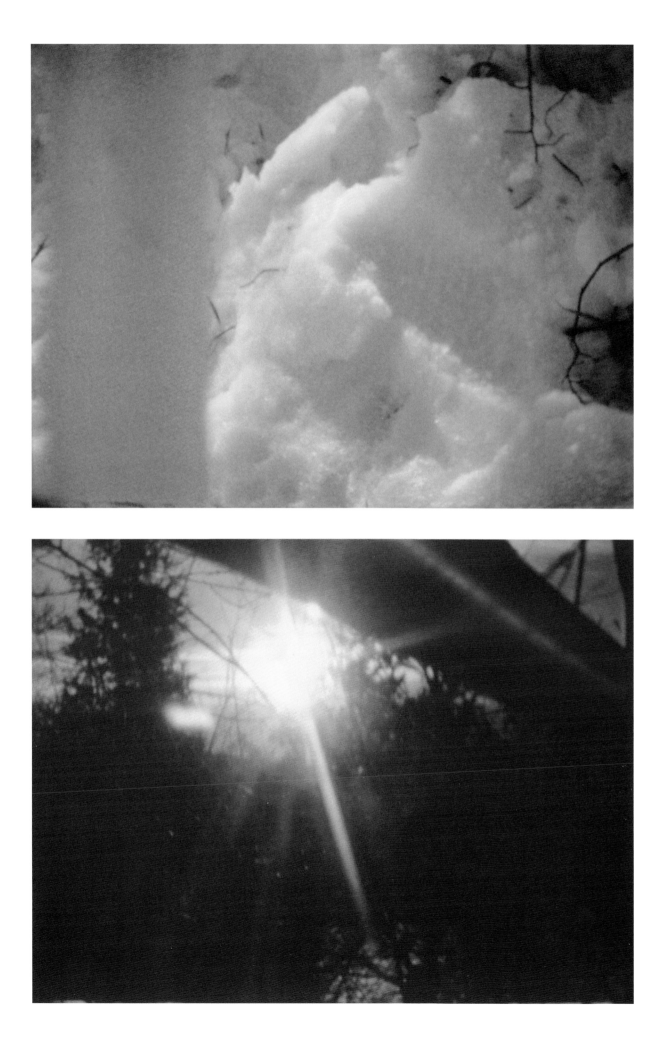

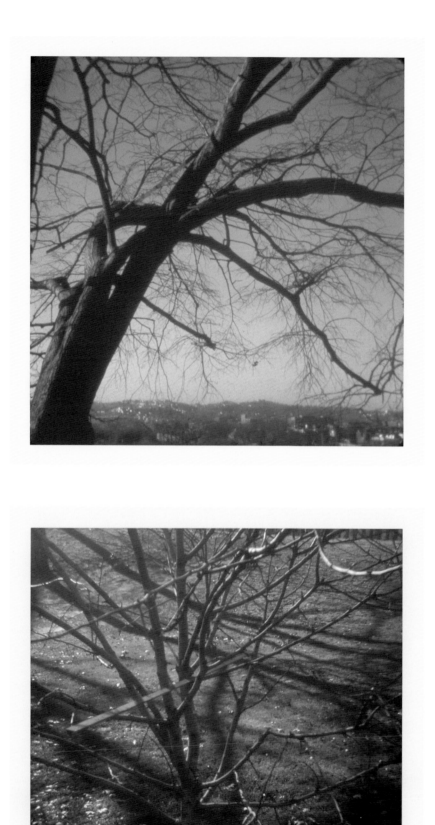

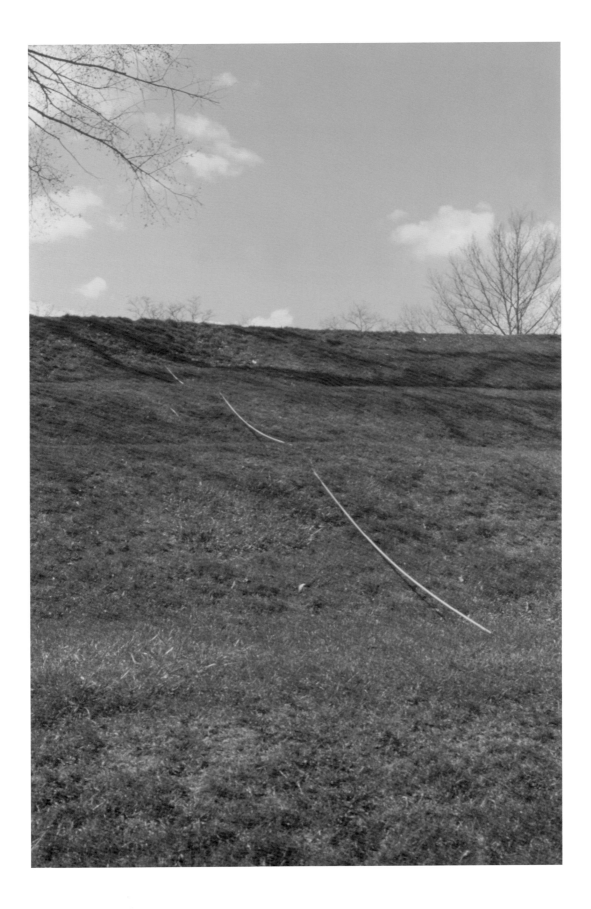

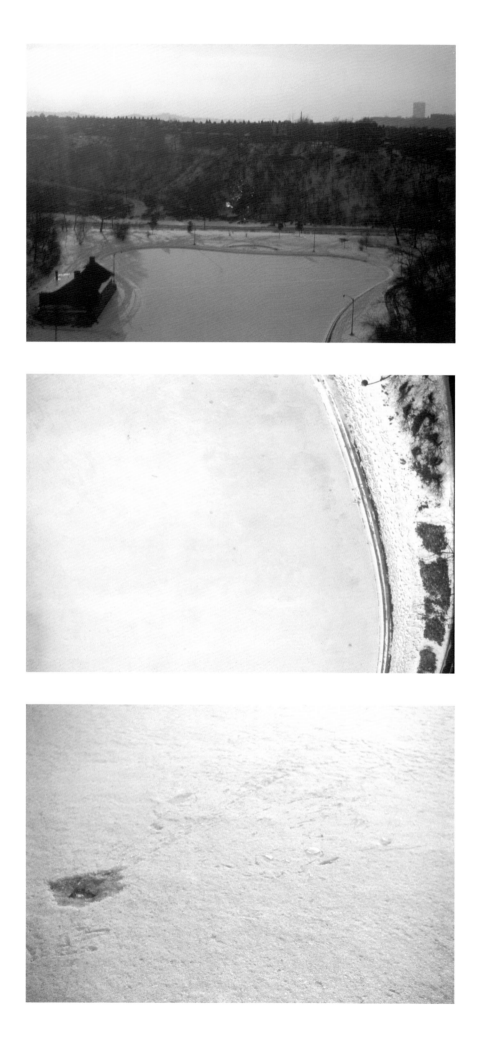

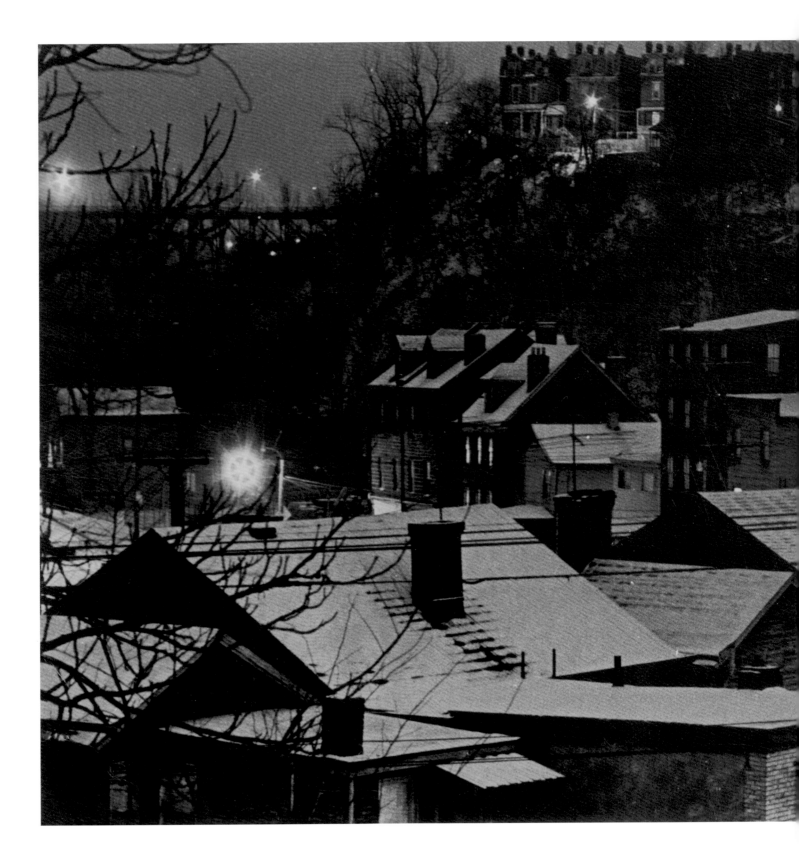

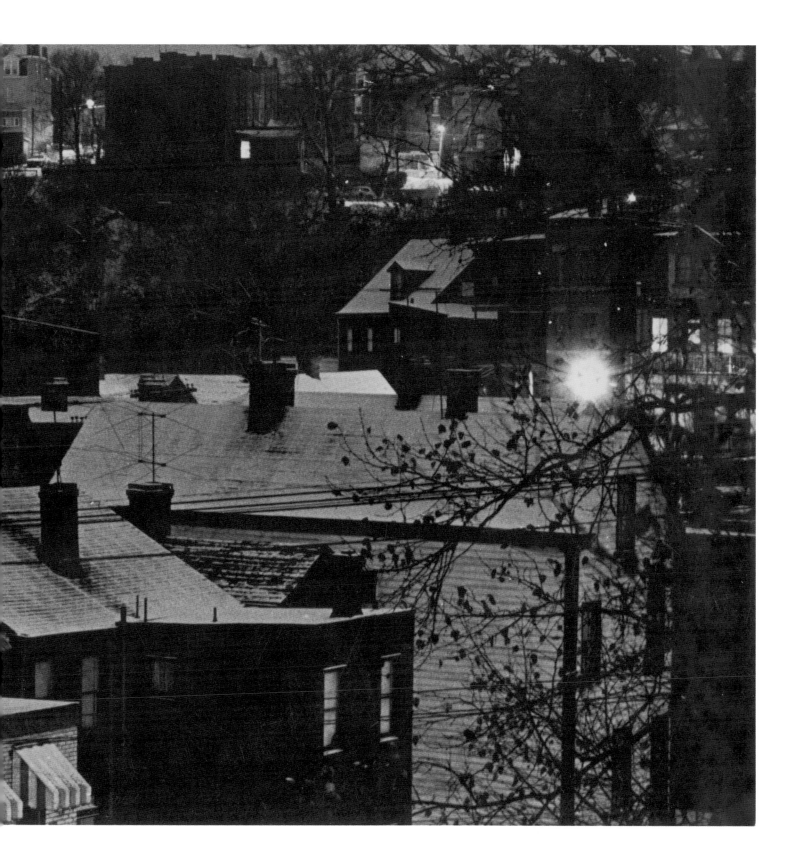

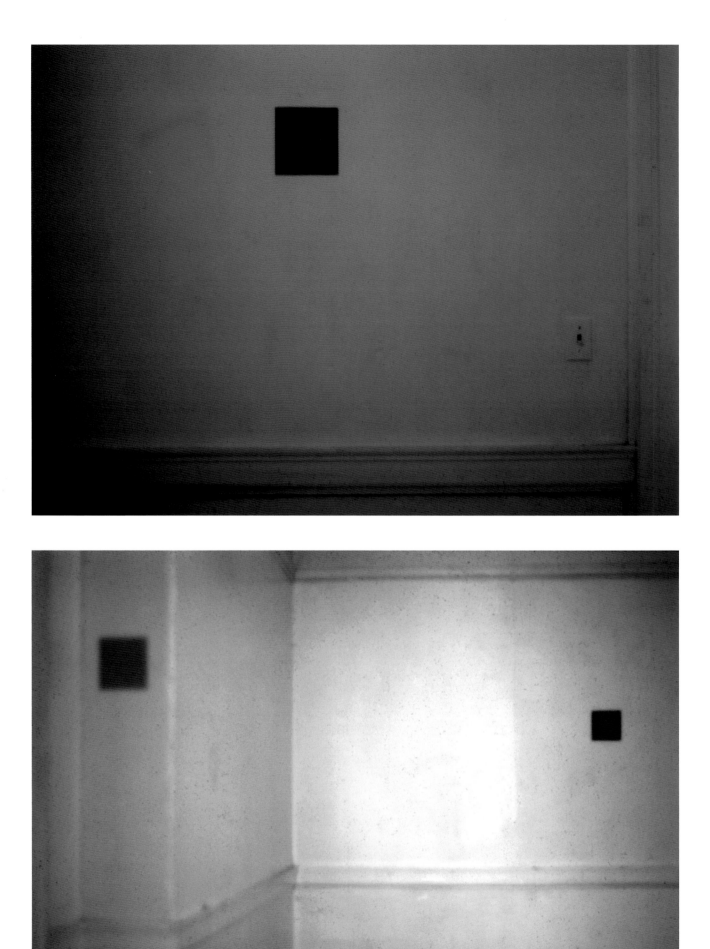

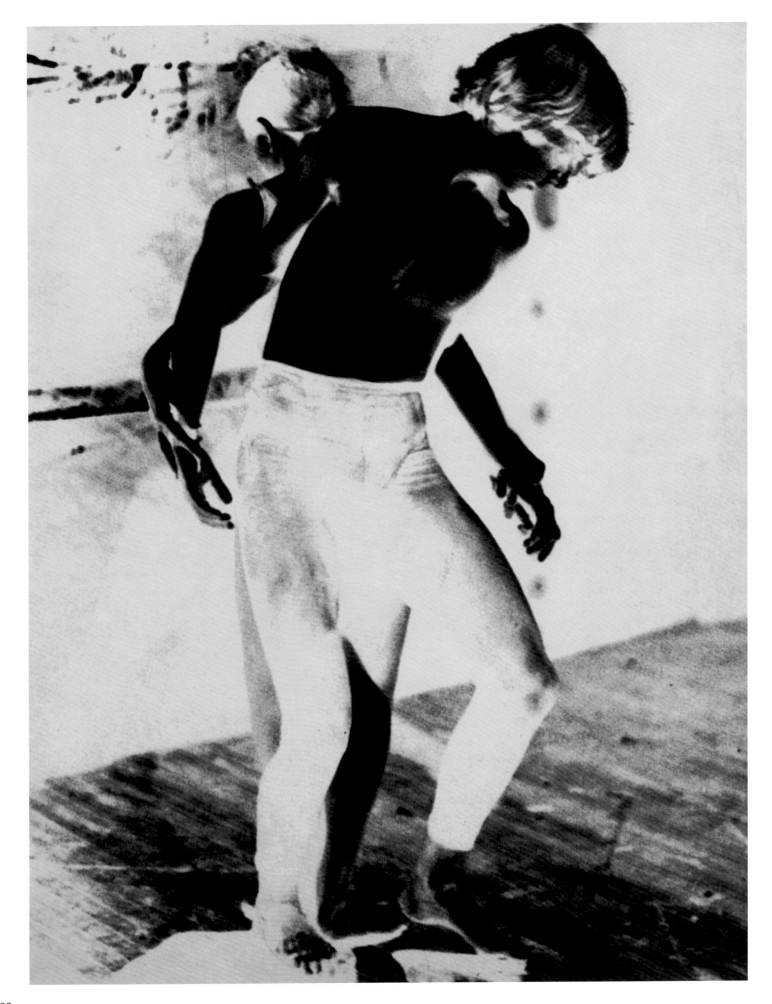

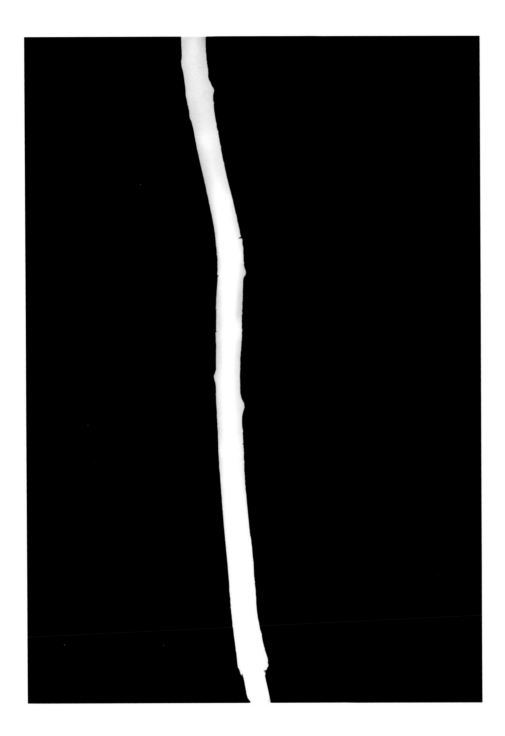

Foreword / Prefacio

James Welling emerged as a seminal figure in the "Pictures Generation," an influential group of artists including Sherrie Levine, Cindy Sherman, and Richard Prince. Working in New York in the late 1970s and early 1980s, they were acclaimed for their innovative use of photography and for opening up a new set of questions about art and the nature of representation. This publication, and the exhibition it accompanies, is titled *The Mind on Fire* to evoke a febrile time of energy, thought, and production from that period.

James Welling came to photography after working in painting, sculpture, dance, performance, conceptual art, film, and video. The experimental and ephemeral works Welling produced from 1969 to 1988 demonstrate a range of ideas, reference points, and concerns that at times seem incompatible to one another. In his earliest watercolors and Super 8mm films such as *Sculpture, 1970, Film, 1971*, made near his parents' home in Connecticut, as well as other work produced at Carnegie-Mellon University in Pittsburgh from 1969 to 1971, we see traces of contrasting styles stretching from abstract expressionism to postminimalism. The extent of these references and methods reminds us that Welling's work cannot be easily compartmentalized. In the early 1970s Welling became interested in a range of different modes of documentation—Xerox, microfilm, photo-offset printing, maps, statistical data, advertising, and scientific imagery. The wide-ranging ephemera presented in this book chart these influences and shifting ideas, clues and hints, full of potential to be mined in the future.

In this publication, art historian Jan Tumlir eloquently discusses how Welling sought his own voice by insisting on the validity of such contrary models rather than prioritizing one over the other. Welling adopted this approach in order to problematize the rehearsed formulations of modernist theory so that his photographs of aluminum foil and drapery offer shifts and changes in readings from their inherent ambiguity and the evocative titles that point beyond the literal. In 1982 Welling aspired "to produce images which are both densely

James Welling se ha convertido en una figura fundamental de la conocida como «Generación de las Imágenes», un influyente grupo de artistas del que formaban parte Sherry Levine, Cindy Sherman y Richard Prince, entre otros. Todos ellos trabajaron en Nueva York a finales de los setenta y principios de los noventa, y tuvieron gran repercusión por su uso innovador de la fotografía y por ser los primeros en plantear una serie de preguntas novedosas acerca del arte y de la naturaleza de la representación. Esta publicación, y la exposición a la que acompaña, se titula *The Mind on Fire*, en alusión a la efervescencia de energía, ideas y actividad de dicho período.

James Welling llegó a la fotografía a través de la pintura, la escultura, la danza, la *performance*, el arte conceptual, el cine y el vídeo. Las obras experimentales y efímeras que produjo entre 1969 y 1986 ilustran una gran variedad de ideas, puntos de referencia y preocupaciones que a veces parecen incompatibles entre sí. En sus primeras acuarelas y películas de Super 8mm como *Sculpture, 1970, Film, 1971*, ambas realizadas cerca de la casa de sus padres en Connecticut, así como en otras obras que produjo en la Universidad Carnegie-Mellon en Pittsburg entre 1969 y 1971, se pueden encontrar trazas de estilos opuestos, desde el expresionismo abstracto al posminimalismo. El alcance de estas referencias y métodos nos recuerda que la obra de Welling no se puede compartimentar fácilmente. A principios de la década de los setenta comenzó a interesarse por diferentes formas de documentación: las fotocopias, las microfichas, la impresión de fotografías en *offset*, los mapas, las estadísticas, la publicidad y el imaginario científico. La gran variedad de objetos personales que se muestran en este libro constituye un reflejo de estas influencias así como de la constante evolución de una serie de ideas, claves y sugerencias cargadas de potencial que explotaría en el futuro.

En esta publicación, el historiador del arte Jan Tumlir describe con elocuencia cómo Welling ha buscado su propia voz, insistiendo en la validez de dichos modelos contradictorios en lugar de conceder prioridad a uno de ellos en detrimento de los demás. Welling adoptó esta nueva perspectiva para cuestionar los planteamientos ensayados por el modernismo. Así pues, sus fotografías de cortinas y papel de aluminio ofrecen múltiples lecturas como resultado de su ambigüedad intrínseca y de unos títulos evocadores que apuntan más allá de lo

associative and self-referencing." This clear statement of intent and a selection of other early writings reproduced in this book shed light on this intense and decisive period of work. They show how Welling drew on his long-standing preoccupations and his grounding in conceptualism as he moved into photography with *Hands* (1975), *Los Angeles Architecture and Portraits* (1976–78), and *Diary of Elizabeth and James Dixon (1840–41)/Connecticut Landscapes*, begun in 1977.

Welling described his earliest photographs as images where many lines of thought and emotion could intersect. Poetry was an important template for this idea. Welling began reading poetry at Carnegie-Mellon starting with Wallace Stevens and Robert Lowell. Stevens's lush modernist vocabulary and his ideas about abstraction were decisive early influences as was Lowell's use of personal and family imagery. In Los Angeles Welling discovered the work of Rainer Maria Rilke and Stéphane Mallarmé. Through Mallarmé, in particular, Welling found that it might be possible to convey an effect without an object, thus providing the generating principle for his photographs made after 1979. As Rosalind Krauss succinctly stated in 1989 when discussing Welling's early photographs in *Photography and Abstraction*, he "created as much delay as possible between seeing the image and understanding what it was of."

Throughout the period of *The Mind on Fire*, painting remained a resource to Welling; his interest in scale, surface, materiality, tactility, and process evolved directly from his engagement with small paintings that preceded his photographic work. These qualities came to the fore in the solo exhibitions at Metro Pictures and Cash/Newhouse in New York in 1981, 1982, and 1985, and in the *Aluminum Foil*, *Drapes*, *High Contrast*, *Gelatin Photographs*, and *Tile Photographs*. Some of these works were contact printed to gain what Welling described as "a facsimile effect," involving no enlargement from the negative. As Welling stated at the time, "The [small] image convinces me of its truth in a way larger images cannot."

literal. En 1982 Welling escribió «—aspiro a producir imágenes que estén cargadas de asociaciones pero que, al mismo tiempo, sean autorreferenciales». Esta contundente declaración de intenciones junto con una selección de otros textos de su primera época reproducidos en este libro ilustran este intenso y decisivo período de trabajo. Muestran cómo, al dar el salto a la fotografía con *Hands* (1975), *Los Angeles Architecture and Portraits* (1976-1978) y *Diary of Elizabeth and James Dixon (1840-41)/Connecticut Landscapes* (a partir de 1977), Welling recurrió a sus preocupaciones de siempre y a sus nociones básicas de conceptualismo.

Welling se refería a sus primeras fotografías como imágenes donde se producía la intersección de varias líneas de pensamiento y emociones. La poesía era un formato ideal para poner a prueba esa idea. Welling comenzó a leer poesía en Carnegie-Mellon, y sus primeras lecturas fueron Wallace Stevens y Robert Lowell. El exuberante vocabulario modernista de Stevens y sus ideas acerca de la abstracción constituyeron influencias extremadamente importantes en esta primera etapa, como también lo fue, en el caso de Lowell, el uso de un imaginario familiar y personal. En Los Ángeles Welling descubrió la obra de Rainer Maria Rilke y Stéphane Mallarmé. En particular a través de este último, Welling descubrió que quizás era posible transmitir sentido sin la mediación de un objeto, una idea que se convertiría en el principio generador de sus fotografías a partir de 1979. Rosalind Krauss lo resumió muy bien cuando, en 1989, refiriéndose a las primeras fotografías del artista en «Fotografía y abstracción», dijo que Welling «creaba el máximo retardo posible entre la contemplación de la imagen y la comprensión de *qué era*».

Durante el período que abarca *The Mind on Fire*, la pintura fue una fuente de recursos para Welling; su interés por la escala, la superficie, la materialidad, la cualidad táctil y los procesos se desarrolló a partir de su dedicación a las pinturas de pequeño formato que precedieron a su obra fotográfica. Estas propiedades ocuparon el primer plano en las exposiciones individuales de Metro Pictures y Cash/Newhouse en Nueva York en 1981, 1982 y 1985, así como en las fotografías de papel de aluminio, cortinas, alto contraste, gelatina y azulejos. Estas obras se imprimieron como hojas de contactos, sin ampliar los negativos, con el fin de conseguir lo que Welling describió como «un efecto facsímil». Como el propio

Welling dijo en su día, «una imagen (pequeña) logra convencerme de su autenticidad de un modo en que no consiguen hacerlo las imágenes más grandes».

La relación de Welling con los espacios en los que vivió y trabajó influyó en su fotografía desde las primeras estampas que tomó en Los Ángeles hasta las imágenes clave que surgieron después de su traslado a Nueva York. En 1976 Welling utilizó una cámara Polaroid para fotografiar su *loft* y el restaurante en el que trabajaba. Su experiencia como cocinero en Nueva York resultó ser crucial para la producción de fotografías como *Aluminium Foil* o *Drapes*, y la escena musical del *downtown* neoyorquino también jugó un papel importante. Tras conocer a músicos como Glenn Branca, Rhys Chatham y Kim Gordon en Nueva York a finales de los setenta, intentó crear equivalentes fotográficos de los ambientes sonoros intensos y envolventes de sus conciertos.

Esta publicación es un proyecto de gran envergadura, con dos textos encargados para la ocasión a Jan Tumlir y Jane McFadden, además de una entrevista, abundante material de archivo y una selección de textos inéditos del propio Welling. En conjunto, esos textos definen las bases conceptuales y contextuales que Welling puso durante este fértil período de su carrera. Tumlir ofrece una panorámica de la época, estableciendo vínculos entre los diversos impulsos que dan forma y respaldo al cuestionamiento de la imagen que, todavía hoy, constituye el principal objeto de investigación de la obra de James Welling. McFadden hace un repaso de la época al tiempo que profundiza en la idea de la presencia y la participación de James Welling en el nuevo modelo de producción de obras de arte que surgió en los años ochenta. Estos ensayos se complementan con la voz del propio artista en una entrevista inédita en la cual reflexiona, en parte, sobre sus preocupaciones de entonces y sobre cómo estas constituyen la base de su trabajo actual. Junto con los escritos de Welling de los años setenta y principios de los ochenta, estos textos plantean perspectivas muy originales y reveladoras. Constituyen la evidencia de esa «mente en llamas»: afirmaciones en torno a los parámetros mecánicos y filosóficos de la fotografía cuestionadas mediante el uso de diversos papeles fotográficos, películas y cámaras; materiales en fluctuación constante ligados a infinidad de significados simultáneos.

Este libro es fruto de la colaboración de instituciones y particulares, así como del apoyo y el empeño de muchos. La exposición la han organizado conjuntamente MK Gallery de

Welling's relationship to the spaces in which he lived and worked influenced his photographs, from the earliest taken in Los Angeles to the pivotal images that emerged after his move to New York. In 1976 Welling used Polaroids to photograph his loft and the restaurant in which he worked. His experience as a cook in New York was crucial for his *Aluminum Foil* and *Drapes* photographs, and the downtown music scene in New York played an important role. After meeting musicians Glenn Branca, Rhys Chatham, and Kim Gordon in New York City at the end of the 1970s, he attempted to create photographic equivalents to the concentrated and immersive sonic environments of their concerts.

This publication has been a major undertaking, including newly commissioned essays by Jan Tumlir and Jane McFadden, alongside an interview, archival materials, and selections of Welling's own writing from this period published for the first time. Collectively the scope of these individual texts maps out the conceptual and contextual ground that Welling established during this fertile and formative period of production. Tumlir offers an overview of the era, connecting the breadth of impulses that inform and underpin the interrogation of image making that Welling continues to investigate. McFadden provides a summary of this time while delving into the notion of Welling's presence and performance in the process of making work that was to emerge in the 1980s. These essays are complemented by the voice of the artist himself, presented in a new interview that in part reflects back on his thinking of the time and in how this continues to be the foundation from which he works. Juxtaposed with Welling's writing from the seventies and early eighties, these texts generate particular and telling insights. Here is evidence of the "mind on fire," statements that surround the mechanical and philosophical parameters of photography, being tested through a variety of photographic paper, film, cameras—materials in flux and subject to a myriad of simultaneous meanings.

This project embodies institutional as well as individual collaboration, important support, and energy contributed by many. The exhibition was organized in partnership between

MK Gallery, Milton Keynes, UK; Centro Galego de Arte Contemporánea in Santiago de Compostela, Spain; and the Contemporary Art Gallery, Vancouver, staff at our respective organizations assisting in all stages of its development. Donald Young in Chicago first exhibited some of the works in the publication; Justine Durrett at David Zwirner in New York and Maureen Paley in London were crucial in their devotion of time, conversation, and planning; Mary Delmonico at Prestel could not have been a more receptive respondent to our approach. We express our sincere thanks to Welling's galleries: David Zwirner, Maureen Paley, Marta Cervera at Galeria Marta Cervera, Madrid, Shaun Caley Regen at Regen Projects, Los Angeles, and Anne-Laure Riboulet at Galerie Peter Freeman, Paris, unstinting in their generosity, enabling this publication to happen. We also acknowledge our appreciation for Tumlir and McFadden in undertaking their essays with care and enthusiasm. Each contributes to deepen our understanding of the significance of the thinking, process, and work to any consideration of Welling's practice.

And so to James Welling, an artist of great insight and keen intelligence. He continues to play a fundamental role in expanding our understanding of image making and how meaning is produced. His generosity, meticulous attention to detail, and openness have informed every step of the development of the exhibitions and publication. His willingness to open personal archives, to restlessly revisit work, and to examine one of the early turning points in his thinking and production have been wonderful to be involved with. His tireless focus and ease with which each component of the overall project came together are a testament to his ongoing commitment and investigation. For his company on this journey we express our extreme gratitude.

> Miguel von Hafe Pérez, Director, Centro Galego de Arte Contemporánea — CGAC, Santiago de Compostela
> Nigel Prince, Executive Director, Contemporary Art Gallery, Vancouver
> Anthony Spira, Director, MK Gallery, Milton Keynes

Milton Keynes, Reino Unido; el Centro Galego de Arte Contemporánea de Santiago de Compostela, España, y la Contemporary Art Gallery de Vancouver, cuyos respectivos equipos han colaborado en todas las etapas de su desarrollo. Donald Young, en Chicago, fue el primero en exponer algunas de las obras ahora incluidas en esta publicación; Justine Durrett, de la galería David Zwirner de Nueva York, y Maureen Paley, en Londres, han sido fundamentales para el proyecto, por el tiempo que ambas han dedicado a su concepción y planificación; y Mary DelMonico, de Prestel, no podría haberse mostrado más receptiva a nuestra propuesta inicial. También queremos expresar nuestro más sincero agradecimiento a los galeristas de Welling: David Zwirner; Maureen Paley; Marta Cervera, de la galería Marta Cervera, Madrid; Shaun Caley Regen, de Regen Projects, Los Ángeles, y Anne-Laure Riboulet de la galería Peter Freeman, París, sin cuyo generoso apoyo este catálogo no habría sido posible. Así mismo, queremos reconocer el interés y el entusiasmo que Tumlir y McFadden han puesto en la tarea de escribir sus respectivos textos. Cada uno de ellos ha contribuido a que entendamos mejor la importancia que tienen las ideas, los procesos y las obras de este período a la hora de considerar el trabajo de James Welling.

Y por último, a James Welling, un artista inteligente y perspicaz que sigue jugando un papel fundamental a la hora de ampliar nuestros conocimientos sobre la creación de imágenes y sobre cómo surge el significado. Su generosidad, su meticulosa atención al detalle y su amplitud de miras han sido determinantes en cada paso del desarrollo de las exposiciones y la publicación. Ha sido un lujo que estuviese siempre disponible para abrir sus archivos personales, revisar su obra sin descanso y examinar una etapa decisiva de su pensamiento y su producción. La incansable concentración y facilidad con que consiguió que encajasen todas y cada una de las piezas del proyecto da testimonio de que su compromiso con la investigación sigue vigente. Por su compañía en este viaje, le expresamos nuestra más profunda gratitud.

> Miguel von Hafe Pérez, director, Centro Galego de Arte Contemporánea – CGAC, Santiago de Compostela
> Nigel Prince, director ejecutivo, Contemporary Art Gallery, Vancouver
> Anthony Spira, director, MK Gallery, Milton Keynes

Celebrating **80** YEARS
of service to
the community!

Items are due on the dates listed below:

Title: James Welling : the mind on fire
Author: Welling, James.
Item ID: 0000622256386
Date due: 9/24/2015,23:59

Title: Half past autumn : a retrospective
Author: Parks, Gordon, 1912-2006.
Item ID: 0000613108349
Date due: 9/24/2015,23:59

Euclid Public Library

Total Items: 2
Date Printed: 9/3/2015 8:04:22 PM

Euclid Public Library

216-261-5300

Adult Department press 4
Children's Department press 5
Renew Items press 3
Reserve a Computer press 1
Employee Directory press 9

Visit us on the web: www.euclidlibrary.org

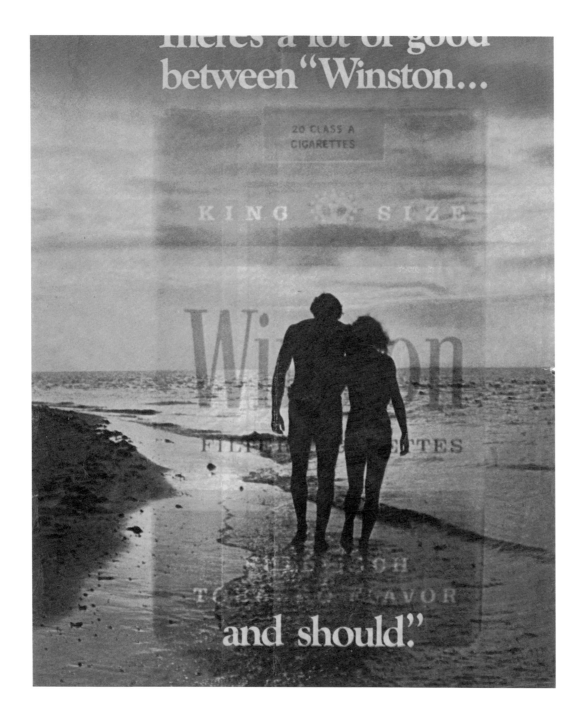

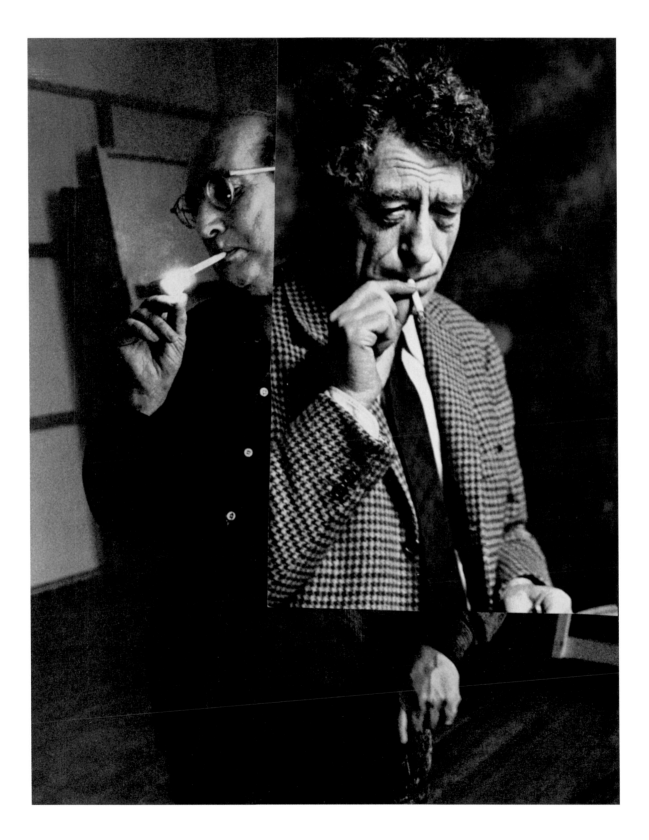

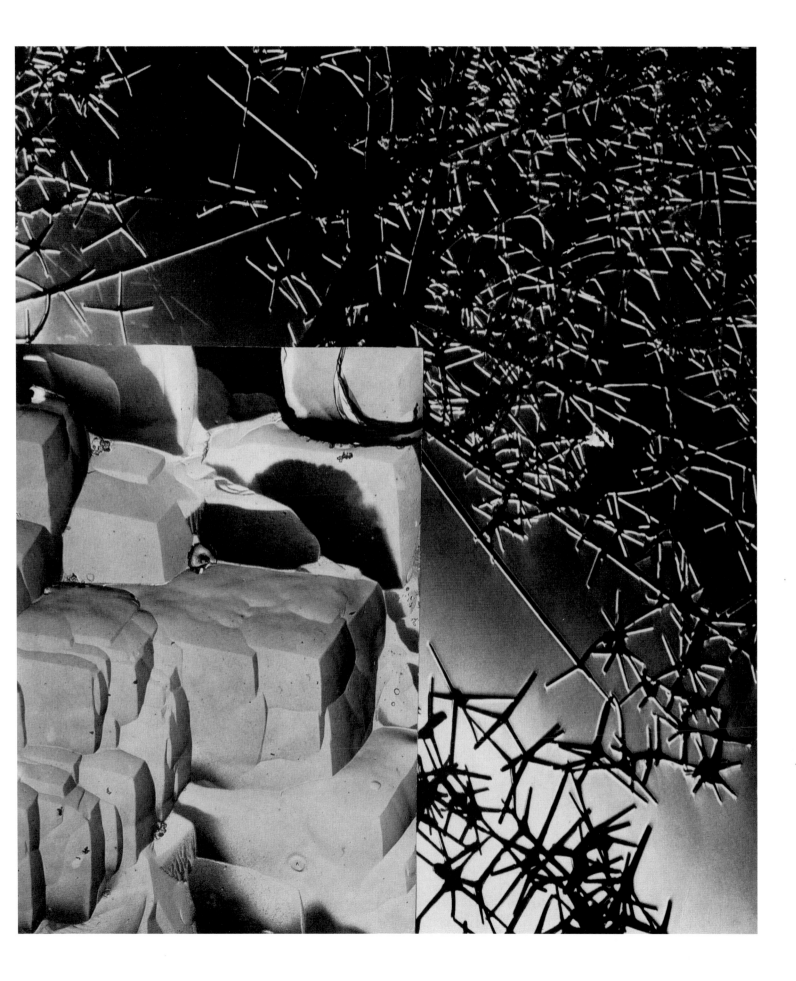

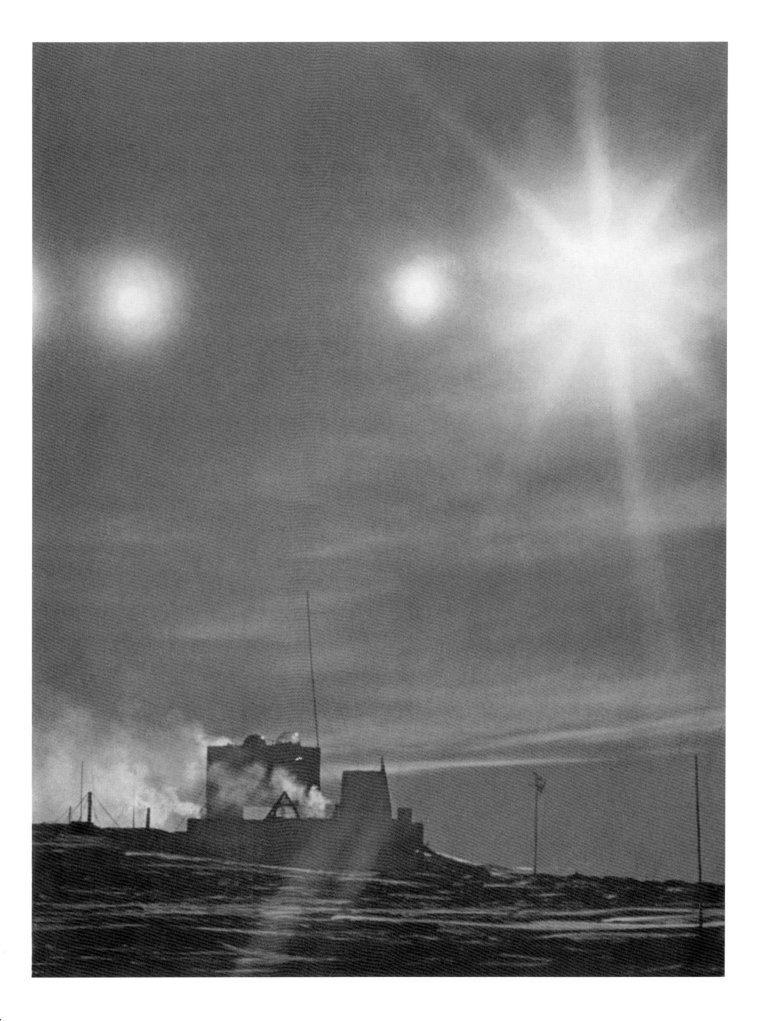

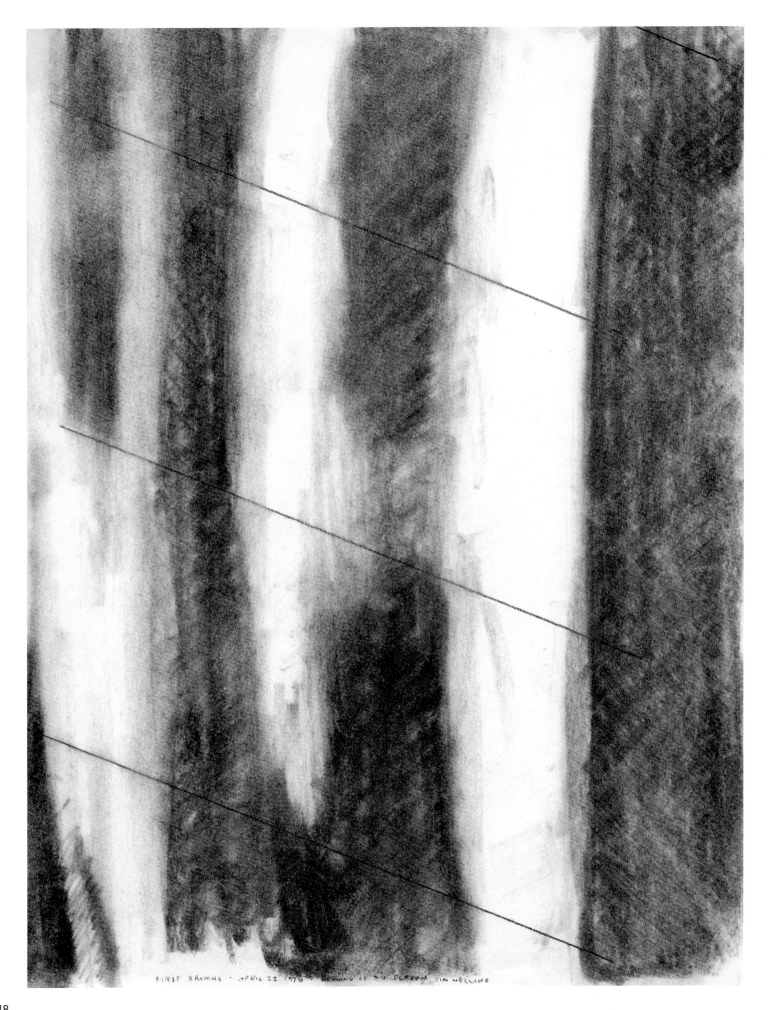

FIRST DRAWING · APRIL 22 1976 · DRAWING OF T.V. SCREEN JIM WELLING

48

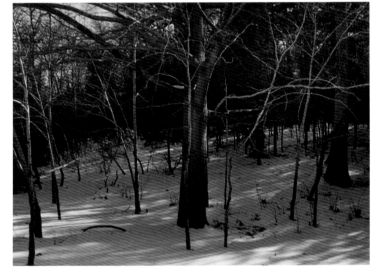

Pictures Are Also Things/
Las imágenes también son cosas Jan Tumlir

1. Pictures of Pictures

James Welling came to photography in a circuitous way. He did not set out to be a photographer when he first picked up a camera, and this remains a notable point since most of the work he is known for is so thoroughly steeped in the operational logic of this medium, its history and discursive frameworks. Paradoxically, perhaps, one could say that the originality of his contribution to the context from which he emerged—the pluralist art world of the seventies, the post-studio program at CalArts, the so-called Pictures Generation—is predicated on an intensive reexploration of the medium specific, via photography. By this time, of course, the modernist search for "that which was unique and irreducible not only in art in general, but in each particular art," in the words of Clement Greenberg, was mostly considered exhausted.[1] For those of us who navigated this period with *Art After Modernism* and *The Anti-Aesthetic* as our guidebooks, the artists that mattered most were those who best reflected the postmodern turn away from it, and who subsequently subsumed all the particularities of medium to the overarching category of visual culture. Welling was included in this discussion, and yet from the outset it was apparent that he was pursuing a somewhat different course of action.

No doubt photography was central to so much of the work of Welling's peers—Troy Brauntuch, Sherrie Levine, Cindy Sherman, Jack Goldstein, and Richard Prince, to cite a few of the most critically lauded names—because it is inherently given to appropriation and thereby always pointing away from itself. Photography allowed these artists to address the already existing state of images as they had infiltrated and saturated the world, and to do so

1. Imágenes de imágenes

James Welling llegó a la fotografía de manera indirecta. No era su intención convertirse en fotógrafo la primera vez que cogió una cámara, lo cual es un hecho destacable ya que la mayor parte del trabajo por el que se le conoce está completamente impregnado por la lógica operativa del medio, por su historia y su contexto discursivo. De forma paradójica, tal vez, cabría decir que la originalidad de su aportación al contexto desde el que salió —el mundo del arte plural de los setenta, el programa postestudio del California Institute of the Arts (CalArts), la llamada Generación de las Imágenes— se basa en una exhaustiva re-exploración del medio específico a través de la fotografía. Para entonces, evidentemente, la búsqueda que hacía el arte moderno de «aquello que era único e irreducible no solo en el arte en general sino en cada arte en concreto», para citar a Clement Greenberg, había prácticamente llegado a su fin[1]. Para los que en esa época teníamos *Art After Modernism* y *The Anti-Aesthetic* como libros de cabecera, los artistas más importantes eran aquellos que reflejaban de manera más clara el giro posmoderno y que posteriormente incorporarían todas las especificidades del medio a la categoría global de cultura visual. Welling participaba en el debate, aunque desde el principio era evidente que su curso de acción variaba ligeramente.

Sin duda, si la fotografía jugó un papel central en tantas obras de artistas coetáneos de Welling —Troy Brauntuch, Sherrie Levine, Cindy Sherman, Jack Goldstein y Richard Prince, por citar a unos cuantos de los más apreciados por la crítica— fue porque es inherente a la apropiación y, por consiguiente, siempre mira hacia fuera. La fotografía permitió a estos artistas enfrentarse al estado existente de las imágenes tal y como se habían infiltrado en el mundo, saturándolo, y hacerlo sin prestar atención a sus propias condiciones materiales. Estas imágenes, por lo menos en teoría, tanto las que tomaron como las que encontraron, fueron inmediatamente relegadas al orden del simulacro, la copia sin original, y liberadas así de la doctrina teleológica de la causa final que había determinado la orientación profundamente reduccionista de la modernidad. Se creaban imágenes para ser analizadas y puestas de nuevo en circulación; al parecer, no existía ningún grado cero en este bucle recursivo de producción sin fin.

without attending to its own particular material conditions. In theory at least, these images, both the ones they made and the ones they found, were instantly relegated to the order of the simulacrum, the copy without an original, and thereby cut loose from the teleological doctrine of final cause that had determined the radically reductive orientation of modernism. Images were made to be sampled and recirculated; ostensibly, there was no zero degree to be found anywhere in this endlessly recursive loop of production.

None of this is disputed in Welling's work from this period, but neither is it accepted as the last word on the matter. Rather, as a first principle of the ascendant postmodern discourse, this vaporization of medium would point him to a range of oblique questions that could be answered only through a sustained reengagement with that which had been left behind. For instance, what might be specific to a medium so readily overlooked in itself? Must specificity always be sought by way of reduction, through the emptying out of all that is extraneous and the narrowing in on the remainder, which is ideally the most essential attribute of the medium in question? And what if this medium proved irreducible from the outset, utterly indistinguishable as a thing in its own right from all of the other things it welcomes inside and then shows us?

Welling came to photography indirectly, becoming a primary focus at the age of twenty-five, in October 1976, at the end of a long succession of rather more casual and promiscuous experiments with the medium. Two years out of the School of Art at California Institute of the Arts (CalArts) and still unsure as to what to do next, he purchased a large-format 4 × 5 inch camera on the advice of Matt Mullican—a camera "like Ansel Adams's," Mullican is reported to have added, as if to emphasize the outré, anachronistic aspect of this proposition. The turn to professional, rather than consumer-grade, equipment is significant because it connects the artist to a tradition still considered tangential at best to the field of advanced art production. If the aesthetics of art photography had found their way anywhere into the photography-as-art equation of the day, it was mainly through the de-skilled operation of

Aunque nada de esto se cuestiona en la obra de Welling de este período, tampoco se acepta como la última palabra sobre el tema. Más bien, como un primer principio del discurso posmoderno en auge, esta vaporización del medio lo conduciría a una serie de preguntas sesgadas cuya respuesta solo llegaría a través de un nuevo y sostenido compromiso con aquello que había quedado atrás. Por ejemplo, ¿qué podría ser específico de un medio de por sí tan fácilmente olvidado? ¿Debemos siempre buscar la especificidad en la reducción, vaciando todo aquello que es superfluo y estrechando los lazos con lo que queda, que en teoría es el atributo esencial del medio en cuestión? ¿Y qué pasaría si este medio demostrase ser irreducible desde el principio, totalmente indistinguible de todas las otras cosas que acoge en su interior y luego nos muestra? Como hemos dicho, Welling llegó a la fotografía de manera indirecta, y no se convirtió en un profesional plenamente capacitado hasta los 25 años, en octubre de 1976, tras una larga serie de experimentos más informales y promiscuos con el medio. Licenciado desde hacía un par de años y sin decidir todavía a qué se dedicaría, compró una cámara de gran formato (4 × 5 pulgadas) siguiendo el consejo de Matt Mullican, una cámara «como la de Ansel Adams», añadió al parecer Mullican como para hacer hincapié en el aspecto extravagante y anacrónico de la proposición. La elección de un equipo profesional en lugar de uno de consumo doméstico resulta significativa porque conecta al artista con una tradición que, en el mejor de los casos, se sigue considerando tangencial respecto al campo de producción artística avanzada. Si la estética de la fotografía artística había penetrado de alguna manera en esa equiparación de la fotografía con las bellas artes, se debía sobre todo a la manipulación amateur del *copy-stand*, como ocurre en las versiones refotografiadas de copias de Edward Weston y Walker Evans, de 1979 y 1981 respectivamente, realizadas por Sherrie Levine.

Resulta que Welling también se había fijado en esa época en la obra de Evans, y cabría pensar que por las mismas razones, además de otras. Por una parte, Evans ejemplificaba una práctica que había sido canonizada por el MoMA, es decir, que representaba la vanguardia de la fotografía artística, y, por otra, creaba imágenes que trascendían todo aquello.

the copy stand, as with Sherrie Levine's rephotographed versions of Edward Weston and Walker Evans prints from 1979 and 1981, respectively.

Welling was also looking at Evans's work around this time, and one could assume it was for many of the same reasons, as well as for others. On the one hand, Evans exemplified a practice that had been canonized by the Museum of Modern Art—that is, he stood for something: the state of the art of art photography—and, on the other hand, he made pictures that touched on more than could ever be accounted for by this fact. To pry these pictures from their rhetorical support structure, while simultaneously pointing out its various faults, is what Levine accomplished through a straightforward act of displacement, by importing his work into her corpus. Welling, who likewise came at this work from a position outside it, was not necessarily so keen on matters of context. The pictures of Evans, alongside those of Paul Strand and László Moholy-Nagy, were taken, rather, as models of picture making, and their combined influence is registered most acutely in his first properly photographic project, *Los Angeles Architecture and Portraits* (1976–78), which included numerous prints of westside Los Angeles houses taken at night. From Evans and Strand comes a sensitivity to the affective potential of mute architectural surface, and from Moholy-Nagy the decision to plunge the whole scene into darkness. Illuminated windows and porches shine out of the obscurity with an insistence that nods suggestively to process, and to the complicated negotiation between light and dark values that occurs in the course of exposure, developing, and then printing. A dark image, these prints ask us to remember, is not only the outcome of a deficit of light but also its slowly accrued surplus, and whatever light remains for us to see is there only because it has been blocked by the negative. These points are obvious to anyone familiar with photography on a mechanical-chemical basis and hardly bear repeating. Rather, it is in the way that Welling routes his newly grasped, hands-on understanding of medium through something else—in this case, the motif of a house at night—that stands out, infusing rote technical data with a sinister metaphorical import, as well as a sense of poetic revelation. The purchase of a large-format camera brought the art-

Separar estas imágenes de su estructura retórica de soporte y, al mismo tiempo, señalar sus diversos defectos, es lo que consiguió Levine mediante un simple acto de desplazamiento, integrando la obra de Evans dentro de la suya. Welling, quien también llegó a estos trabajos desde una posición externa, no era tan aficionado a las cuestiones de contexto. Las fotos de Evans, como las de Paul Strand o László Moholy-Nagy, se consideraban más bien modelos del acto de fotografiar, y su influencia combinada aparece de manera más marcada en el primer proyecto propiamente fotográfico de Welling, *Los Angeles Architecture and Portraits* (Arquitectura y retratos de Los Ángeles, 1976-1978), que incluía numerosas fotos nocturnas de las casas del oeste de Los Ángeles. De Evans y de Strand deriva cierta sensibilidad hacia el potencial afectivo de las superficies arquitectónicas mudas, mientras que la decisión de sumergir toda la escena en la oscuridad proviene de Moholy-Nagy. Ventanas y porches iluminados brillan en la oscuridad con una insistencia que constituye un guiño provocativo al proceso y a la compleja negociación entre valores de luz y oscuridad que se produce en el transcurso de la exposición, el revelado y el positivado. Lo que estas fotos nos recuerdan es que una imagen oscura no es solo el resultado de un déficit de luz, sino también de su sobrante acumulado poco a poco, y la luz restante que vemos solo está allí porque ha sido obstruida por el negativo. Estas puntualizaciones resultan evidentes para todos aquellos que están familiarizados con la fotografía en términos mecánicos y químicos, y apenas merecen ser repetidas. Más bien se trata de la manera en que Welling orienta su recién adquirida comprensión práctica del medio a través de otra cosa —en este caso, una casa vista de noche—, infundiéndoles de forma mecánica a los datos técnicos una trascendencia metafórica literalmente siniestra, así como un sentido de revelación poética. La adquisición de una cámara de gran formato llevó al artista al estudio fotográfico, que en esencia es un cuarto oscuro, lugar que se ve reflejado y simultáneamente invertido en su elección temática.

Las casas oscuras de Welling son enajenadas en virtud de su correspondencia formal con el equipo que las registra, así como por su divergencia respecto del contexto en el que aparecen como imágenes: el luminoso «cubo blanco» de la galería de arte. Es más, cabría decir que

ist into the photographic studio, which is essentially a darkroom, and one can see this place reflected, and simultaneously inverted, in his choice of subject.

Welling's dark houses are estranged by way of their formal correspondence with the apparatus that records them, no less than their divergence from the context in which they appear as pictures: the bright "white cube" of the art gallery. Furthermore, one could say that their status as objects, matted and framed in a manner so thoroughly beholden to the conventions of photographic presentation, only adds to this strangeness inasmuch as these conventions are instantly recognized, familiar, and yet do not quite fit. Welling insists on such norms to mark a difference and then mobilize it: in the post-studio, post-medium context he occupies, the aesthetics of art photography become uncanny. And inevitably we may consider that some of this uncanny quality is returned to the proper context in the photography wing of the Museum of Modern Art. One is reminded that, as means of picturing above all, photography automatically inclines to the side of illusion and in this sense was never quite amenable to the modernist logic of self-evidencing transparency and "frankness." Although central to the experience of modernity, this medium was always a problem for modern art, more like the technical refinement of an ancient magic. It is well established that the workings of the camera obscura were known to the classical Greeks; to broach the "dialectic of inside and outside," in the language of phenomenology, by way of an aperture that passes an image straight through the wall is a foundational act of Western culture. This tiny hole that directs light to form pictures, the re-presentation of things that exist elsewhere and that now appear here, is illusory but also empirically revealing of the illusory nature of vision itself. What is specific to this medium, Welling's work suggests, is its precarious position on the borderline between a bright world and a dark room or, to put it another way, its perpetual vacillation between the occult and enlightened. A kind of ambivalence haunts the operations of this apparatus, and this artist makes it overt in the product: a two-sidedness (that will in turn open onto many more sides) is worked into every flat print he brings to our attention.

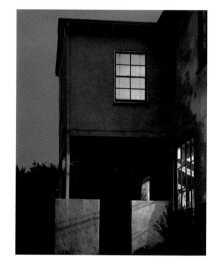

su estatus como objetos, montados y enmarcados de una manera tan vinculada a las convenciones de la presentación fotográfica, solo acrecienta esta extrañeza en la medida en que estas convenciones se reconocen inmediatamente, resultan familiares pero, en cambio, no acaban de encajar. Welling insiste en este tipo de normas para marcar una diferencia y luego movilizarla; en el contexto postestudio y postmedio en que se mueve, la estética de la fotografía artística se tornó extraña. Parte de esta extrañeza vuelve inevitablemente a su debido contexto en el ala fotográfica del MoMA, por ejemplo. Esto nos recuerda que, como medio de creación de imágenes, la fotografía automáticamente se decanta hacia el aspecto de la ilusión, y en este sentido nunca acabó de encajar del todo en la lógica modernista de la transparencia obvia y la «franqueza». A pesar de ser clave en la experiencia de la modernidad, el medio fotográfico siempre constituyó un problema para el arte moderno, como el refinamiento técnico de una mágica antigua. Está probado que el mecanismo de la cámara oscura era bien conocido en la Grecia clásica; abordar la «dialéctica del interior y el exterior», en términos de la fenomenología, mediante una abertura que hace que una imagen atraviese una pared es un acto fundacional de la cultura occidental. Este agujerito que dirige la luz para formar imágenes, esa re-presentación de cosas que existen en otra parte y que ahora aparecen aquí, son ilusorios pero, a la vez, empíricamente reveladores del carácter ilusorio de la propia visión. Tal vez lo que resulta específico de este medio, tal y como sugiere la obra de Welling, es su precaria posición en la frontera entre un mundo luminoso y un cuarto oscuro; en otras palabras, su perpetua vacilación entre lo oculto y lo iluminado. Una especie de ambivalencia invade las operaciones de este dispositivo, y el artista lo hace patente en el producto: cada fotografía plana que nos presenta contiene una doble faceta (que, a su vez, dará lugar a otras muchas facetas).

2. Imágenes de cosas

Incluso después de comprometerse con la fotografía, Welling siguió manteniendo cierta distancia con respecto al medio, lo cual es una señal persistente del contexto en que se mueve como miembro militante de la «Generación de las Imágenes», así como de los

2. Pictures of Things

Even after Welling commits to being a photographer, he retains a measure of distance; this is a lingering sign of the context he occupies as a member of the "Pictures Generation," as well as the various contexts he passed through to get there. At every step along the way, cameras of various sorts were employed, but not at first to demonstrate anything in particular about the nature of this medium, which already existed as only one option within a steadily expanding menu of art-making means. When, as an undergraduate art student enrolled at Carnegie-Mellon University in Pittsburgh, he decided to record his aesthetic interventions in the landscape surrounding his family home in West Simsbury, Connecticut, by way of a still and/or moving-image camera it was not to make photography or cinema. Rather, such moves responded to an extant model of artistic production that had swiftly incorporated photo-mechanical media and conjoined these with a range of other, more physically manifest forms such as drawing, painting, sculpture, installation, and performance. It is evident that Welling's early camera work is occasioned by the examples of Earth Art and Body Art, for instance, where an insistence on ephemeral presence meets the demand for lasting documents. Even if it is not initially recognized as such, this at once synthesizing and contradictory equation effectively authorizes the pictures of the various objects and situations that he composed, so to speak, in situ. It is inherent in the assumption that this thing I am doing out here—and, I want to say, out on a limb—has to do with art, and that art therefore is not reducible to any one thing in terms of material, tool, or technique. Art is inherently composite, a relation of heterogeneous parts; this point is given and assumed as fact when the young artist picks up a camera for the first time. It conditions the possibility for making works such as this.

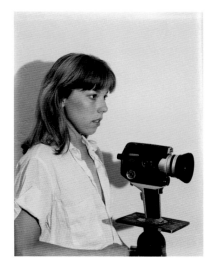

Sculpture 1970, Film 1971 is one such work. Its generic title, which initially appears redundantly descriptive and almost dismissible, gains import when one remembers that it is a title and not a description. The title might now be read as insisting on the point that this work is

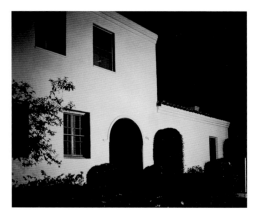

diversos contextos por los que había transitado con anterioridad. A cada paso de ese camino empleó un tipo de cámara u otro, en principio sin intención de demostrar nada en concreto sobre la naturaleza del medio, que ya existía como una única opción dentro de un menú de medios de creación artística en constante expansión. Cuando decidió registrar sus intervenciones estéticas en el paisaje que rodeaba su casa familiar en West Simsbury (Connecticut) con una cámara de imágenes fijas y/o en movimiento siendo alumno de arte en la Universidad Carnegie-Mellon en Pittsburgh, no lo hacía para crear fotografías o películas. Por el contrario, estos gestos respondían a un modelo existente de producción artística que rápidamente incorporó medios fotomecánicos y los unió a una serie de formas más físicamente manifiestas como el dibujo, la pintura, la escultura, la instalación y la *performance*. Es evidente que los primeros trabajos de cámara de Welling nacen de las propuestas del *land art* y el *body art*, por ejemplo, en las que el énfasis en lo efímero choca con la demanda de documentos duraderos. Aunque de entrada no se reconozca como tal, esta ecuación sintética y contradictoria efectivamente homologa las imágenes de los diversos objetos y situaciones que compuso, por así decir, in situ. Es inherente a la suposición de que esto a lo que estoy jugando —y, cabría añadir, con lo que me la estoy jugando— tiene que ver con el arte, y que por lo tanto el arte no es reducible a una sola cosa en términos de material, herramienta o técnica. El arte es intrínsecamente compuesto, una relación de partes heterogéneas, característica que es asumida como realidad cuando un artista joven coge por primera vez una cámara, y que condiciona la posibilidad de crear obras como esta.

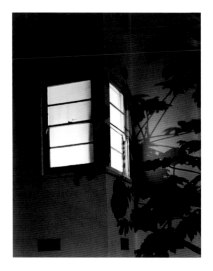

Sculpture 1970, Film 1971 (Escultura 1970, película 1971) es un ejemplo. Su título genérico, que de entrada parece redundantemente descriptivo y casi desestimable, solo gana en relevancia si recordamos que se trata de un título y no de una descripción. Ahora cabría leer el título como el deseo de enfatizar que no se trata tanto de una escultura como de una obra que versa sobre la escultura, o quizá que la escultura en general tiene que ver con la temática y no con la forma, que es donde encontraríamos la descripción correcta de lo que es una obra: en este caso, una película de Super 8. Tal y como suele ocurrir en los

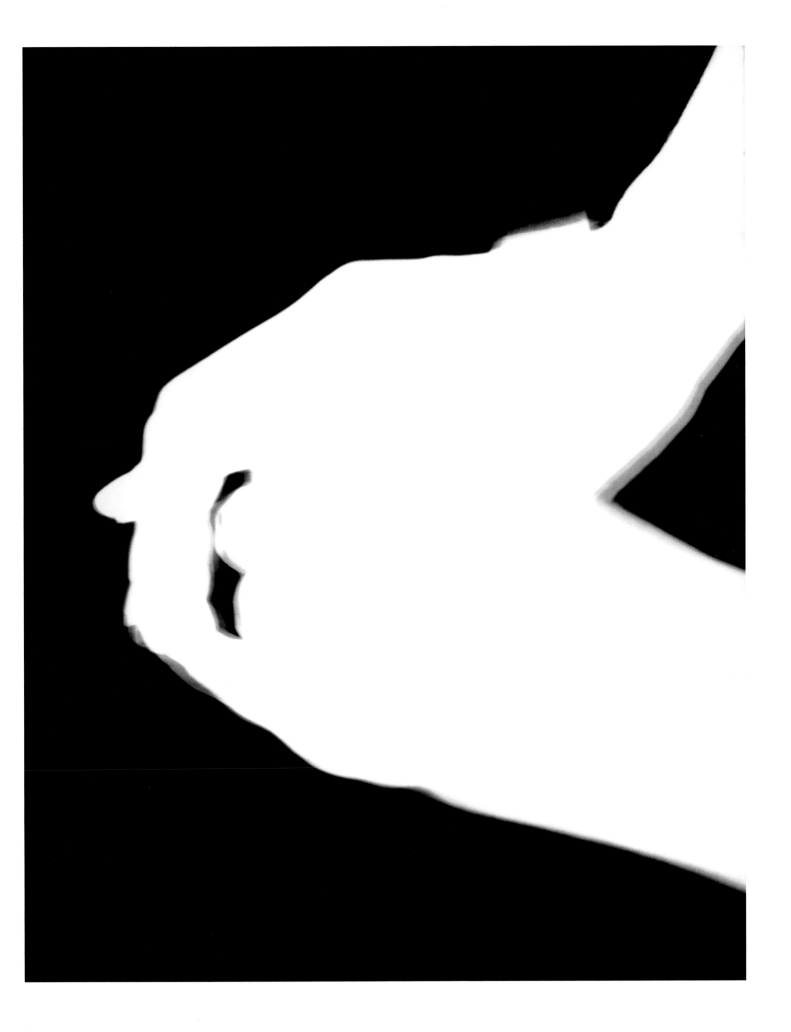

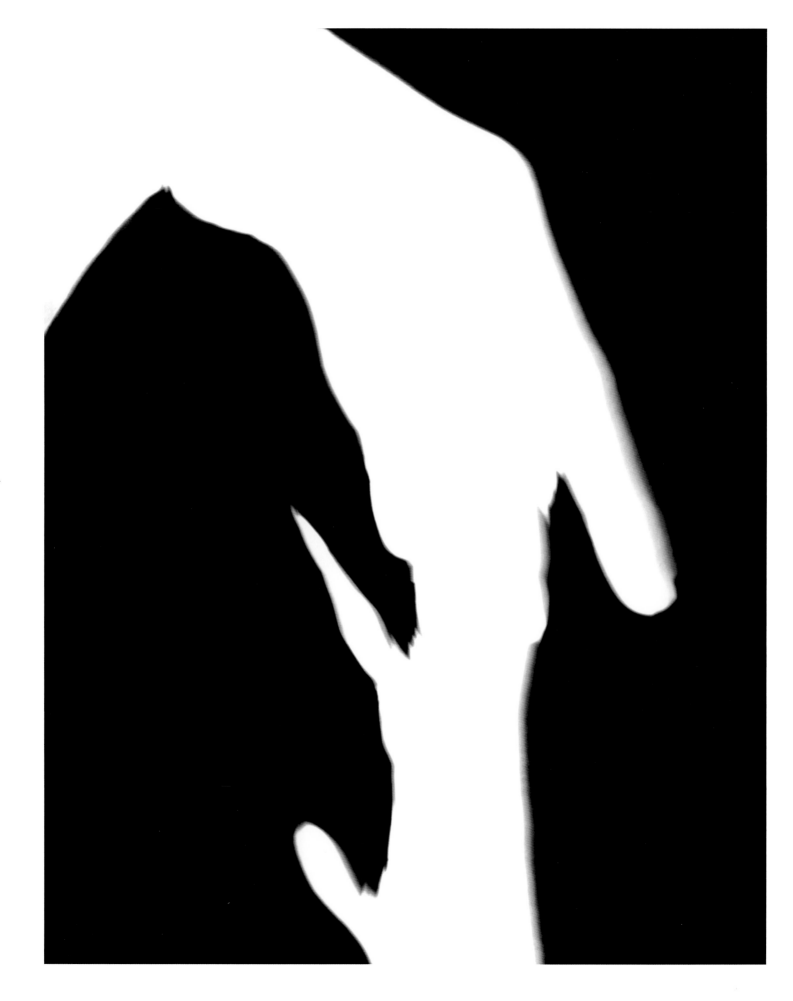

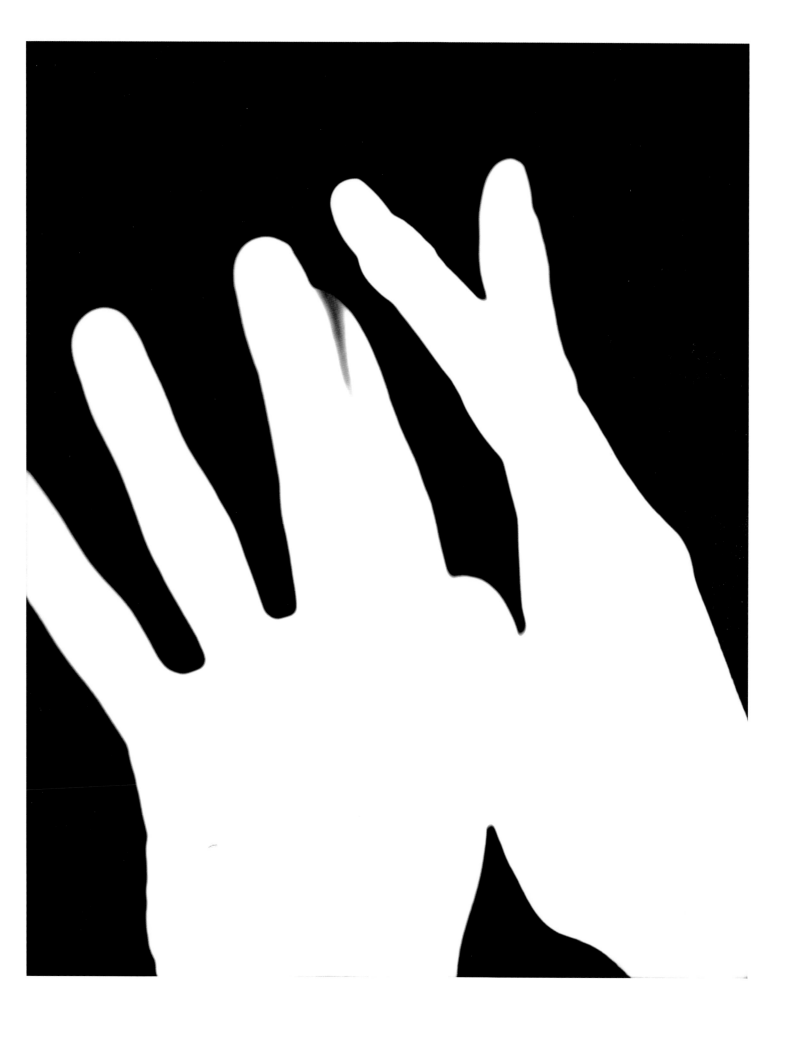

not in fact a sculpture so much as about sculpture, or that sculpture in general belongs to its subject matter and not to its form, which is where we would find the proper description of what a work is—in this case, Super 8mm film. As with the early output of any young artist, this piece is intuited and coerced in equal measure; it simply takes its conditions of possibility for granted, and then, perhaps for this very reason, goes elsewhere with them. That a sculpture could be affixed to a tree, and that this tree could be thereby absorbed into its composition along with the surrounding landscape, is not in itself a novel proposition in 1970 but an existing convention that Welling repeats. But the way that he does this, precisely because it is not considered conventional—it is an experiment—departs tellingly from its authorizing models.

One is struck, first of all, by the economy of this work: everything that appears in the frame is found close at hand, from the tree, just outside his family's property in West Simsbury, to the plastic rod that he hung from its branch with a length of old rope. The height of the hanging is of course occasioned by the tree itself, which can be climbed for this sculptural purpose, and then climbed again for purposes of documentation. Welling filmed his site-specific construction from below, above, and straight on, climbing on branches that are also featured in the result. In this way, he plugged the conditions of making the work straight into its form, which is activated by the possibility of viewing the tree's organic profusion through and then against the strict geometric formation of the rope and rod, to have these two elements merge and again come apart, via the continually shifting vantage point of the camera. The sculpture in *Sculpture 1970* is, in his words, simply "a machine for making permutations"; it was not consciously made to be recorded, and yet whatever success one grants to the finished work is entirely due to the fact that it was.[2]

Shortly thereafter, following a series of other works employing similar strategies, Welling would throw a beaker of water from a bridge in Schenley Park, adjacent to the campus of Carnegie-Mellon University, into a frozen pond below. This action yielded two

primeros trabajos de cualquier artista joven, esta pieza nace tanto de la intuición como de la obligación; simplemente da por sentadas sus condiciones de posibilidad y luego, por esta misma razón, se las lleva a otra parte. El hecho de que una escultura pudiera sujetarse a un árbol, y de que ese árbol pudiera así pasar a formar parte de su composición junto al paisaje circundante, no era en sí una proposición innovadora en 1970, sino una convención que Welling se limitó a repetir. Pero la manera en que lo hizo, precisamente por no ser considerada convencional (era un experimento), se apartaba reveladoramente de sus modelos homólogos.

Ante todo, nos llama la atención la economía de esta obra: todo lo que aparece en el marco se encuentra a mano, desde el árbol que está justo al lado de la propiedad de su familia, hasta la vara de plástico que colgó de una rama con un pedazo de cuerda vieja. La altura a la que dispuso la pieza la marcaba el propio árbol, que podía ser escalado para ese fin escultórico, y luego escalado de nuevo para el propósito de documentarla. Welling filmó esta construcción *site-specific* desde abajo, desde arriba y de frente, trepando por ramas que también aparecen en la obra resultante. De esta manera introdujo las condiciones de realización de la obra directamente en su forma, que viene activada por la posibilidad de ver la profusión orgánica del árbol primero a través de —y luego contra— la formación estrictamente geométrica de la cuerda y la vara, consiguiendo que estos dos elementos se fundan y luego se vuelvan a separar gracias al punto de vista privilegiado de la cámara, en continuo movimiento. En palabras del artista, la escultura en *Sculpture 1970* no es más que «una máquina de crear modificaciones»; no se realizó conscientemente para ser registrada, pero en cambio cualquier éxito que le queramos atribuir a la obra acabada se debe por completo al hecho de que lo fuera[2].

Poco tiempo después, tras una serie de intentos similares al ya descrito, Welling lanzaría una taza de agua desde un puente en Schenley Park, junto al campus de la Universidad Carnegie-Mellon, a un estanque congelado. Esta acción dio pie a dos fotografías —una de la taza volando, y otra del aterrizaje, rodeada de hielo— y, según ha declarado Welling, es en realidad la primera vez que se dispuso premeditadamente que una reproducción fuese el resultado final. Dicho esto, como estudiante de arte de aquella época cabe asumir que

photographs—one with the beaker in midair and another of the beaker landed, couched in ice—and this, he has claimed, is in fact the first time that a reproduction was premeditated as the final result. One can safely assume that, as an art student during these years, his knowledge of such Neo-Dadaist maneuvers was received mainly through pictures in magazines and slide lectures, that it was photographic from the outset. Welling's encounter with what were still generally conceived as secondary documents often preceded the works themselves, and this also must factor into any analysis of the roundabout way that brought him to this medium. Such a shift in perspective would find corroboration in the culture of CalArts, where he transferred from Carnegie-Mellon in the fall of 1971, for here as well objects were made and actions performed wholly for purposes of reproduction. Welling had found a school more hospitable to his emerging interests and in this regard it is worth noting to what extent his beaker piece appears to anticipate this classroom assignment from John Baldessari's newly formed post-studio program: "defenestrate objects. Photo [sic] them in mid-air."[3]

The turn to site-specific objects, installations, and actions in the art of the sixties and seventies in part responded to the crisis of "cultural confinement," in the words of Robert Smithson, and "the unspeakable compromise of the portable work of art," in those of Daniel Buren.[4] The grounded and ephemeral works that resulted were nevertheless circulated as lasting pictures, and those pictures were sometimes seized by young artists like Welling as a primary site of the work. Outside of the province of photography proper, certain medium-specific properties were inevitably registered and perhaps with more acuity for this reason: an event unfolding in time is frozen still; one section of the environmental expanse is framed and excerpted; the picture isolates an object of attention while simultaneously composing its relation to whatever happens to surround it. In Welling's early camera work, these various operations are already being mobilized with a certain measure of reflexivity. For instance, the transition from motion to stasis of the beaker thrown into frozen water renders emphatic

su conocimiento de este tipo de maniobras neodadaístas le había llegado principalmente a través de fotos de revistas y de diapositivas de clase; en otras palabras, que había sido fotográfico desde el primer momento. A menudo, el encuentro de Welling con lo que se seguía juzgando como documentos secundarios precedía a las obras, lo cual también debe ser tomado en cuenta a la hora de analizar la manera indirecta en que llegó al medio. Semejante cambio de perspectiva sería corroborado por la cultura de CalArts, a donde se trasladó desde Carnegie-Mellon en otoño de 1971, pues allí también se creaban objetos y se realizaban acciones con el único propósito de ser reproducidos. Evidentemente, Welling había encontrado una escuela más afín a sus nuevos intereses y, en este sentido, vale la pena recordar hasta qué punto la pieza de la taza parece anticipar esta tarea del nuevo programa postestudio de John Baldessari: «Lanzad objetos por las ventanas. Fotografiadlos al vuelo»[3].

La predilección por los objetos *site-specific*, las instalaciones y las acciones en el arte de los años sesenta y setenta se debía, en parte, a la crisis del «confinamiento cultural», según Robert Smithson, y del «inefable compromiso de la obra de arte portátil», en palabras de Daniel Buren[4]. Sin embargo, como hemos afirmado, las piezas detenidas y efímeras resultantes circulaban en forma de imágenes duraderas, y a veces aquellas imágenes eran interpretadas por artistas jóvenes como Welling como el lugar principal de la obra. Fuera del ámbito de la fotografía propiamente dicha, era inevitable que determinadas propiedades específicas del medio quedasen registradas, y quizá incluso de manera más nítida por esta misma razón: un acontecimiento que se desarrolla en el tiempo queda congelado; una sección de la extensión medioambiental queda enmarcada y fragmentada; la imagen aísla un objeto de nuestra atención al tiempo que compone su relación con lo que casualmente lo envuelve. En los primeros trabajos de cámara de Welling estas distintas operaciones ya se estaban activando con cierto grado de reflexividad. Por ejemplo, la transición del movimiento a la inmovilidad de la taza lanzada al agua congelada confiere énfasis a la quietud glacial de la fotografía. La taza misma aparece en la imagen como recordatorio de la composición química de la fotografía, y en su estatus genérico de contenedor, como

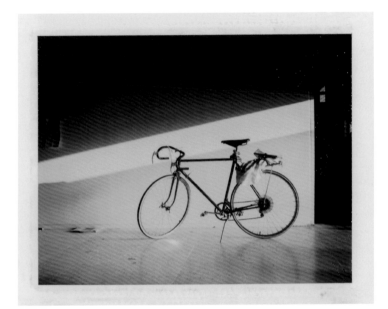

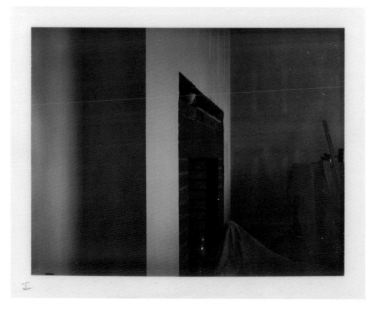
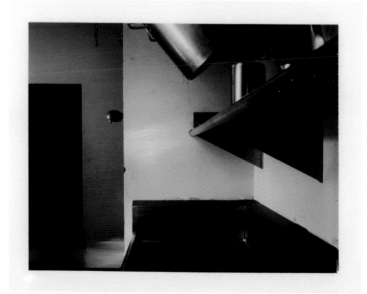

the photograph's icy stillness. The beaker itself appears in the picture as a reminder of photography's chemical composition and, in its generic status as a container, of the containing function of the frame. Similarly, the perpendicular rope and rod construction of *Sculpture 1970* can be seen as a viewing mechanism that echoes the crosshairs of the camera's viewfinder within the visual field. Such motifs, both made and found, answer to a systemic predisposition on the part of the medium, while simultaneously poeticizing it.

3. Pictures of Things that Are Pictures Already

Recalling Robert Smithson's account of his experience on the bridge, the "first monument" of his tour of Passaic, the snow-covered landscapes prominently featured in so much of Welling's work are greeted as photographic from the outset.[5] The camera automatically seeks out these sites much like a divining rod pointing to water. However, there is a difference between Smithson's affinity for the sun-bleached and overheated and the sort of glacial obscurity favored by Welling, and this is where objective medium-specific considerations meet other, more subjective, and even idiosyncratic ones.

In those early years, Welling worked through a range of more traditional forms of art making as well, and the results of these endeavors may illuminate our understanding of the work he would later come to be identified with. For example, one can trace a direct line of development between the watercolors that he produced between 1967 and 1969, just before leaving for school in Pittsburgh, and the *Diary of Elizabeth and James Dixon (1840–41)/Connecticut Landscapes* photographs that he began shooting in 1977, after CalArts and midway into the *Los Angeles Architecture and Portraits* images. From the first moment, the artist is drawn to a particular kind of cultivated landscape and a certain way of depicting it that appears distinctly American and perhaps even regionalist. Those early watercolors also demonstrate an innate sensitivity to the covert inscription of breakaway avant-garde tendencies within even the most locally grounded and traditional

recordatorio de la función contenedora del marco. Así mismo, podemos interpretar la cuerda perpendicular y la construcción con varas en *Sculpture 1970* como un mecanismo de visionado que recuerda a la retícula del visor de una cámara dentro del campo visual. Estos temas, tanto los fabricados como los encontrados, responden a una predisposición sistémica por parte del medio, al tiempo que lo poetizan.

3. Imágenes de cosas que ya son imágenes

Recordando el relato que hace Robert Smithson de su experiencia en el puente, el «primer monumento» de su viaje por Passaic, los paisajes nevados que aparecen de forma destacada en tantas obras de Welling son considerados fotográficos desde el primer instante[5]. La cámara automáticamente escruta esos lugares de la misma manera en que una varita de zahorí señala el agua. Sin embargo, hay una diferencia entre la atracción que siente Smithson por lo sobrecalentado y desteñido por el sol, y el tipo de oscuridad glacial preferida por Welling, y aquí es donde las consideraciones objetivas y específicas del medio se encuentran con otras más subjetivas e incluso idiosincrásicas.

Naturalmente, durante aquellos primeros años Welling experimentó también con otras formas más tradicionales de creación artística, y los resultados de estos intentos también pueden iluminar nuestra comprensión del trabajo con el que más adelante sería identificado. Podemos distinguir, por ejemplo, una línea directa de evolución entre las acuarelas creadas entre 1967 y 1969, justo antes de mudarse a estudiar a Pittsburgh, y las fotografías de *Diary of Elizabeth and James Dixon (1840-41)/Connecticut Landscapes* (Diario de Elizabeth y James Dixon (1840-41)/Paisajes de Connecticut) que empezó a tomar en 1977, después de CalArts y a medio camino de la serie *Los Angeles Architecture and Portraits*. Desde el primer momento, el artista se sintió atraído por cierto tipo de paisaje cultivado y por determinada manera de representarlo que parece claramente americana, tal vez incluso regionalista.

Aquellas primeras acuarelas también dan muestra de una sensibilidad innata para inscribir tendencias vanguardistas disidentes encubiertas dentro de los géneros pictóricos más

pictorial genres, and vice versa. The dialogue between the art of the capitals and their farthest-flung provinces will be more consciously registered in time, but it is already informing this work he made *about* the Connecticut landscape no less than the work he would make in and with it.

This much is apparent in the early watercolor *December 29, 1968*, which adheres to conventions that could be traced to the Hudson River School, for instance, while simultaneously pointing to the example of Mark Rothko. In it, a snow-covered expanse of land is set off from the sky at dawn by a narrow band of trees that runs right through the middle of the page. This slightly curving, blurred black line interrupts the sympathetic play of light between the upper and lower reaches of the landscape as an emphatic gap, or a "zip." Accordingly, the painting could be said to reflect the world's capacity for continuously reflecting itself precisely by breaking this continuity, by dividing, and thereby abstracting, the world into two distinct fields of color. Due to its insistent darkness and centrality, the tree line marks the point at which perceptions of the external world and the impulse to straightforwardly represent those perceptions give way to the demands of the picture, as well as to a history of picturing that takes us up to the present.

In art school, Welling would confront abstract expressionism, minimalism, and postminimalist process art, earnestly seeking to apply their challenging lessons but without ever renouncing a prior order of influence that came rather from Edward Hopper, Charles Burchfield, and, above all, Andrew Wyeth. To this day, Welling's undiminished enthusiasm for these representatives of work too popular ever to be considered "advanced" suggests an insistence on having it both ways. The new and the old, the radical and the academic are placed side by side, and the opposition between them is neutralized. It is a desire that probably any young student of art would want to have realized but most will gradually give up on it, whereas Welling persisted, and his conviction that such a compromising approach is not only possible but valid is all the more remarkable if one recalls the fraught polemical tenor

locales y tradicionales, y viceversa. El diálogo entre el arte de las capitales y el de las provincias más remotas quedaría registrado de manera más consciente con el tiempo, pero ya estaba presente en esta obra *sobre* el paisaje de Connecticut, como lo estaría más tarde en otras obras creadas en y con él.

Esto se desprende de una acuarela temprana titulada *December 29, 1968* (29 de diciembre de 1968), que sigue las convenciones que podríamos rastrear hasta la Escuela del Río Hudson, por ejemplo, y al mismo tiempo apunta al ejemplo de Mark Rothko. En este cuadro una extensión de tierra cubierta de nieve contrasta con el cielo del amanecer gracias a una franja de árboles que discurre por el centro de la hoja. Esta línea negra, borrosa y ligeramente curvada, interrumpe el simpático juego de luz entre las extensiones superior e inferior del paisaje como una brecha acentuada, una «nada». En consecuencia, cabría decir que el cuadro refleja la capacidad que tiene el mundo de reflejarse continuamente, precisamente rompiendo esta continuidad, dividiendo y, por consiguiente, abstrayendo el mundo en dos campos de color separados. Debido a su insistente oscuridad y centralidad, la línea del árbol marca el punto en que las percepciones del mundo exterior y el impulso de representar esas percepciones de manera directa dejan paso a las exigencias del cuadro, así como a una historia de la creación de imágenes que nos conduce al presente.

Durante su etapa universitaria en los primeros setenta, Welling se enfrentó al expresionismo abstracto, al minimalismo y al arte procesual posminimalista, intentando seriamente aplicar sus estimulantes lecciones sin renunciar a un orden previo de influencias provenientes de Edward Hopper, Charles Burchfield y, sobre todo, Andrew Wyeth. La admiración que a día de hoy sigue sintiendo Welling por estos representantes de un arte demasiado popular para ser considerado «avanzado» sugiere que insistía en dejar abiertas las dos opciones. Lo nuevo y lo viejo, lo radical y lo académico, se sitúan en un mismo nivel, y la oposición entre ellos queda así neutralizada. Se trata de un deseo que seguramente cualquier estudiante de arte quisiera ver realizado, aunque la mayoría poco a poco lo irá abandonando, mientras que Welling persistió y su convencimiento de que semejante

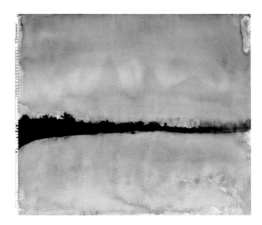

of those times. This artist was not an ideologue, and he never worked to defend a position by denouncing another. Rather, it is characteristic of his production process overall that it absorbs a broad range of often incompatible models on the basis of obscure formal-affective analogies that are glimpsed in passing and then gradually distilled into self-sufficient criteria.

If, even as a student, Welling was much the same artist that he is now, it is because, to him, art has always been an object of study. Art remains an educational experience, which requires of the artist extended periods of selfless immersion in the works of others, occasionally punctuated by moments of insight into the emergence of one's own sensibility. He has described his modus operandi in terms of "ventriloquism," which, in its ostensible refutation of original voice, again suggests a very eighties inflection.[6] And yet it is clear that Welling is very much concerned with the question of origins; the very existence of this publication testifies to the sustained attention he has paid to his work, however dispersed, as an integral, self-circling totality. What might be elsewhere dismissed as juvenilia is here instead archived and consistently reviewed for incipient signs of whatever has followed, and may follow still. Even the most seemingly derivative works are infused in this way with the anticipatory potential to be retroactively fulfilled.

In 1977 Welling would return to the New England setting of his early watercolors with a view camera to begin work on *Diary of Elizabeth and James Dixon (1840–41) / Connecticut Landscapes*. In the interim, Walker Evans and Paul Strand had been added to the list of painterly voices to ventriloquize, yielding a different view of the same place. Affinities are nevertheless evident: (A119) from *Diary / Landscapes,* for instance, appears to be shot from the position of the watercolor mentioned above, and it carries over its symmetrically bisected composition. Moreover, the dawning awareness of this place as a picture already, evident in the painting, is effectively clinched in the turn to a new medium. Light from the sky may now be thought as affecting the ground below in the medium-specific terms of an *exposure*; it colors the snow-white expanse while burning right through it. Dark patches of earth, rocks,

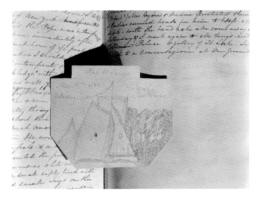

enfoque consensuado no solo es posible sino que es válido resulta todavía más increíble si recordamos el tono tenso y polémico de aquella época. Este artista nunca fue un ideólogo, y nunca trabajó para defender una posición denunciando otra. Más bien, lo que caracteriza su proceso de producción en general es que absorbe una amplia gama de modelos, a menudo incompatibles, sobre la base de oscuras analogías formales y afectivas captadas al vuelo, y a continuación, destiladas poco a poco hasta devenir en criterios autosuficientes.

Si incluso siendo estudiante, Welling era más o menos el mismo artista que es hoy, esto se debe a que siempre ha considerado el arte un objeto de estudio. El arte sigue siendo una experiencia educativa, que requiere del artista períodos prolongados de inmersión virtuosa en el trabajo de otros, en ocasiones interrumpidos por momentos de percepción del surgimiento de la sensibilidad propia. Ha descrito su modus operandi en términos de «ventriloquia», lo cual, en su ostensible refutación de la voz original es, de nuevo, una manera muy ochentera de decirlo[6]. Y, en cambio, es evidente que Welling se preocupa mucho por la cuestión de los orígenes; la propia existencia de esta publicación atestigua la atención sostenida que le ha prestado a su trabajo, por disperso que esté, como una totalidad integral que gira sobre sí misma. Lo que en otro lugar podría ser desestimado como trabajos de juventud aquí, en cambio, es archivado y revisado de manera consistente en busca de signos incipientes de todo aquello que ha venido después y de lo que quizá esté todavía por venir. Incluso las obras derivadas de piezas anteriores se benefician de esta posibilidad de verse completadas de forma retroactiva.

En 1977 Welling regresó al escenario de sus primeras acuarelas en Nueva Inglaterra provisto de una cámara de pie para empezar a trabajar en la serie *Diary of Elizabeth and James Dixon (1840-41) / Connecticut Landscapes*. Entretanto, los nombres de Walker Evans y Paul Strand se sumaban a la lista de voces pictóricas que se prestarían a la ventriloquia, proporcionando una visión distinta del mismo lugar. No obstante, las similitudes son evidentes: la imagen A119, por ejemplo, parece haber sido tomada desde la posición del cuadro mencionado antes, y mantiene la composición simétricamente bifurcada. Es más, la conciencia

and shrubs show through in high contrast as earthbound analogies for silver crystals turned black when touched with light on the surface of the print.

In the turn from painting to black-and-white printing, the landscape is more readily adapted, as a picture, to medium-specific demands. This internal mirroring between what a picture refers to and what it is more substantially is further elaborated in Welling's decision to pair exterior views with ones of handwritten pages taken from his great-grandmother's diaries. The appearance of paper on paper heightens our awareness of the photograph's flatness, while the gentle curving of these diary pages around the book's gutter introduces the fact that this flatness is not absolute. It serves to remind us that, much like the landscapes that they depict, photographs are also things in the world, things we sometimes approach indirectly and observe at an angle, things that may buckle and warp in response to "the elements."

Although mostly illegible, the stately calligraphy on the diary page "shows through" to the photograph itself as a surface of inscription. It is a ground that receives "the pencil of nature," to cite the title of a book that has clearly informed Welling's work from 1976 onward—William Henry Fox Talbot's tour of the horizon of photographic possibility composed between 1844 and 1846, at the moment of the medium's inception. For instance, Talbot's camera-less photograms of fern leaves are echoed in those that were sampled and saved between the diary's pages. The "herbaria of artificial life" is how Theodor Adorno describes the products of mechanical reproduction, comparing their flatness to that of pressed plants in a way that is relevant here precisely in the attempt to explain technology by recourse to the pretechnological.[7] Much the same logic animates Welling's photographs of this diary, which, not coincidentally, dates back to the period of the medium's origin. However, here the aim is not only to understand what this medium is by consulting the forms of communication it came to replace, but to deploy this understanding toward the production of new works. One could see the *Diary/Landscapes* project as staging an opposition between two consecutive orders

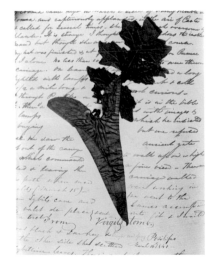

inicial de este lugar como imagen, evidente en la pintura, queda efectivamente establecida con la elección de un nuevo medio. Ahora podría pensarse que la luz del cielo afecta al suelo que hay debajo en los términos fotográficos de una «exposición»; tiñe la extensión de terreno blanco como la nieve, al tiempo que la atraviesa como el fuego. Áreas oscuras de tierra, rocas y arbustos traslucen muy contrastadas, como enraizadas analogías de cristales plateados que ennegrecen cuando les da la luz en la superficie de la imagen fotográfica.

Al pasar de la pintura a la fotografía en blanco y negro, el paisaje se adapta mejor, como imagen, a las exigencias concretas del medio. Este juego de espejos, entre el referente de la imagen y lo que la imagen es en esencia, se intensifica mediante la decisión de Welling de emparejar vistas exteriores con otras de páginas manuscritas tomadas de los diarios de su bisabuela. La apariencia del papel superpuesto sobre otro papel intensifica nuestra conciencia del carácter plano de la fotografía, mientras que la suave curvatura de las páginas del diario en torno a la vertiente del libro introduce la idea de que esta planitud no es absoluta. Sirven para recordarnos que, a semejanza de los paisajes que representan, las fotografías también son cosas en el mundo, cosas a las que en ocasiones nos acercamos de manera indirecta y que observamos desde determinado ángulo, cosas que podrían ceder y deformarse como respuesta a «los elementos».

A pesar de ser prácticamente ilegible, la imponente caligrafía de la página del diario «trasluce» en la propia fotografía como una superficie apta para una inscripción, una dedicatoria. Es una tierra que acoge «el lápiz de la naturaleza», para citar el título de un libro que ha ejercido una clara influencia sobre el trabajo de Welling desde 1976 en adelante: el recorrido por el horizonte de la posibilidad fotográfica escrito por William Henry Fox Talbot entre 1844 y 1846, justo cuando el medio acababa de nacer. Los helechos recogidos y preservados entre las páginas del diario, por ejemplo, recuerdan a aquellos otros inmortalizados por Talbot sin ayuda de una cámara. «Herbarios de la vida artificial» es la descripción que hace Theodor Adorno de los productos de la reproducción mecánica, comparando su planitud con la de las plantas prensadas, de una manera que resulta relevante aquí

of information—in the language of media studies, between the "technology of literacy" and the "secondary orality" of visual culture—though Welling is obviously more interested in the imbrication of the one in the other. A medium's point of origin remains vitally active within its latest incarnation as an indication of not only where it has been but where it has yet to go.

4. Pictures as Pictures and Also as Things

Something of life is squeezed out of all things upon entrance to the flat space of the copy, but in return they gain a virtual thickness that sometimes proves even more compelling than the actual one. In a conversation with David Salle published in 1980 Welling states, "One of the first thoughts about making photographs was to construct an image of great density."[8] Such density is produced when the thing that one photographs appears to acknowledge the fact of having been photographed, and this begins with the selection of subject matter that is appropriate to the medium in the sense of existing as a picture already. Certain parts of the world stand out for this purpose; they are inherently pictorial, and one photographs them precisely because they have been photographed before. Charles Baudelaire has described art as a memory of the beautiful, suggesting that what art projects forward is always the recollection of what was beautiful once and may therefore be beautiful again.[9] Density, in Welling's work, is achieved by making this historical understanding of art explicit in the finished product—that is, by packing every new photograph with the accrued memory traces of its various precedents.

Following the purchase of a view camera in 1976, Welling's photographs begin to openly address medium-specific concerns, and yet they do so from a distance that is never crossed. In the conversation with Salle he states, "Sometimes I don't think I make photographs…I've adopted a style, colonized it, and I make things which look a lot like photographs."[10] The effect of this resemblance that might be misleading is uncanny, and Welling exploits it fully in his works from the early eighties that indulge and manipulate our capacity to "see things"

precisamente por el intento de explicar la tecnología recurriendo a lo pretecnológico[7]. En gran medida, esta misma lógica anima las fotografías del diario de Welling, el cual, no por casualidad, data del período en que se originó el medio. Sin embargo, aquí el objetivo no es solo comprender el medio consultando las formas de comunicación que este vino a sustituir, sino poner esta comprensión al servicio de creación de nuevas obras. Cabría ver el proyecto Diary / Landscapes) como la escenificación de la oposición entre dos órdenes de información consecutivos (en el lenguaje de los estudios mediáticos, la «tecnología de la alfabetización» y la «oralidad secundaria» de la cultura visual), aunque Welling está naturalmente más interesado en la imbricación del uno en el otro. El punto de partida de un medio sigue estando vigente en su última encarnación, como indicación no solo de dónde ha estado sino también de hacia dónde se dirige.

4. Imágenes como imágenes y también como cosas

Se puede extraer algo de vida de todas las cosas al entrar en el espacio plano de la foto, pero, a cambio, estas adquieren una densidad virtual que en ocasiones resulta todavía más convincente que la real. En una conversación con David Salle publicada en 1980 Welling afirma: «Una de las primeras ideas sobre la creación de fotografías era construir una imagen de gran densidad»[8]. Tal densidad se produce cuando la cosa que uno fotografía parece reconocer el hecho de haber sido fotografiada, y esto empieza con la selección de un tema apropiado para el medio en el sentido de que ya es una imagen. Algunas partes del mundo destacan por este objetivo; son intrínsecamente pictóricas, y son fotografiadas precisamente al haberlo sido con anterioridad. Charles Baudelaire ha descrito el arte como una memoria de lo bello, sugiriendo que lo que el arte proyecta hacia adelante siempre es el recuerdo de lo que una vez fue hermoso y, por tanto, puede volver a serlo[9]. La densidad, en la obra de Welling, se consigue haciendo esta comprensión histórica del arte explícita en el producto acabado, es decir, llenando cada nueva fotografía con las huellas de memoria acumuladas de sus diversos precedentes.

in front of pictures. Welling's photographs of aluminum foil (1980–81) involve objects constructed and then photographed in the studio to read both straightforwardly and suggestively. In their penetrating resolution, these pictures plainly disclose the material composition of the studio setup, while at the same time pointing the viewer elsewhere. In creases of foil one sees mountains, forests, waterfalls, caves, the night sky, church architecture, etc., as well as conventions of depiction that take in the baroque, the sublime, expressionism, and abstraction and their corresponding psychological states. In this way, the eye that perceives images is drawn apart from the mind that imagines, that conjures up new images on the basis of those seen before.

Here, again, Welling's titles exercise a prescriptive function. In the divergence between the prosaically descriptive *Aluminum Foil* as a general title and the more poetic, associative titles given to individual works—*The Wayfarer*, *Cascade*, *Spiral*, etc.—the instability of our viewing experience is prefigured. These individual titles speak to other pictures that are not in fact there before us, but are dimly recalled in the compositions of these. One observes such pictures in the mind's eye as a fading afterimage of pictures previously seen, and now again triggered through a familiar coordination of elements—lines and shapes, light and dark values, the relation of a work's internal contents to the framing edge, and so on. In *Grove*, for instance, one may note a compositional echo of a patch of grasses and leafy growth from the *Diary/Landscapes* image (A55), which in turn point back to the nature studies Andrew Wyeth produced in the fields outside his studio. At the same time as we see such things, however, what these photographs actually describe, and with determined accuracy, is always the same thing.

On a pragmatic level, the foil is a supremely malleable, changeable material; it is another "permutation machine," as Welling described *Sculpture 1970*. As flat as the paper it is printed on, it instantly becomes topographic upon crumpling, acquiring highlights and shadows that traverse the entire tonal range thanks to its highly reflective silver color. Between just a small

Tras la adquisición de una cámara de pie en 1976, las fotografías de Welling empiezan a abordar abiertamente preocupaciones específicas del medio y, en cambio, tal y como hemos dicho, lo hacen desde una distancia que nunca se cruza. «A veces creo que no hago fotos», nos dice Salle en la conversación antes citada, «he adoptado un estilo, lo he colonizado y hago cosas que se parecen mucho a fotografías»[10]. El efecto de esta semejanza, que podría resultar engañosa, es sorprendente, y Welling la explota incondicionalmente en sus obras de principios de los ochenta, que satisfacen y manipulan nuestra capacidad de «ver cosas» delante de las imágenes. En sus fotografías de papel de aluminio (1980-1981) Welling recurre a objetos construidos y luego fotografiados en el estudio para ofrecer lecturas directas y sugerentes. En su penetrante resolución, estas imágenes revelan claramente la composición material de los elementos del estudio, pero al mismo tiempo trasladan al espectador a otro lugar. En los pliegues de aluminio vemos montañas, bosques, cascadas, cuevas, el cielo nocturno, la arquitectura eclesiástica, etc., así como convenciones de la representación que asimilan el barroco, lo sublime, el expresionismo y la abstracción, y sus correspondientes estados psicológicos. De esta manera, el ojo que percibe las imágenes aparece separado de la mente que imagina, que hace aparecer nuevas imágenes sobre la base de aquellas que ha visto con anterioridad.

Aquí, una vez más, los títulos de Welling cumplen una función preceptiva. En la divergencia entre el prosaicamente descriptivo *Aluminum Foil* (Papel de aluminio) como título general, y los títulos asociativos, más poéticos, dados a obras individuales como *The Wayfarer* (El caminante), *Cascade* (Cascada), *Spiral* (Espiral), etc., queda prefigurada la inestabilidad de nuestra experiencia de visión. Cada uno de estos títulos dialoga con otras imágenes que no están en efecto presentes, aunque la composición de sus fotografías nos las recuerde vagamente. Las contemplamos en nuestra mente como una débil persistencia retiniana de otras imágenes vistas con anterioridad, y ahora desencadenadas de nuevo a través de una coordinación familiar de elementos: líneas y formas, valores de luz y oscuridad, la relación del contenido interno de una obra con el marco, etc. En *Grove* (Arboleda), por ejemplo, observamos el eco compositivo de un área frondosa de la imagen A55 de *Diary/Landscapes*, que, a

length of foil and the play of studio lights upon its irregular surface, a host of complex imagistic potentials takes shape, and in this way these photographs also declare that this is all it takes. Certainly, one aim of Welling's works from the early eighties is to explore the minimum conditions of picturing, and in this sense they are reductive. Yet the domestic character of the materials he has chosen for this exercise is evocative. What might it mean to construct exterior views from materials so closely related to the interior, and, as is the case of the drapes that he began to photograph immediately after the foil, sometimes serve to block such views? Here, again, we confront photography as a liminal medium poised on the borderline between a bright world and a dark room. The windowlike access to the illuminated exterior that photographs promise depends on an essential condition of occlusion: light-sealed spaces protect light-sensitive materials so that these pictures appear, somewhat like mushrooms, in the dark. In Welling's work, a measure of darkness is always carried over into the finished product as a sign of the technical process by which it was made, its material base and medium-specific origin, and this too is the cause of its density.

The foil photographs comprised Welling's first solo exhibition, held in 1981 at Metro Pictures, New York, and it amounted to a statement of purpose. In an essay by Carol Squiers published in the January 1998 issue of *Artforum*, the artist is quoted describing these works as "a way to generate intense visual experiences…a kind of visual pleasure—or visual terror," which might initially seem to overstate the case for what are, after all, modestly scaled black-and-white prints that politely fulfill the given rules of fine art photography production and display.[11] But this discrepancy between objective cause and visual effect is precisely what Welling consistently seeks to exploit in his works, and here is where aluminum foil, in its cozy domesticity and everydayness, effectively becomes a *foil* for something much larger, unmanageable, even threatening. In this regard, he has mentioned the early influence of Glenn Branca's music, which likewise starts with basic and relatively benign compositional elements that are systematically intensified through accumulation and concentration.[12] The

su vez, remite a los estudios de la naturaleza producidos por Andrew Wyeth en los prados junto a su casa. No obstante, al mismo tiempo que vemos este tipo de cosas, lo que estas fotografías en realidad describen, y con decidida precisión, es siempre lo mismo.

En el orden pragmático, el papel de aluminio es un material sumamente maleable y cambiante; es otra «máquina de transformación», como describió Welling su pieza *Sculpture 1970*. Tan plana como el papel sobre el que está positivada, se vuelve inmediatamente topográfica al ser arrugada, y adquiere toques de luz y sombras que atraviesan la gama tonal completa gracias a su color plateado altamente reflectante. Entre un simple pedazo de aluminio y el juego de las luces del estudio sobre su superficie irregular, se configura una multitud de complejas posibilidades para la creación de imágenes, y así estas fotografías también proclaman que eso es todo lo que se necesita. Efectivamente, uno de los objetivos de las obras de Welling de principios de los ochenta es el de explorar las condiciones mínimas del hecho de representar en imágenes y, en este sentido, son reductivas. En cambio, la naturaleza doméstica de los materiales que ha elegido para este ejercicio es evocadora. ¿Qué sentido podría tener construir visiones exteriores a partir de materiales tan estrechamente relacionados con el interior y, en el caso de las cortinas, que empezó a fotografiar inmediatamente después del aluminio, en ocasiones, para tapar estas vistas? Aquí, de nuevo, nos enfrentamos a la fotografía como un medio liminal en equilibrio en la frontera entre un mundo luminoso y un cuarto oscuro. La ventana de acceso al exterior iluminado que prometen las fotografías depende de una condición esencial de oclusión: los espacios sin luz protegen los materiales fotosensibles de manera que estas imágenes aparecen, un poco como setas, en la oscuridad. En la obra de Welling siempre se mantiene algo de oscuridad en el producto acabado como señal del proceso técnico por el que se creó, su base material y su origen específico, y de ahí también su densidad.

Estas fotografías de papel de aluminio se mostraron en la primera exposición individual de Welling celebrada en 1981 en Metro Pictures, Nueva York, que vino a ser una declaración de intenciones. Un ensayo de Carol Squiers publicado en la edición de enero 1998 de

result, then, is a kind of visual noise, and just as one tends to "hear things" in Branca's massed guitar symphonies, so may one "see things" in the picture. And yet one also sees just what it is: a photograph of a length of foil, a sheet of paper coated with silver crystals imprinted with the image of another sheet, this one silver throughout. Density is thus the outcome of compressed detail as well as a logic of internal doubling, a two-sidedness that inevitably opens onto many more sides.

Reduced scale concentrates the excessive aspects of the picture's contents to the point of evoking a sense of sublime disorientation. Yet this scale is determined not by choice so much as by the standard format of the negative, which, as with all of Welling's large-format camera pictures up to this point, is contact printed. No enlargement takes place, no distance intrudes between the film and the paper; the picture is a result of the opposite poles of the photographic process, negative and positive, pressed together. The "pleasure" and "terror" he speaks of are effects of this airless proximity, this space of too little space that nevertheless breeds too much. The smallness of these prints begs up-close scrutiny, so that we must also press up close and peer through the darkness at these distant landscapes evoked by the foil, remaining all the while stopped at its obdurate material surface. And there on the surface, a whole other image appears; although fractured into a thousand pieces too small to be perceived, we nevertheless know it is there. Each crumpled plane of the reflective aluminum opens a view onto what is in fact looking—that is, the studio, the camera, as well as its operator—so that the picture could be said to be looking back a thousand times over.

The picture as picture is just one example of the many other pictures it resembles and could be. However, the picture as thing is particular: it is this, and only this, thing. The realization that photographs incline in both of these directions at once gives way to an understanding of the medium as unstable, ambivalent, uncanny, and a practice that seeks to mobilize those very qualities. If *Aluminum Foil* continues to be discussed as a high-water mark in Welling's oeuvre, it is because it accomplishes this medium-specific mandate with

Artforum cita la descripción que hace el artista de estas obras como «una forma de generar experiencias visuales intensas (…) una especie de placer visual, o de terror visual», que de entrada podría parecer que exagera en su defensa de lo que, al fin y al cabo, no son más que pequeñas fotos en blanco y negro que cumplen al pie de la letra las reglas tradicionales de la producción y la exposición de la fotografía artística[11]. Sin embargo, esta discrepancia entre causa objetiva y efecto visual es precisamente lo que Welling intenta consistentemente explotar en sus obras, y aquí es donde el papel de aluminio, en su cómoda domesticidad y cotidianidad, efectivamente llega a «frustrar»* algo mucho más grande e incontrolable, incluso amenazante. En este sentido, ha mencionado la temprana influencia de la música de Glenn Branca, que también empieza con elementos compositivos básicos y relativamente amables, que se intensifican sistemáticamente a través de la acumulación y la concentración[12]. El resultado, por tanto, es una suerte de ruido visual, y tal y como uno suele «oír cosas» en la masa de sinfonías de guitarra de Branca, también puede «ver cosas» en la imagen. Pero no por eso deja de ver lo que en realidad es: la fotografía de un pedazo de papel de aluminio, una hoja de papel recubierta con cristales de plata impresa con la imagen de otra hoja, esta completamente plateada. La densidad surge así de los detalles comprimidos, y de una lógica de duplicación interna, una doble faceta que inevitablemente conducirá a otras muchas facetas.

La escala reducida concentra los aspectos excesivos del contenido de la imagen, llegando a evocar un sentido de sublime desorientación. Pero esta escala no está determinada por la elección del artista sino por el formato estándar del negativo, que, en todas las fotos de Welling realizadas hasta la fecha con una cámara de gran formato, es positivado en una hoja de contactos. No se efectúa ninguna ampliación, ninguna distancia se entromete entre la película y el papel; la imagen nace de los polos opuestos del proceso fotográfico, negativo y positivo, prensados. El «placer» y el «terror» de los que habla son efectos de esta proximidad sofocante, este espacio provisto de tan poco espacio que, sin embargo, se reproduce demasiado. La pequeñez de estas fotos pide a gritos ser analizada de cerca, de modo que también debemos aproximarnos y escudriñar la oscuridad de estos lejanos paisajes evocados por el

such precision and economy. The photograph records the conditions of its own taking; it draws the whole apparatus of photography, by way of reflection, into the frame and then hides it there. Submerged beneath layers of illusion in the dark and confined space of the print, the self-regarding moment remains radically decentered and self-estranging, and this, for Welling, is as close to the essence of the medium as one gets. In photography, he would find the perfect vehicle for the desire to ventriloquize, for channeling the voices of others while at the same time refining his own voice, because in it this desire is reflected, inverted. The photograph wants to be filled with "familiars," in the language of the occult—that is, with versions of itself that are not immediately recognized—for that is what keeps us looking, and keeps the picture alive.

Notes

1. Clement Greenberg, "Modernist Painting," *Clement Greenberg: The Collected Essays and Criticism, Volume 4, 1957–1969*, ed. John O'Brian (Chicago: University of Chicago Press, 1993), p. 85.

2. "So, this was my response to John Cage: doing something that would be responsive to nature, would blow in the wind, to make all these permutations. I see it as a machine for making permutations, which continues through almost all of the abstract works in this show, where I'm taking a few simple elements and basically shaking them up and letting them fall. This is the start of that." James Welling in conversation with the author, June 25, 2013.

3. John Baldessari, CalArts Post Studio Class Assignments (http://www.sfmoma.org/assets/documents/open_studio/SFMOMA_OpenStudio_JohnBaldessari.pdf).

4. "Cultural Confinement" is the title of an essay by Robert Smithson first published in the documenta 5 exhibition catalog (Kassel, 1972) and then reprinted in the October 1972 issue of *Artforum*. "The unspeakable compromise of the portable work of art" is a line from Daniel Buren's essay "The Function of the Studio," written in 1971 and first published in English in *October* 10 (Fall 1979).

5. "The monument was a bridge over the Passaic River that connected Bergen County with Passaic County. Noon-day sunshine cinema-ized the site, turning the bridge and the river into an over-exposed *picture*. Photographing it with my Instamatic 400 was like photographing a photograph." Robert Smithson, "A Tour of the Monuments of Passaic, New Jersey," 1967, *Robert Smithson: The Collected Writings*, ed. Jack Flam (Berkeley, Los Angeles, London: University of California Press, 1996), p. 70.

aluminio, atrapados en su terca superficie material. Y es en la superficie, donde aparece otra imagen completamente distinta; aunque fracturada en mil piezas demasiado pequeñas para ser percibidas, sabemos que está ahí. Cada plano arrugado del aluminio reflectante abre una perspectiva a lo que constituye, en realidad, el hecho de mirar —el estudio, la cámara y el que la maneja— de modo que podríamos decir que la imagen vuelve la vista atrás miles de veces.

La imagen como tal es solo un ejemplo de las otras muchas imágenes a las que se parece y que también podría ser. Sin embargo, la imagen como cosa es algo específico: es esta cosa y ninguna otra. Comprender que las fotografías funcionan en ambos sentidos a la vez permite ver el medio como algo inestable, ambivalente, extraño, y como una práctica que intenta activar precisamente esas cualidades. Si seguimos hablando de *Aluminum Foil* como de un hito en la obra de Welling es porque cumple este mandato específicamente fotográfico de manera muy precisa y económica. La fotografía registra las condiciones de su propia realización; como un reflejo, introduce el aparato fotográfico dentro del marco, para luego esconderlo. Ese instante de autorreferencialidad, sumergido bajo capas de ilusión en el espacio oscuro y reducido de la fotografía, implica una descentralización y un distanciamiento de sí mismo radicales, y esto, para Welling, constituye la mayor aproximación posible a la esencia del medio. La fotografía sería el vehículo perfecto del deseo de actuar como un ventrílocuo, de canalizar las voces de otros refinando su propia voz, pues en ella se refleja, invertido, este deseo. La fotografía quiere estar llena de «familiares», según el ocultismo, versiones de sí misma que no se reconocen de inmediato, pues eso es lo que hace que sigamos mirando y que la imagen se mantenga viva.

* N. de la T.: El autor introduce un juego de palabras entre el título de la obra y el verbo *to foil*, literalmente, frustrar, desbaratar.

Notas

1. Clement Greenberg, «Modernist Painting», *Clement Greenberg: The Collected Essays and Criticism, Volume 4, 1957-1969*, John O'Brian (ed.), University of Chicago Press, Chicago, 1993, p. 85. Trad. esp. en *Arte y cultura: ensayos críticos*, Paidós, Barcelona, 2002.

6. "As I educated myself about its [photography's] history, the possibilities multiplied. I picked up this wonderful word, 'ventriloquism' and when I discovered photography, I realized that it was the perfect ventriloquist's medium. I could throw my voice into different sorts of pictures: I could speak in many different formal languages." James Welling and Jan Tumlir, "James Welling Talks to Jan Tumlir," *Artforum* (April 2003), p. 217.

7. Theodor Adorno, "The Form of the Phonograph Record," *Essays on Music*, ed. Richard Leppert (Berkeley, Los Angeles, London: University of California Press, 2002), pp. 278–79.

8. James Welling and David Salle, "Images That Understand Us," *LAICA Journal* 27 (June–July 1980), p. 55.

9. See, for instance, Charles Baudelaire, "The Painter of Modern Life," in *The Painter of Modern Life and Other Essays*, trans. Jonathan Mayne (New York, London: Phaidon Press, 1995), p. 16: "As a matter of fact, all good draughtsmen draw from the image imprinted on their brains, and not from nature." And on p. 12: "He makes it his business to extract from fashion whatever element it may contain of poetry within history, to distil the eternal from the transitory."

10. Welling and Salle, "Images That Understand Us," p. 56.

11. Carol Squiers, "A Slice of Light," *Artforum* (January 1998), p. 77.

12. "In their hallucinogenic accumulation of detail," Welling has claimed of the aluminum "landscapes," "those photographs really were a response to his music." Welling and Tumlir, "James Welling Talks to Jan Tumlir," p. 255.

2. «De modo que así le respondí a John Cage: haciendo algo que fuese receptivo a la naturaleza, que se meciese con el viento para crear todas estas transformaciones. Yo lo veo como una máquina de conseguir transformaciones, que continúa en casi todas las obras abstractas de esta exposición, en que cojo unos cuantos elementos sencillos y básicamente los sacudo y los dejo caer. Esto da lugar a aquello». James Welling en conversación con el autor el 25 de junio de 2013.

3. John Baldessari, *CalArts Post Studio Class Assignments*, [en línea], <http://www.sfmoma.org/assets/documents/open_studio/SFMOMA_OpenStudio_JohnBaldessari.pdf>. [Consulta: 03/02/2014].

4. «Confinamiento cultural» es el título de un ensayo de Robert Smithson, publicado por vez primera en el catálogo de *Documenta 5* (Kassel, 1972), y reproducido en la edición de octubre de 1972 de *Artforum*. «El inefable compromiso de la obra de arte portátil» es una frase tomada del artículo «The Function of the Studio», escrito en 1971 por Daniel Buren y publicado por primera vez en inglés en el otoño de 1979 en el número 10 de la revista *October*.

5. «El monumento era un puente sobre el río Passaic que conectaba Bergen County con Passaic County. El sol del mediodía le proporcionaba una cualidad cinematográfica al lugar, convirtiendo el puente y el río en una *imagen* sobreexpuesta. Fotografiarla con mi Instamatic 400 era como fotografiar una fotografía». Robert Smithson, «A Tour of the Monuments of Passaic, New Jersey» (1967), en *Robert Smithson: The Collected Writings*, Jack Flam (ed.), University of California Press, Berkeley / Los Ángeles / Londres, 1996, p. 70.

6. «A medida adquiría más conocimientos sobre su historia [de la fotografía], las posibilidades se multiplicaban. Encontré esta maravillosa palabra, "ventriloquia", y cuando descubrí la fotografía me di cuenta de que era el medio ideal para el ventrílocuo. Podía proyectar mi voz hacia distintos tipos de imágenes: podía hablar varios idiomas formales distintos». James Welling y Jan Tumlir, «James Welling Talks to Jan Tumlir», *Artforum*, vol. XLI, núm 8, abril 2003, p. 217.

7. Theodor Adorno, «The Form of the Phonograph Record», en *Essays on Music*, Richard Leppert (ed.), University of California Press, Berkeley / Los Ángeles / Londres, 2002, pp. 278-79.

8. James Welling y David Salle, «Images that Understand Us», *LAICA Journal*, núm. 27, junio-julio 1980, p. 55.

9. Véase, por ejemplo, Charles Baudelaire, *El pintor de la vida moderna* (1863), trad. Alcira Saavedra, Colegio Oficial de Aparejadores y Arquitectos Técnicos, Murcia, 1995, capítulo V, «El arte mnemónico», pp. 96-97: «En realidad, todos los buenos y verdaderos dibujantes dibujan según la imagen escrita en su cerebro, y no a partir de la naturaleza». Véase también el capítulo IV, «La modernidad», p. 91: «Se trata, para él, de extraer de la moda lo que ésta puede contener de poético en lo histórico, de obtener lo eterno de lo transitorio».

10. James Welling y David Salle, art. cit., p. 56.

11. Carol Squiers, «A Slice of Light», *Artforum*, vol. XXXVI, núm. 5, enero 1998, p. 77.

12. «En su acumulación alucinógena de detalles», afirma Welling respecto a los *paisajes* de aluminio, «esas fotografías realmente respondían a su música». James Welling y Jan Tumlir, art. cit., p. 255.

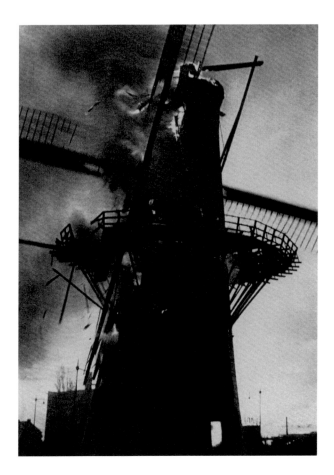

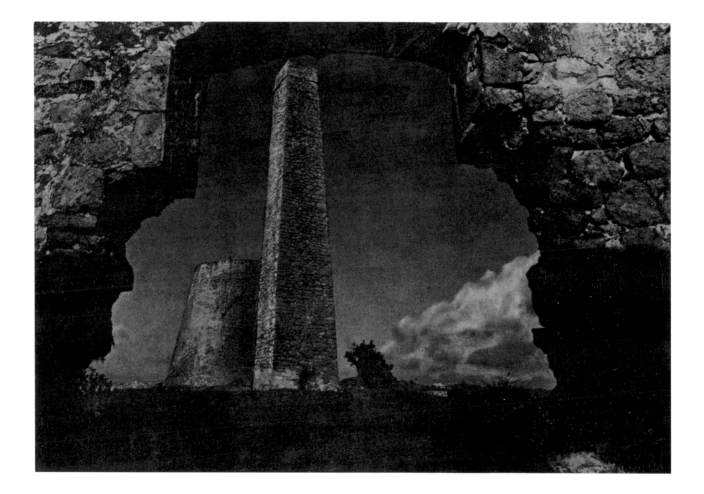

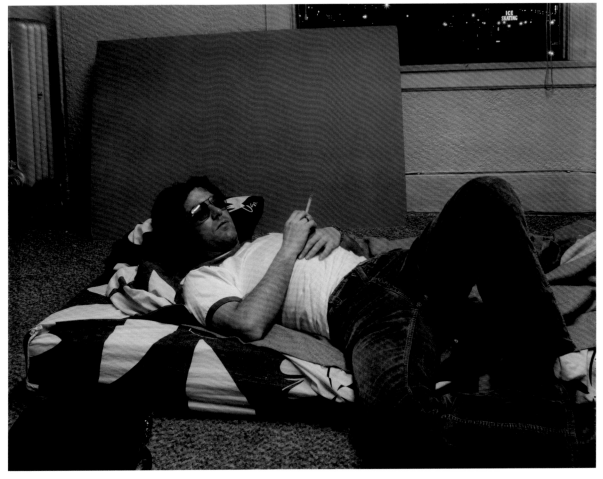

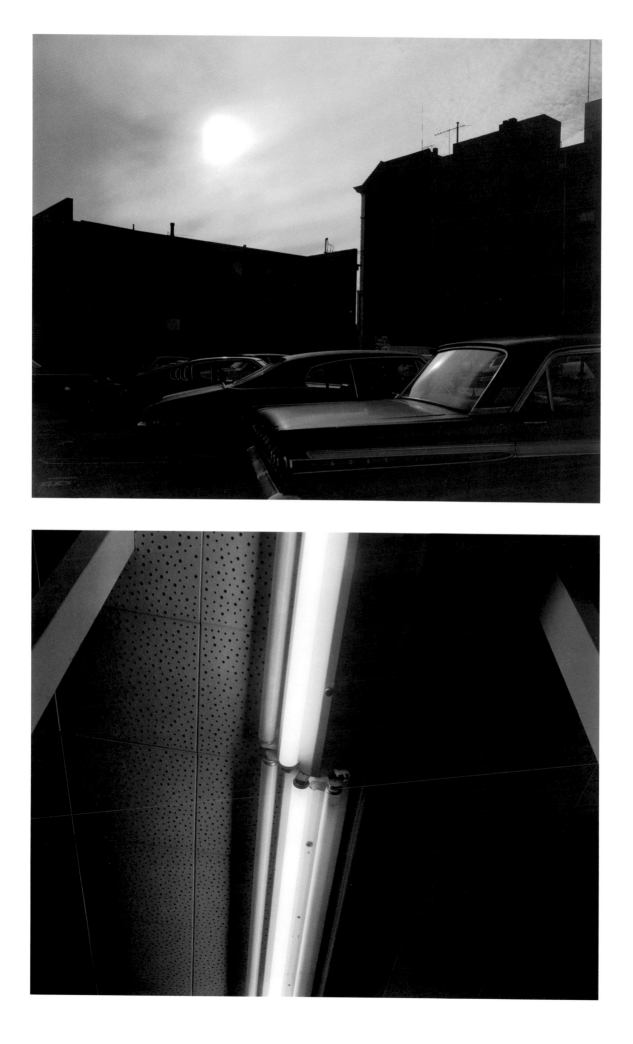

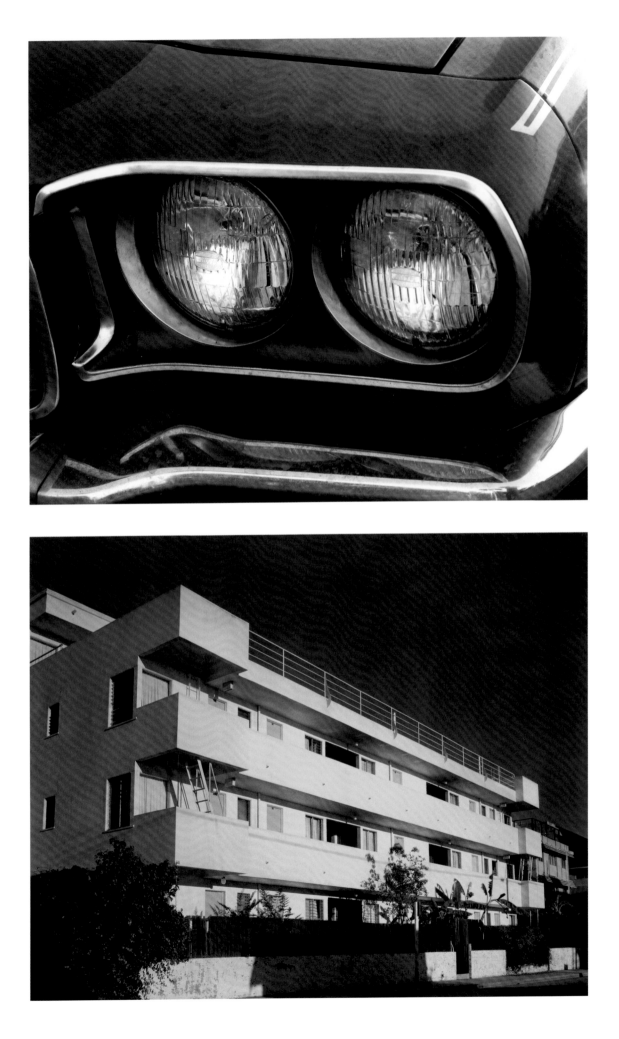

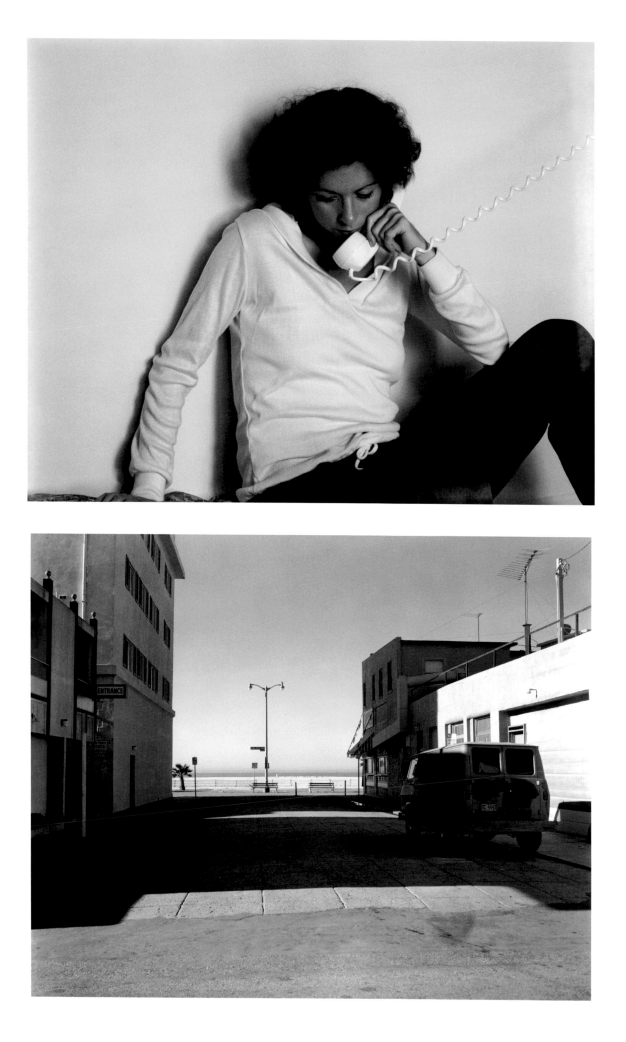

soldiers & Spectators it was the incense of a world
...of his Shrine —

...prompt & ... for it to pass & then as before
...the lines & between the ranks & I accompanied
...On leveing came home — One evening & perhaps
...that avenue, the only green relic to be seen.
Where Napoleon & his hosts had been.

Paris
December 15th
1840.

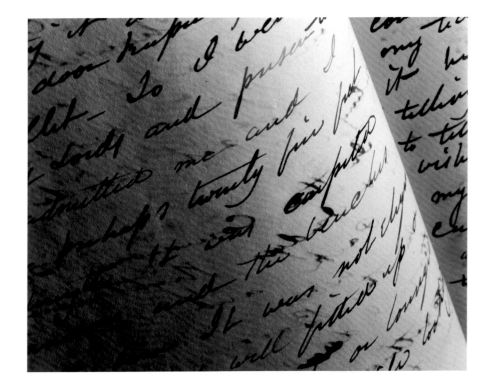

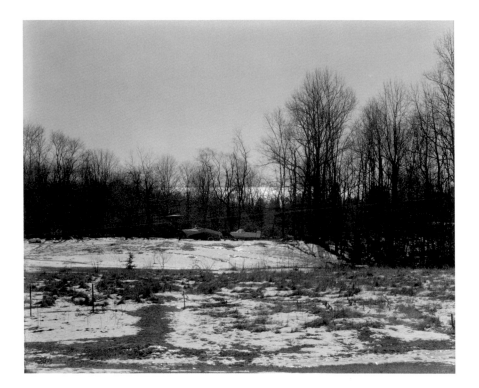

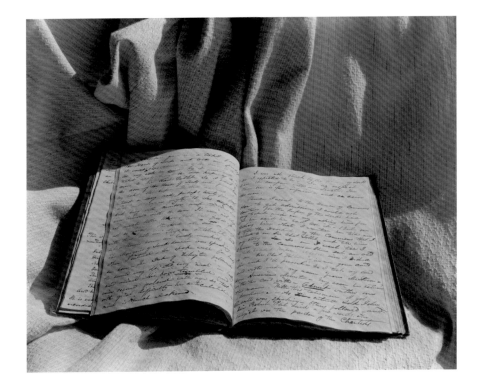

Titles February 1, 1979

Winter Daydreams

Flowers of Flame

Blue Ashes

The Steeples

The Mountains

Genesis

The Torrent

Enlightenment

The Promise

The Moment

The Return

The Final Day

Journey's End

World Without End

Winter dawn, darkest blue; a starry sky, the coldest night.
Rainy clouds, sullen dusk; despondent soul, the rusting monument.

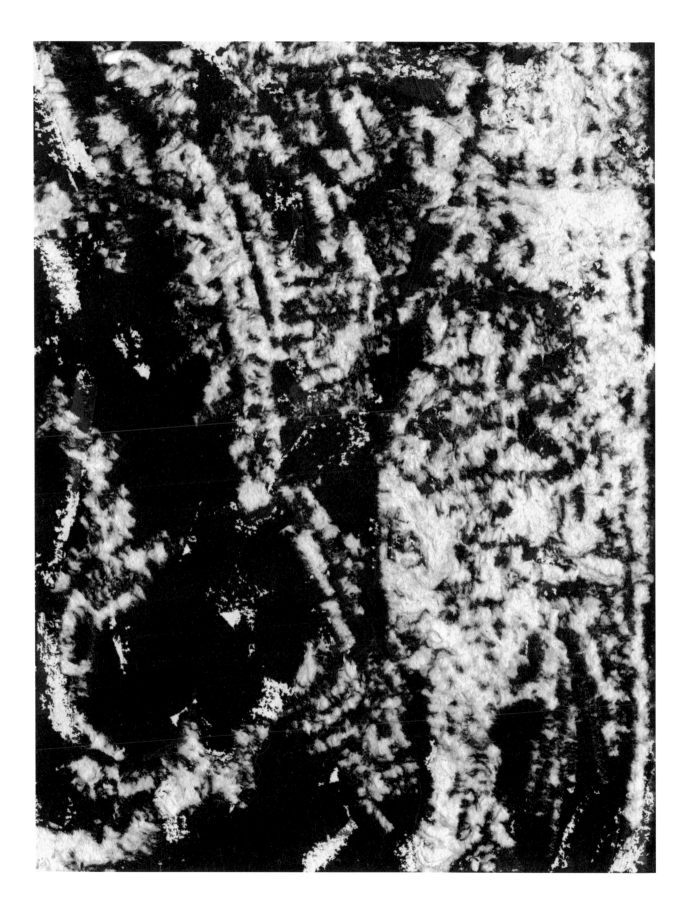

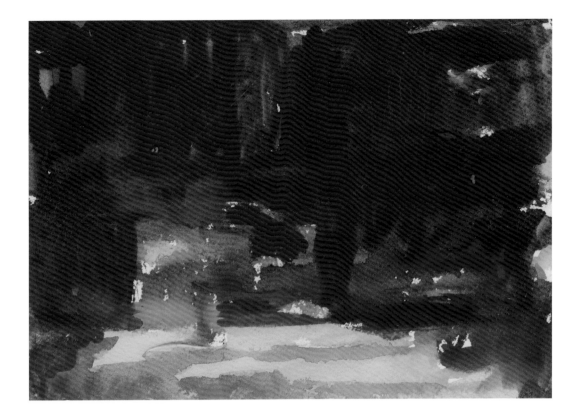

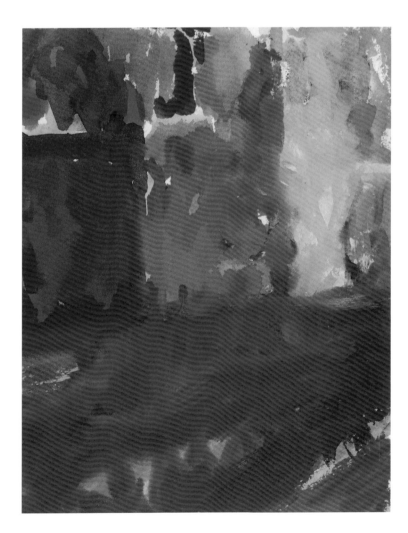

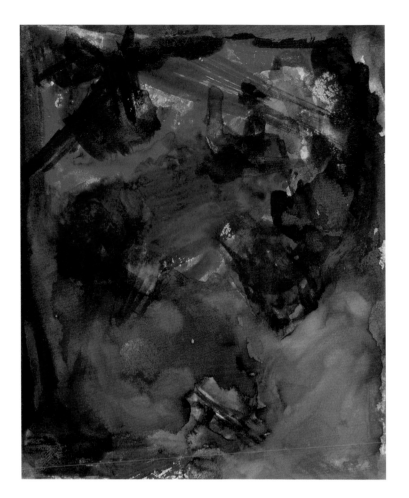

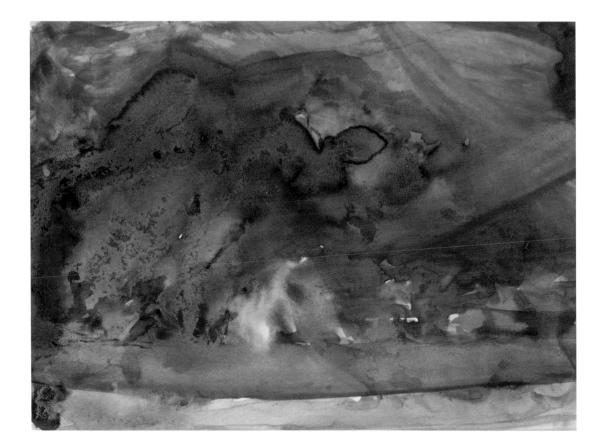

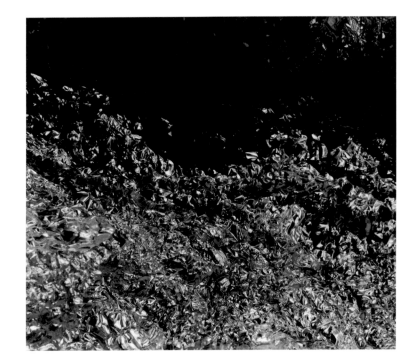

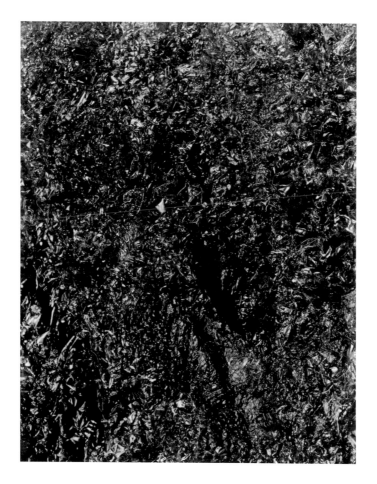

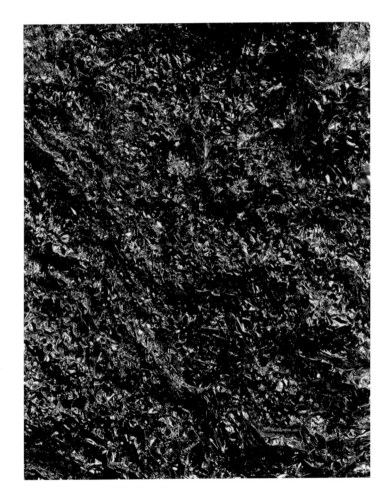

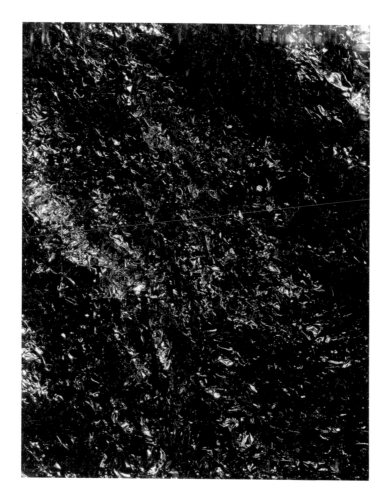

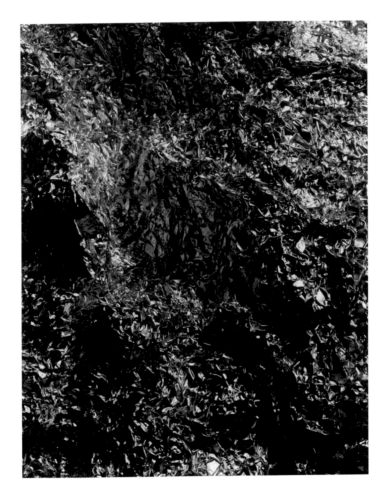

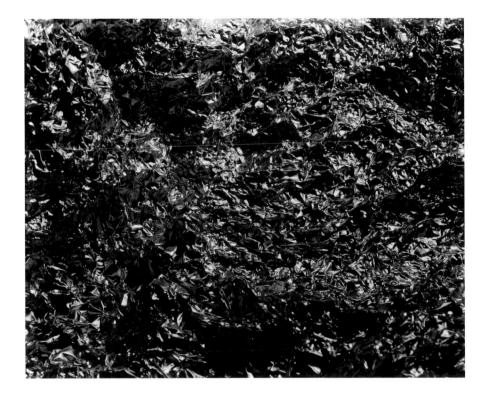

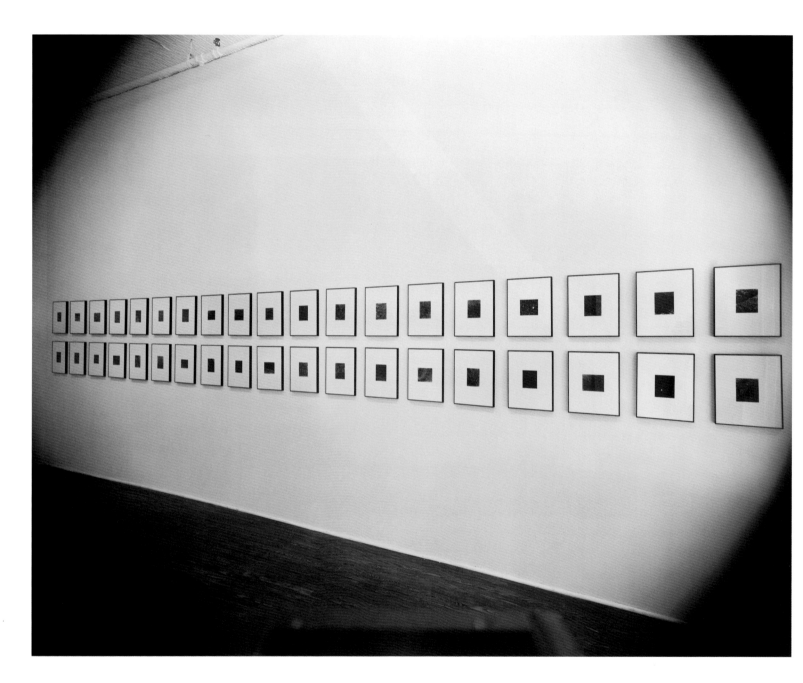

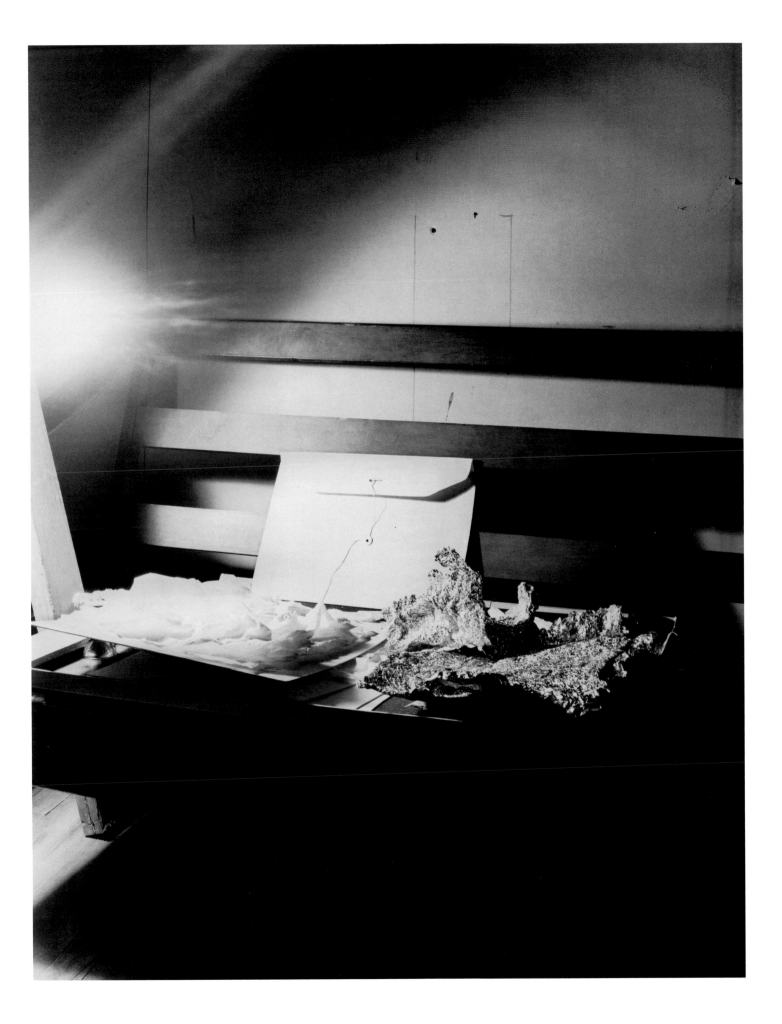

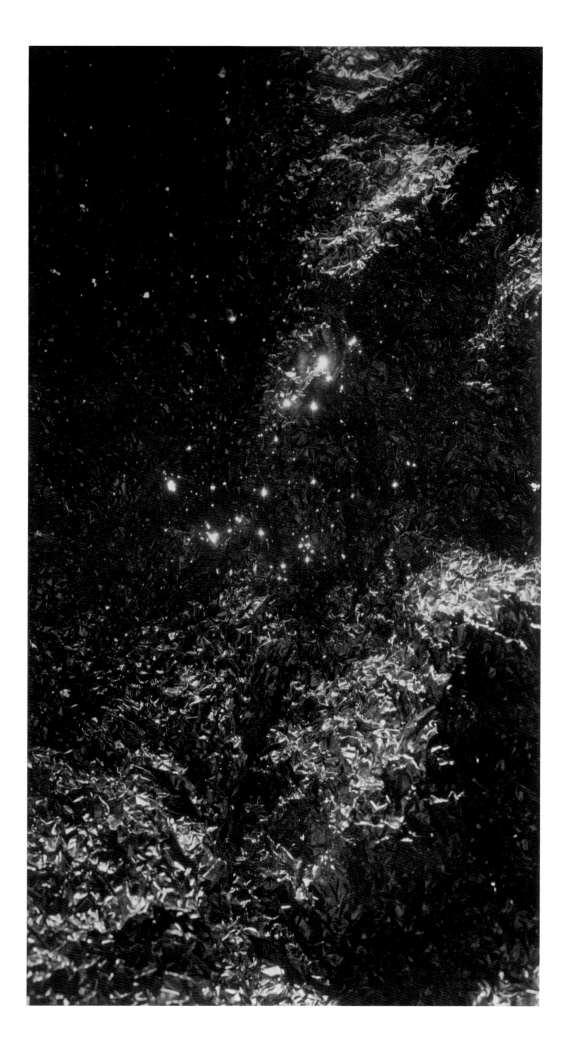

James Welling: Outside of Himself/
James Welling: fuera de sí Jane McFadden

History

In 1970 James Welling filmed a sculpture. He had constructed a temporary work, consisting of rope and acrylic rod, to hang in a tree on Harvest Hill in West Simsbury, Connecticut. The footage records the work in a variety of ways—distanced view, detailed close-ups, the process of walking through the snow to it, and the variety of light the strange amber rod (the source of which Welling cannot recall) engages as it sways in the air. Portions of the film are particularly entrancing, as the rod, shot from below, seems like an abstract cutout against the deep ground of the tree limbs and winter sky above (an image itself that evokes the well-known photograph *Meriden*, 1992, from Welling's *Light Sources*). The footage, made while Welling was an undergraduate student at Carnegie-Mellon University, encapsulates many of the concerns of artists at the time: the possibility of working in different sites; the resultant use of variant media and their intertwined relationships; the kinetic and choreographic possibility of the body in motion, on film and within sculptural installations; the drive toward intermedia; the use of process; and the productive tensions between representation and its abstractions. It would be tempting to mark it as some sort of Rosetta stone for unlocking Welling's career, if it was not so obviously also an early experiment, and thus a reminder that these issues are, and have been, intertwined in postwar practice for decades: here crystallized momentarily for the historical viewer.

The film does serve as a crucial reminder that Welling's career will not be easily categorized despite repeated attempts to do so, as Mark Godfrey noted similarly of the *Light Sources*: "[It] offers a fascinating window into Welling's practice because it allows us to dismantle certain ideas that have dominated the literature of his art: that it can be divided neatly into genres, for

Crónica

En 1970 James Welling filmó una escultura. Había construido una obra provisional, hecha de cuerda y vara de acrílico, que colgaría de un árbol en Harvest Hill, West Simsbury, Connecticut. La obra está documentada de varias maneras en el metraje: plano largo, primeros planos detallados, el proceso de caminar por la nieve hacia la pieza, y los cambios lumínicos (cuya fuente Welling no recuerda) producidos por la extraña vara de color ámbar al ser mecida por la brisa. Algunas partes de la película resultan especialmente cautivadoras, pues la vara, filmada desde abajo, parece una silueta abstracta perfilada sobre la profundidad de un segundo plano formado por las tres ramas y el cielo invernal, una imagen que evoca la célebre fotografía *Meriden* (1992) de la serie *Light Sources* (Fuentes de luz). La película, rodada por Welling durante sus años de carrera en la Universidad Carnegie-Mellon, sintetiza muchos de los temas que interesaban a los artistas en esa época: la posibilidad de trabajar en distintos lugares; el consiguiente empleo de técnicas variadas y sus interrelaciones; la posibilidad cinética y coreográfica del cuerpo en movimiento, en el cine y en instalaciones escultóricas; el impulso hacia la interrelación de técnicas; el uso de procesos, y las tensiones productivas entre la representación y sus abstracciones. Sería tentador considerarla una suerte de piedra Rosetta para descifrar la carrera de Welling si no se tratase claramente de un experimento de juventud y, por consiguiente, un recordatorio de que estos temas, que se concretaron en esta pieza para los espectadores del momento, se han ido entrelazando en la práctica artística de posguerra.

La cinta sin duda nos recuerda que la obra de Welling no es fácil de catalogar, a pesar de repetidos intentos, como observó Mark Godfrey a propósito de *Light Sources*: «Abre una ventana fascinante a la práctica de Welling, porque nos permite desmontar determinadas ideas que han dominado los escritos sobre su arte: que se puede clasificar nítidamente en géneros, por ejemplo, o que se divide entre imágenes figurativas y abstracciones»[1]. En la película, una escultura abstracta fija el paisaje figurativo de esta obra de juventud, que también incluye la presencia invisible pero constante de una figura que sostiene la cámara. Aquí tropezamos con una de las claves del trabajo de Welling: ¿cómo debemos interpretar esta presencia en su obra?

example, or that it is split between representational images and abstractions."[1] In the film, an abstract sculpture anchors the representational landscape of this early work, which includes as well an invisible but consistently present figure holding the camera. Here we stumble on a central trajectory in Welling's process: how are we to understand his presence in his work?

Performance

Welling has often alluded to the issue of presence, perhaps most directly when he speaks of the performance involved in his now canonical "drapery" photographs from 1981. Not only does he evoke the idea of performance in relationship to these works, he immediately announces the difficulty of understanding what that might be as well, at one point bringing to mind none other than the enigmatic Charlotte Rampling: "[She] gave an interview in which she talks about how she has no idea what she is doing with her face and body when she is acting... I often feel that way when I make photographs."[2] The analogy is provocative; it aligns his process not with the material explorations associated with the term "process," (which might be suited to the sense of scattering things in the realm of fine art), but instead to that of performance, where he "is completely outside of [him]self."

To be outside of oneself implies a simultaneous presence and absence—a dialectic that has been embedded in photography since its inception and one that Welling has grappled with in his own work both directly and indirectly. The drapery photographs in particular are associated with loss and absence by Welling himself as well as others—from the emotional framework of the titles—*Agony*, for example—to the role of drapes as shrouds. Yet it is in the evocation of performance that the absence becomes about the photographer himself. Once located, this particular play on the figure of photography echoes through Welling's work. The *Light Sources* collected from the elusive "tenth frame" of his rolls of 120 mm film are perhaps the most obvious example, one that Welling again aligns with the idea of "not knowing what it was."[3] Yet his earliest Polaroids from 1976—in particular the repeated

Performance

Welling se ha referido al tema de la presencia en muchas ocasiones, de manera más directa quizás al hablar de la *performance* implícita en sus fotografías ya canónicas de *Drapes* (Cortinas, 1981). No se limita a evocar la idea de *performance* en relación con estas obras, sino que enseguida anuncia también la dificultad de comprender en qué podría consistir, y en un momento dado nos trae a la memoria nada menos que a la enigmática Charlotte Rampling: «Concedió una entrevista en la que explicaba que no tenía ni idea de lo que hacía con el rostro y el cuerpo mientras actuaba... Yo me siento así a menudo cuando hago fotografías»[2]. La analogía resulta provocadora: no equipara su proceso con las investigaciones asociadas al término «proceso» (que podría adaptarse mejor al sentido de la dispersión de cosas en el campo de las bellas artes), sino con el de la *performance*, donde se encuentra «completamente fuera de sí».

Estar fuera de sí implica simultáneamente una presencia y una ausencia, una dialéctica inherente a la fotografía desde sus inicios, con la que Welling ha lidiado en su propia obra de manera directa e indirecta. Tanto Welling como otros han asociado las fotografías de cortinajes, en concreto, a la pérdida y a la ausencia: desde la estructura emotiva de los títulos —*Agony* (Agonía), por ejemplo— hasta el papel que juegan las cortinas como sudarios. Es en la evocación de la *performance*, en cambio, donde la ausencia pasa a versar sobre el fotógrafo mismo. Una vez localizado, este juego sobre la figura de la fotografía resuena en la obra de Welling. Las *Light Sources* obtenidas del huidizo «décimo fotograma» de sus rollos de película de 120 mm son tal vez el ejemplo más evidente, con el que Welling vuelve a participar de esa idea de «no saber lo que son»[3]. En cambio, sus primeras polaroids de 1976 —especialmente las imágenes repetidas de su bicicleta sin conductor— aluden a la relación especial de Welling con los espacios que retrata. Además de denotar algunas de sus primeras exploraciones serias de la fotografía tras su graduación en el California Institute of the Arts (CalArts), las imágenes de la bicicleta aluden al «padre» esa una ausencia tan crucialmente presente —el propio Marcel Duchamp— siempre dispuesto a crear *readymades*, muchas veces a través de la fotografía.

La fotografía de Welling, como sus primeras incursiones en los campos del cine y el vídeo, surgió en un momento de transición entre técnicas y entre géneros, un momento que nos prepara

images of his riderless bike—speak to Welling's personal relationship to the spaces he depicts. Marking some of his first serious explorations of photography after leaving graduate school at the California Institute of Arts, the images of the bike also allude to the "father" of such crucially present absence—Marcel Duchamp himself—who was ever assisting the readymades, often through photography.

Welling's photography, like his early explorations in film and video, emerged in an intermedia and intergenre moment that prepares us to complicate rather than simplify any understanding of presence, absence, representation, or abstraction. Of his Los Angeles photographs from the late 1970s, Welling later noted the realization that, "Without intending it, I had documented my life."4 He was, it seems then, outside of himself. Exploring the terrain of Los Angeles on his bicycle, the result is striking not only for its play of space and volume, light and shadow that abstract the architectural forms, but also for their intimacy—a landscape not of the automobile but of the pedestrian. Welling—walking in the snow, riding his bike, dropping phyllo—performs his work as a process of navigation through multiple mappings—geographic, academic, social, and material, among others.

Craft

Welling's performance becomes a way to refigure our understanding of the many works that he made in the 1980s noted for their courtship of abstraction. But how might we really think about performance and photography? Here I wish to do so through the introduction of a third term—that of craft. I borrow the phrase from an essay in *Artforum* by Hollis Frampton, written on the occasion of a retrospective of the work of Paul Strand at the Philadelphia Museum of Art in 1972. Welling cites both Strand's and Frampton's work as influential. In the essay, Frampton argues that the force of Strand's photography is in craft—that Strand was able to invert the role of the artist, from that primarily concerned with illusion (for this is always the given in photography) to that concerned with the material conditions of any given image (craft),

para complicar en lugar de simplificar nuestros modos de entender la presencia, la ausencia, la representación o la abstracción. Más tarde, con respecto a sus fotografías de Los Ángeles de finales de los setenta, Welling observaría: «Sin proponérmelo, había documentado mi vida»4. Al parecer estaba, pues, fuera de sí. El resultado de sus exploraciones en bicicleta por el territorio de Los Ángeles es sorprendente, no solo por el juego de espacio y volumen, y luz y sombra de sus fotografías, que abstraen las formas arquitectónicas, sino también por su intimidad: un paisaje peatonal, no automovilístico. Welling —ya sea caminando por la nieve, montando en bicicleta, o dejando caer pasta filo— lleva a cabo su trabajo como un proceso de navegación a través de múltiples cartografías: geográficas, académicas, sociales y materiales, entre otras.

Oficio

La *performance* de Welling nos permite ver con otros ojos muchas de sus obras de los ochenta, célebres por sus escarceos con la la abstracción. ¿Pero exactamente, como podemos entender la relación entre *performance* y fotografía? Quisiera hacerlo aquí introduciendo un tercer término, el de oficio. Tomo prestada la frase de un artículo de Hollis Frampton publicado en *Artforum* sobre una retrospectiva de Paul Strand celebrada en el Philadelphia Museum of Art en 1972. Welling menciona la influencia del trabajo de Strand y de Frampton. En el texto, Frampton sostiene que la fuerza de la fotografía de Strand radica en el oficio, esto es, en el hecho de que Strand fuera capaz de invertir el papel del artista, de uno basado principalmente en la ilusión (algo que se da siempre por hecho la fotografía) a uno basado en las condiciones materiales de una imagen dada (el oficio) que, a su vez, revelará una visión específica del mundo: «Pues es por el oficio que la ilusión alcanza su convicción más intensa, y es también por el oficio que la fotografía es destrincada de otras creaciones visibles, a través de la consideración hacia las cualidades inherentes de los materiales y de los procesos fotográficos». Pero Frampton no se refiere tanto a de una destreza memorizada ni a cuestiones de forma, como a una serie mucho más abstracta de condiciones que rodean los procesos materiales de la fotografía: condiciones conceptuales que remiten al propio fotógrafo. (La retrospectiva de Strand fue notoria debido a que volvió revelar todas las fotografías para la ocasión, ofreciendo,

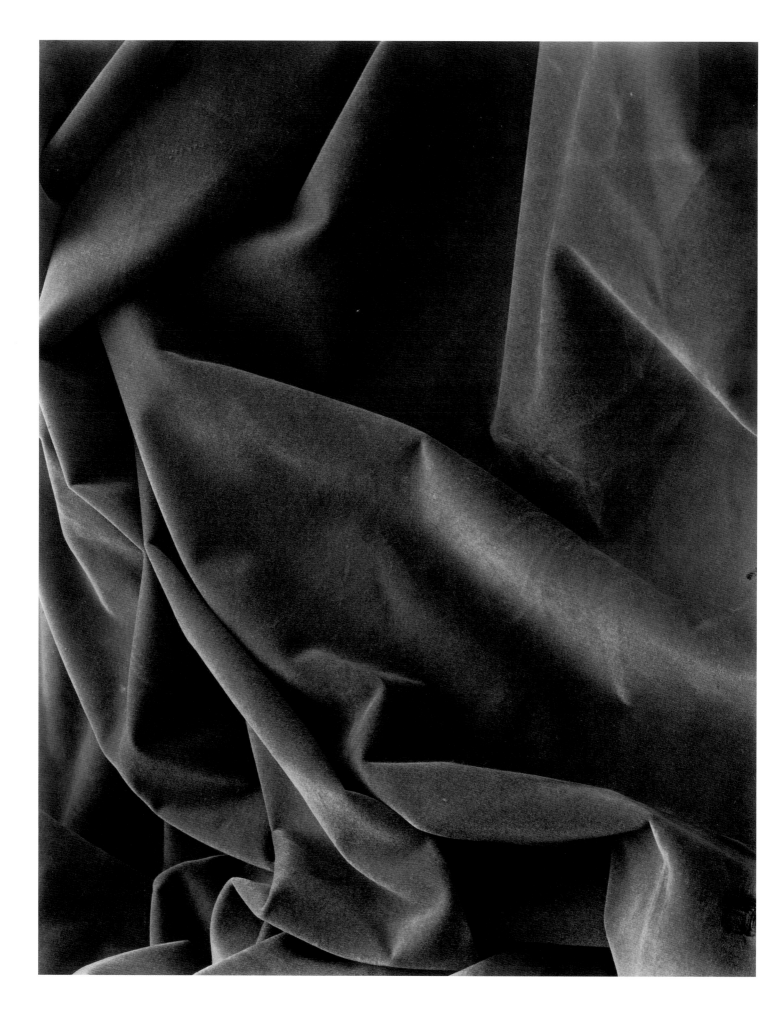

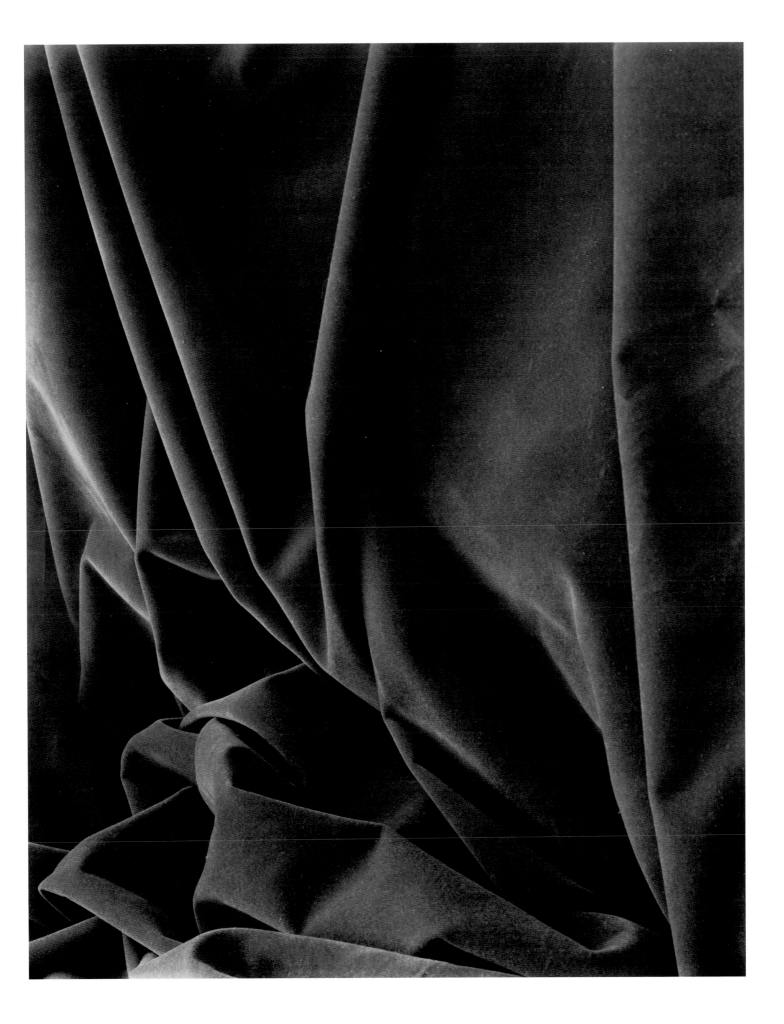

which will in turn reveal a particular view of the world. "For it is by craft that illusion reaches its most intense conviction, and by craft also that the photograph is disintricated from other visible made things, through the regard for the inherent qualities of photographic materials and processes." Yet Frampton is not talking about rote skill, nor form, as much as a more abstract set of conditions that surround the material processes of photography—conceptual conditions linked back to the photographer himself. (Strand's retrospective was notable for the fact that he reprinted all of the work for the occasion, and thus, argues Frampton, offered a new view for this particular moment.) In other words, Strand's craft is Welling's performance. Craft, cleaved to materiality via concept, promotes the artist as "a researcher, a gatherer of facts… On an axiomatic level, where the real work is now to be done, the artist is an epistemologist."[5] The knowledge of photography is in the performance of the medium. Or as Welling stated: "A photograph is also a document of the state of the mind of the photographer."[6]

Here we should remember that Welling came of age not in the photography studio but painting, dancing, filming abstract sculptures hanging from trees, and later filming himself under the tutelage of John Baldessari and Wolfgang Stoerchle at CalArts. The early 1970s marked a heady moment in practice in which adherence to the dictates of any medium were often discarded for the conceptual and experimental processes, few more influential in their pedagogical manifestations than Baldessari. But Stoerchle as well submitted his body and work to a variety of sites and activities, often working with the material complexities of film and video. Importantly, both Stoerchle and Baldessari staged their experiments through the lens of the amateur, gleefully exploring boredom, failure, and low production value in place of what might have been the mastery of someone like Strand. Here then the understanding of craft shifts as well, to the experimental and conceptual conditions of art and medium. In his groundbreaking rethinking of craft, *Thinking Through Craft*, Glenn Adamson traced the role of the amateur in craft from the open-ended experiments of Josef Albers at Black Mountain College to the tectonic possibilities of architecture as theorized by Kenneth Frampton. In

según Frampton, una nueva visión para ese momento concreto). Es decir, el oficio de Strand es la *performance* de Welling. El oficio, aferrado a la materialidad a través del concepto, promociona al artista como «un investigador, un recopilador de hechos (…) En el nivel axiomático, que es donde a partir de ahora habrá de trabajar en serio, el artista es un epistemólogo»[5]. La familiaridad con la fotografía proviene de la representación del medio. O, en palabras de Welling, «Una fotografía es también un documento del estado mental del fotógrafo»[6].

Aquí deberíamos recordar que Welling no alcanzó la mayoría de edad en el estudio fotográfico sino pintando, bailando (filmando esculturas abstractas suspendidas de los árboles), y más tarde filmándose a sí mismo bajo la tutela de John Baldessari y Wolfgang Stoerchle en CalArts. Los primeros setenta fueron años emocionantes para la práctica artística, y muchas veces la fidelidad a los dictados de una técnica determinada se desestimaba en favor de procesos conceptuales y experimentales. En este sentido, Baldessari fue una de las figuras más influyentes desde una perspectiva pedagógica, pero también Stoerchle sometió su cuerpo y su obra a una diversidad de áreas y actividades, le tocó lidiar a menudo con las complejidades materiales del cine y el vídeo. Es significativo que tanto Stoerchle como Baldessari realizasen sus experimentos con la perspectiva del aficionado, que explora alegremente el aburrimiento, el fracaso y las posibilidades de la producción de bajo coste frente a la destreza de alguien como Strand. Aquí, pues, también cambia nuestra interpretación del oficio, que pasa a formar parte de condiciones conceptuales de arte y medio. En su reconsideración revolucionaria del oficio, *Thinking Through Craft*, Glenn Adamson describió el papel del aficionado a las artes aplicadas: desde los experimentos abiertos de Josef Albers en el Black Mountain College, hasta las posibilidades tectónicas de la arquitectura teorizadas por Kenneth Frampton. En ambos casos, el oficio pasa de ser un lugar de dominio o maestría a ser un lugar de aprendizaje experimental, lo que Adamson, a su vez, define como «una manera de ser», para la que el artista debe estar hasta cierto punto fuera de sí, cosa que logra a través de una experimentación y un crecimiento continuos[7].

Cuando Welling se trasladó a Nueva York en 1979 pintó varias acuarelas. Se trataba de obras experimentales que le permitieron retomar su investigación en curso de paisajes y

both, craft becomes a site not of mastery but of learning by doing, what Adamson in turn argues is "a way of being," one that through constant experimentation and growth demands a certain being outside of oneself.[7]

When Welling moved to New York in 1979, he produced a number of watercolors. They were experimental; they allowed a return to his ongoing investigations of landscape and place; they provided an ease of process in unfamiliar terrain (New York); they remind us of the fluidity of his practice; and they play on the edge between abstraction and representation, a condition easily accepted in this medium. Shortly thereafter, he began his *Aluminum Foil*, shooting approximately two hundred images of densely crumpled foil, about fifty of which he printed and thirty-eight of which he exhibited at Metro Pictures in March of 1981. The works are striking in their strangeness, difficult to grasp, an overwhelming accumulation of glint and shadows within a small scale. Each individual work offers differing contours to some strange field of vision, or perhaps a topographic rendering of that field. At times we seem to have a bit of distance, *April (B35)*, 1980, while in others we seem to be immersed in the density itself, *Grove (B99)*, 1980. (Most of the *Foil* photographs are roughly 4 × 5 inches but a few are 5 × 7 or 8 × 10. The larger contact negatives shift the scale of the images and allow for genre to creep in more easily, landscape perhaps.) It has been noted that aluminum foil once evoked the idea of drug use in relationship to the series, or specifically the wrapping of drugs in foil; drugs, or the possibility of being high, might provide the metaphorical state of mind needed to sit with these images—searching, finding, letting go. Three decades after we accepted the skeins of paint in work by Jackson Pollock, these abstract networks of line and contrast bother (where that of the watercolors made a few months before would never give pause). None really allows us to remember that it began with butter (Welling spotted a piece of butter wrapped in foil and photographed it, launching the material investigation of foil). As with Pollock's house paint, such origins remind us, even if imperceptibly so, that we are all drowning under the unsustainable weight of postwar commodified materiality.

lugares, y le proporcionaron cierta seguridad en ese terreno desconocido (Nueva York). Las acuarelas nos recuerdan la fluidez de su práctica, y se mueven en el filo entre la abstracción y la figuración, condición que es fácil de aceptar en este medio. Poco tiempo después empezó sus fotografías de la serie *Aluminium Foil* (Papel de aluminio), llegando a tomar aproximadamente doscientas imágenes de papel de aluminio arrugado de las cuales llegaría a revelar unas cincuenta para después mostrar treinta y ocho en la galería Metro Pictures en marzo de 1981. Las obras sorprenden por su extrañeza; son difíciles de interpretar, pues contienen una abrumadora acumulación de destellos y sombras en una escala reducida.

Cada una de ellas delimita de manera distinta los contornos de extraños campos visuales, o quizá de las representaciones topográficas de esos campos. A veces parece haber cierta distancia, como por ejemplo en *April (B35)* (Abril [B35], 1980), mientras que otras veces es como si nos sumergiéramos en la densidad misma, como ocurre en *Grove (B99)* (Arboleda [B99], 1980). Todas las fotografías de la serie *Aluminium Foil* miden aproximadamente 4 × 5 pulgadas, aunque hay algunas que miden 5 × 7 u 8 × 10 pulgadas. El mayor tamaño de los negativos de contacto cambia la escala de las imágenes, y esto propicia la aparición de nuevos géneros (el paisaje, por ejemplo). Se ha comentado en relación con esta serie que el papel de aluminio evocaba la idea del uso de drogas; más concretamente, el hecho de envolver las drogas en papel de plata; las drogas, o la posibilidad de estar colocado, podrían inducir el estado mental metafórico necesario para contemplar estas imágenes: la búsqueda, el encuentro, la liberación. Tres décadas después de haber aceptado las madejas de pintura en las obras de Jackson Pollock, estas redes abstractas de líneas y contraste nos molestan (a diferencia de las de las acuarelas realizadas unos meses antes, que nunca daban tregua). Nada en ellas nos recuerda que todo empezó con la mantequilla (Welling se fijó en un trozo de mantequilla envuelto en papel de plata y lo fotografió, inaugurando así su investigación del aluminio como material). Como en el caso de la pintura de interiores de Pollock, estos orígenes nos recuerdan, si bien de manera casi imperceptible, que vivimos ahogados bajo el peso insoportable del materialismo mercantilizado de posguerra.

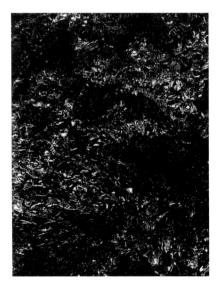

Welling had noted of the *Foil* investigations: "I wanted to make photographs that you could not describe, you could not remember, but which were still, nevertheless, very sharp and clear."[8] In doing so, he suggests that he might abstract the representational core of photography itself. Frampton (this time writing on Edward Weston in 1978, in an essay Welling knew) described a similar process in art, as "displacement."[9] Displacement, Frampton argues, is easily discernible in painting, in film (his own included, and here his perspective on the stakes of such activity become apparent), and particularly in music: "in the act of listening to music, of hearing, apprehending it, one thinks, vigorously, without thinking about anything in particular; so that one is given the pleasure of exercising the instrument of thought without the pain of having to direct that exercise toward anything that is not, as it were, already taken into thought, that is, outside the instrument itself."[10] Yet displacement, Frampton suggests, was much more difficult in photography. In Weston, Frampton argues, displacement might occur through the typology of his subjects and his refusal of the snapshot. In Welling, this displacement (another form of being outside of) occurs from the density of the image. Notably, music, particularly that of the jarring and hyperbolic work of Glenn Branca, was influential on Welling as he searched to displace the photography from its representational roots. What we see in the *Foils* is in fact craft laid bare, and while the terms of Frampton's essay on one hand echo with long-standing ideas of modernist materiality they also reflect the conceptual practices of Welling's contemporaries, whose craft was made visible by borrowing extant images. Welling's unrecognizable images form an uneasy ally with, for example, Richard Prince's universally recognizable ones—each displaces the work of the artist outside of the imagery itself.

Light

Welling reports that when his drapery photographs were first shown at Metro Pictures in 1981 they were quite dark—more so than most versions we see reproduced today. He asserted that he had not been that interested in, or precise about, the production of the particular

Respecto de sus investigaciones con el aluminio, Welling había observado: «Yo quería hacer fotografías que no pudiesen ser descritas, que no pudiesen ser recordadas, pero que, sin embargo, siguiesen siendo muy nítidas y claras»[8]. Al hacerlo, sugiere que podría abstraer el núcleo figurativo de la propia fotografía. Frampton (en un artículo sobre Edward Weston escrito en 1978 que Welling conocía) definió un proceso artístico similar como «desplazamiento»[9]. El desplazamiento, según Frampton, es fácil de discernir en la pintura, en el cine (incluido el suyo, y aquí se evidenciaba su perspectiva sobre los riesgos de este tipo de actividad), y muy especialmente en la música: «En el acto de escuchar música, de oírla y entenderla, pensamos de manera enérgica sin pensar en nada concreto; de modo que tenemos el placer de practicar el instrumento del pensamiento sin el dolor de tener que dirigir esa práctica hacia nada que no haya sido previamente considerado, por así decir; en otras palabras, fuera del propio instrumento»[10]. En cambio, Frampton apunta que el desplazamiento era mucho más difícil en el caso de la fotografía. En Weston, sostiene Frampton, el desplazamiento se podría dar por la tipología de temas y el rechazo a la instantánea. En Welling, este desplazamiento (otra forma de estar fuera de) ocurre a partir de la densidad de la imagen. La música, especialmente la obra discordante e imprevista de Glenn Branca, ejerció una gran influencia sobre Welling cuando intentaba desplazar la fotografía de sus raíces figurativas. En realidad, lo que vemos en los aluminios es el oficio en estado puro, puro. Y si la terminología del ensayo de Frampton está imbuida de ideas tradicionales sobre la materialidad del arte moderno, también refleja las prácticas conceptuales de los contemporáneos de Welling, cuyo oficio se traduce en tomar prestadas imágenes ya existentes. En este sentido, las imágenes irreconocibles de Welling tienen cierta afinidad incómoda con las imágenes universalmente reconocibles de Richard Prince, por ejemplo; en ambos casos la «obra» del artista se sitúa fuera de las propias imágenes.

Luz

Welling afirma que cuando se expusieron sus fotografías de cortinas por primera vez en Metro Pictures en 1981 eran bastante oscuras, más que la mayoría de las versiones que vemos reproducidas hoy en día. Dice que el hecho de que no le interese tanto la producción de las fotografías

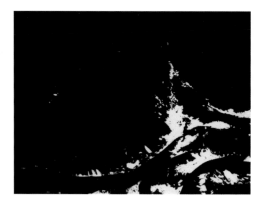

prints, a choice that allows for emphasis on their performative experimental element.[11] Yet following the exhibition Welling made several more series that emphasized this contrast even further, as he wanted to both explore the metaphorical darkness they seemed to conjure and displace the immediate critical reception of the pieces. Beginning with photostats, he experimented with the effect of drapes without mid-tones. What in the first drapery images seems to be an intimate staging here gains distance through contrast. The result is striking: the medium of photography becomes abstracted as the image becomes more representational. Echoes of landscape become more pronounced, but graphic, as if animated rather than photographed. A diptych printed in positive/negative allows this effect to be amplified—mountain, wave, drawing, etching, the representational structures of photography are displaced by Welling's performance of the materials of the medium. Here the link back to his work in other mediums (painting and print) becomes more lucid as well. Welling produced various high-contrast photographic groupings of drapery after this first experiment. A five-part work was followed by a twelve-part work, each playing with the graphic possibilities of photography. A final four-part piece in Cibachrome allowed him to bring color into the landscape—hued images that foreshadow the later *Degradés*.

The graphic nature of the high-contrast images becomes an obvious, although rarely acknowledged, precedent for the *Gelatin Photographs* that will follow. Some of these photographs from 1984 echo quite directly the high-contrast works that preceded them, as the Jell-O sprays across a white field in *Gelatin Photograph 45*, 1984. Here the volumes of gelatin read as possibly explosive landscapes, despite the absolute mundane materiality. This seems to be an important possibility of these images, crafted so that we resonate not between representation and abstraction, but between the mundane and the profound—a history of landscape itself. For what is a landscape but the sublime possibilities of nature captured in the mundane material conditions of art. Other *Gelatin* images, *Gelatin Photograph 46*, 1984, for example, like the wrapped chunk of butter that instigated the foil

en sí, y de que no haya sido muy preciso en relación con este proceso, le permite poner el acento en su aspecto performativo y experimental[11]. Sin embargo, después de la exposición, Welling creó varias series adicionales que acentuaban todavía más ese contraste, pues quería explorar la oscuridad metafórica que parecían evocar y, a la vez, desplazar la recepción crítica inmediata de las piezas. Empezando con fotocopias, experimentó con el efecto de las cortinas sin medios tonos. Lo que en las primeras imágenes de la serie parece ser una puesta en escena íntima, aquí gana en distancia gracias al contraste. El resultado es sorprendente: el medio fotográfico se vuelve abstracto a medida que la imagen se vuelve más figurativa. Los ecos del paisaje se vuelven más marcados pero realistas, como si se tratase de una animación en lugar de una fotografía. Un díptico impreso en positivo y en negativo permite amplificar el efecto: montaña, ola, dibujo, grabado, las estructuras figurativas de la fotografía son desplazadas por la interpretación que hace Welling de los materiales del medio. Aquí la conexión con su trabajo en otros medios (pintura y grabado) se vuelve también más lúcida. Después de este primer experimento, Welling creó varios conjuntos de fotografías de alto contraste. A un trabajo de cinco elementos le siguió un trabajo de doce, cada uno de los cuales jugaba con las posibilidades realistas de la fotografía. Una última pieza de cuatro elementos, realizada en Cibachrome, le permitió traer color al paisaje: imágenes tonales que ya anuncian los *Degradés* (Degradados).

El realismo de las imágenes de alto contraste se convertiría en un precedente obvio (aunque rara vez reconocido) de las fotografías de gelatina que vendrían después. Algunas de estas fotografías de 1984 remiten de forma bastante directa a las obras de alto contraste que las habían precedido, como por ejemplo los rociados de gelatina sobre un campo blanco que vemos en *Gelatin Photograph 45* (1984). Aquí los volúmenes de gelatina se pueden interpretar como posibles paisajes explosivos, a pesar de su materialidad absolutamente mundana. Esta parece ser una de las posibilidades más significativas de estas imágenes, pensadas y realizadas para que oscilemos entre lo mundano y lo profundo en lugar de entre la representación y la abstracción: la historia del propio paisaje, pues ¿en qué consiste un paisaje si no en las sublimes posibilidades de la naturaleza captadas en las condiciones materiales mundanas del arte? Otras imágenes de gelatina, como *Gelatin Photograph 46*

studies, evoke the excess of postwar culture, both its debasement and its luscious surface. Indeed, Welling's performance of black cherry Jell-O and ink echoed other conceptual performative practices of the 1960s and 1970s—ranging from Carolee Schneemann to Paul McCarthy—that addressed the sculptural, bodily, abject entanglements of postwar materiality. Gelatin, also the emulsifying ground of photography, links one material and another, one surface and the next, and in the interstice sits Welling, performing the craft of photography, both modern and postmodern in turn.

The *Gelatin Photographs* align photography with other mundane objects in a postwar world, concrete in their materiality. Similarly, Welling's *Tile Photographs*, 1985, use high-contrast imagery to elude clear representational structures. Much has been written of the chance processes of the tossed tiles that create a play of black figures on white ground influenced by Stéphane Mallarmé's *Un coup de dés jamais n'abolira le hasard* (*A Throw of the Dice Will Never Abolish Chance*), 1897. Yet the white ground, here a light table, also works to refigure a central tenet of photography: light. The images hark back to Welling's interest in photograms, and in particular his 1975 depictions of his hands, which here return to toss tiles from offscreen rather than take central stage. The *Tile Photographs* produce a visual choreography, as much in line with Welling's interest in Merce Cunningham as with his knowledge of the chance operations of John Cage. They resonate with a kind of diagrammatic choreography found in Welling's work from his earliest films, and also recorded in the 1971 *Sextet*, a six-part silkscreen in which a singular monochromatic square moves across the field of the page from one part to the next.

In the 1980s Welling's explorations of the material conditions of photography intensifies—from contrast, to gelatin, to light, to color as he makes his first *Degradé* in 1986, *Zepni*. Here Welling pushes the actuality of the material conditions of photography by exposing film through filters of the color enlarger in various combinations. No object of frame or focus exists, but rather a field of color that results from light and chemical interaction. Here the

(1984), al igual que la libra de mantequilla que dio pie a los estudios de aluminio, hablan de los excesos de la cultura de posguerra, tanto de su degradación como de su opulenta superficie. La *performance* de Welling con gelatina de cereza negra y tinta seguía la estela de otras prácticas conceptuales y performativas de los años sesenta y setenta—desde Carolee Schneemann hasta Paul McCarthy— que abordaban las marañas escultóricas, corporales y abyectas del materialismo de posguerra. La gelatina, que es también la base de emulsión de la fotografía, hace de nexo entre materiales y superficies, y Welling se sitúa en los intersticios, dedicado al oficio fotográfico, alternando entre lo moderno y lo posmoderno.

Las gelatinas equiparan la fotografía con otros objetos cotidianos de la posguerra concretos en su materialidad. En la misma línea, las *Tile Photographs* (Fotografías de azulejos, 1985) son imágenes de alto contraste que evitan las estructuras figurativas. Se ha escrito mucho sobre la influencia de la obra de Stéphane Mallarmé *Un coup de dés jamais n'abolira le hasard* (1897) esta composición de figuras negras sobre fondo blanco creada lanzando teselas al azar. Sin embargo, el fondo blanco —en este caso una mesa de luz— también remite a uno de los principios de la fotografía: la luz. Las imágenes nos remontan al momento en que Welling estaba interesado en los fotogramas, concretamente a 1975 y a las representaciones de sus manos, que ahora se sitúan en el fuera de campo desde donde lanzan los azulejos. Las *Tile Photographs* crean una coreografía visual, tan acorde con el interés de Welling por Merce Cunningham como con su conocimiento de las operaciones de azar de John Cage. Resuenan con una suerte de coreografía diagramática que se puede rastrear en la obra de Welling desde sus primeras películas, y que está presente en *Sextet* (Sexteto, 1971), un conjunto de seis serigrafías en el que un cuadrado monocromático se desliza por el campo visual de la página, de una parte a la siguiente.

En los años ochenta, los estudios de Welling de las condiciones materiales de la fotografía se intensifican: desde el contraste hasta el color, pasando por la gelatina y la luz, y desembocando en el primero de sus *Degradés*, *Zepni*, de 1986. En esta obra Welling amplía las condiciones materiales de la fotografía al exponer la película a través de los filtros de la ampliadora de color en varias combinaciones. No hay marco ni foco, solo un campo de

abject forms of butter and Jell-O give way to the seemingly immaterial but also insistently material plays of color. They are not illusions but concrete actualities of the interplay of light. The result allows for the emotive possibilities of color itself and its inherent relationships to our world and its landscapes. The intense shades of yellow and gold in *Zepni* circle us back around to Welling's amber rod quietly swinging in the breeze, an acrylic compound at play in light under the lens of Welling's performance, hiking through a winter landscape. At stake is the possibility of material and light to evoke a new relationship to our space and our envisioning of it, a new perspective on that place. In *Zepni*, that place becomes photography itself, performed by Welling in an ongoing experiment with the medium and its resulting epistemologies. For in a historical moment in which images were becoming unhinged from any stable signifier, Welling was able to ground his work in his subjective process, both material and philosophical. This presence, outside of himself, variously autobiographical or performative, evokes in turn the experimental nature and communicative potential of his craft.

Notes

1. Mark Godfrey, "Light, Loss, Love: James Welling's Light Sources," *James Welling: Monograph* (New York: Aperture, 2013), p. 179.
2. Devon Golden, "James Welling," *Bomb* 87 (Spring 2004), p. 49.
3. Godfrey, "Light, Loss, Love," p. 179.
4. James Welling, "Los Angeles Photographs 1976–78," *October* 91 (Winter 2000), p. 81.
5. Hollis Frampton, "Mediations Around Paul Strand," *Artforum* (February 1972), p. 53.
6. Golden, "James Welling," p. 49.
7. Glenn Adamson, *Thinking Through Craft* (Oxford, New York: Berg Publishers in association with the Victoria and Albert Museum, London, 2007), p. 100.
8. Anthony Spira, "James Welling: The Mind on Fire," *Afterall: A Journal of Art, Context, and Enquiry* 32 (Spring 2013), p. 34.
9. Hollis Frampton, "Impromptus on Edward Weston: Everything in Its Place," *October* 5 (Summer 1978), p. 53.
10. Ibid., p. 51.
11. Conversation with the author, July 16, 2013.

color derivado de la interacción ente luz y química. Aquí las formas abyectas de la mantequilla y la gelatina dan paso a juegos de color que parecen inmateriales, pese a su obstinada materialidad. No son ilusiones sino muestras concretas de la interacción con la luz. El resultado permite ver las posibilidades emotivas del color, y sus relaciones inherentes con nuestro mundo y sus paisajes. Las tonalidades intensas de amarillo y dorado en *Zepni* nos retrotraen a aquella vara de color ámbar mecida en silencio por la brisa: el juego entre un compuesto acrílico y la luz bajo el objetivo de la *performance* de Welling, ascendiendo por un paisaje invernal. Lo que está en juego son las posibilidades del material y la luz para provocar una nueva relación con nuestro espacio y nuestra manera de imaginarlo, dando lugar a una nueva perspectiva sobre ese lugar. En *Zepni*, el lugar se convierte en la fotografía misma, interpretada por Welling en un experimento en desarrollo con el medio y sus consiguientes epistemologías. En un momento histórico en que las imágenes se estaban desvinculando de todo significante estable, Welling fue capaz de basar su obra en su propio proceso subjetivo, tanto material como filosófico. Esta presencia, fuera de sí, autobiográfica o performativa, evoca, a su vez, la naturaleza experimental y el potencial comunicativo de su oficio.

Notas

1. Mark Godfrey, «Light, Loss, Love: James Welling's Light Sources», en *James Welling: Monograph*, Aperture, Nueva York, 2013, p. 179.
2. Devon Golden, «James Welling», *Bomb*, núm. 87, primavera 2004, p. 49.
3. Mark Godfrey, op. cit., p. 179.
4. James Welling, «Los Angeles Photographs 1976-78», *October*, núm. 91, invierno 2000, p. 81.
5. Hollis Frampton, «Mediations Around Paul Strand», vol. x, núm. 6, febrero 1972, p. 53.
6. Devon Golden, op. cit., p. 49.
7. Glenn Adamson, *Thinking Through Craft*, Berg Publishers, en asociación con el Victoria and Albert Museum de Londres, Oxford / Nueva York, 2007, p. 100.
8. Anthony Spira, «James Welling: The Mind on Fire», *Afterall: A Journal of Art, Context, and Enquiry*, núm. 32, primavera 2013, p. 34.
9. Hollis Frampton, «Impromptus on Edward Weston: Everything in its Place», *October*, núm. 5, verano 1978, p. 53.
10. Ibíd., p. 51.
11. Conversación con la autora el 16 de julio de 2013.

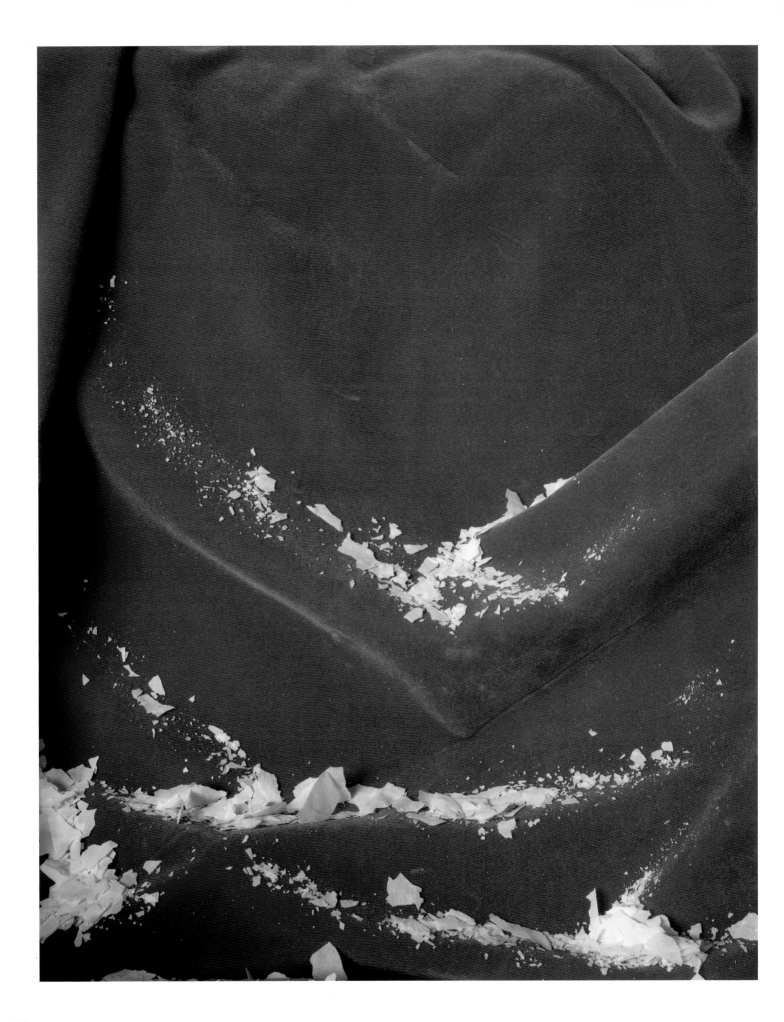

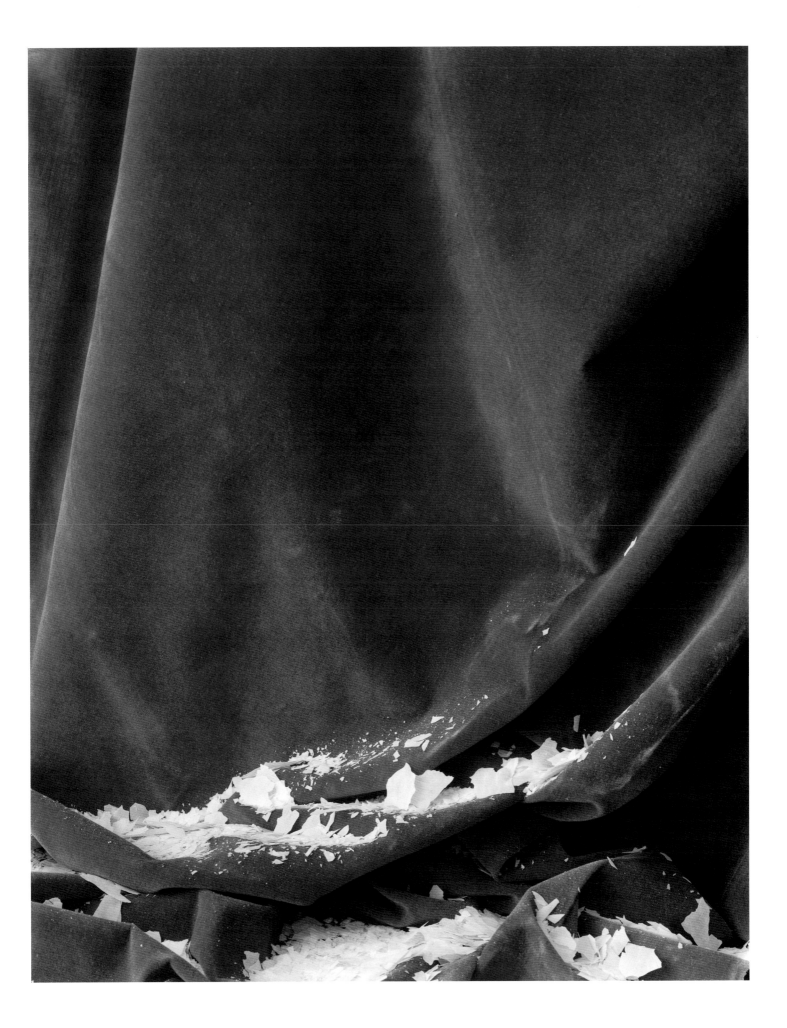

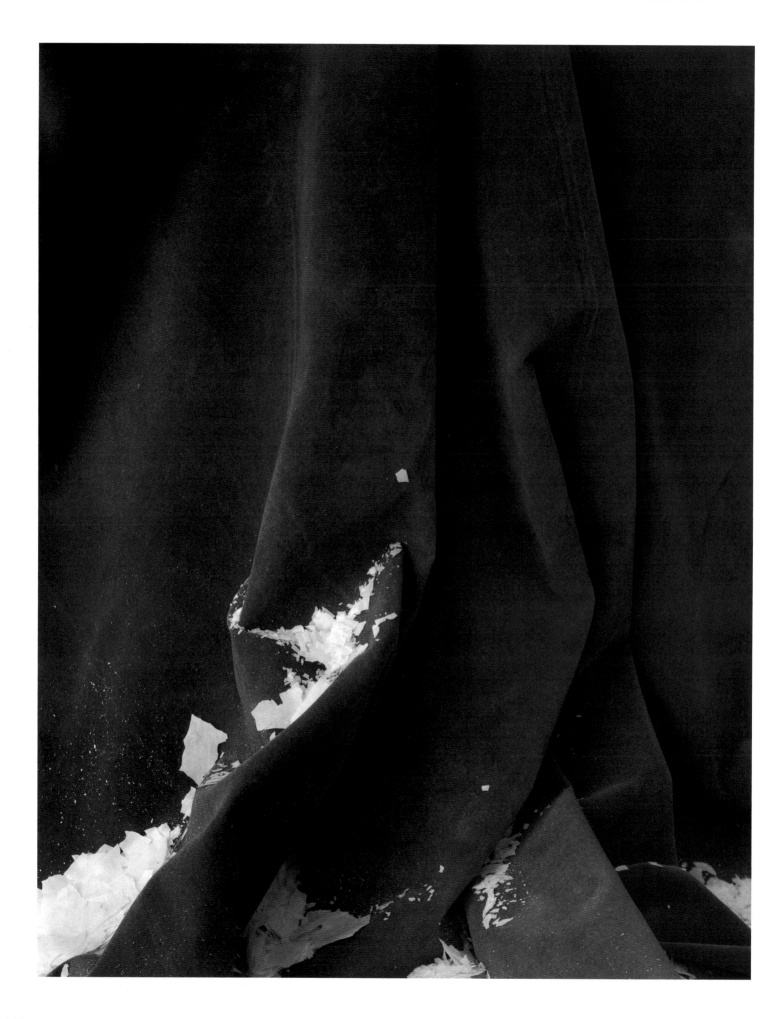

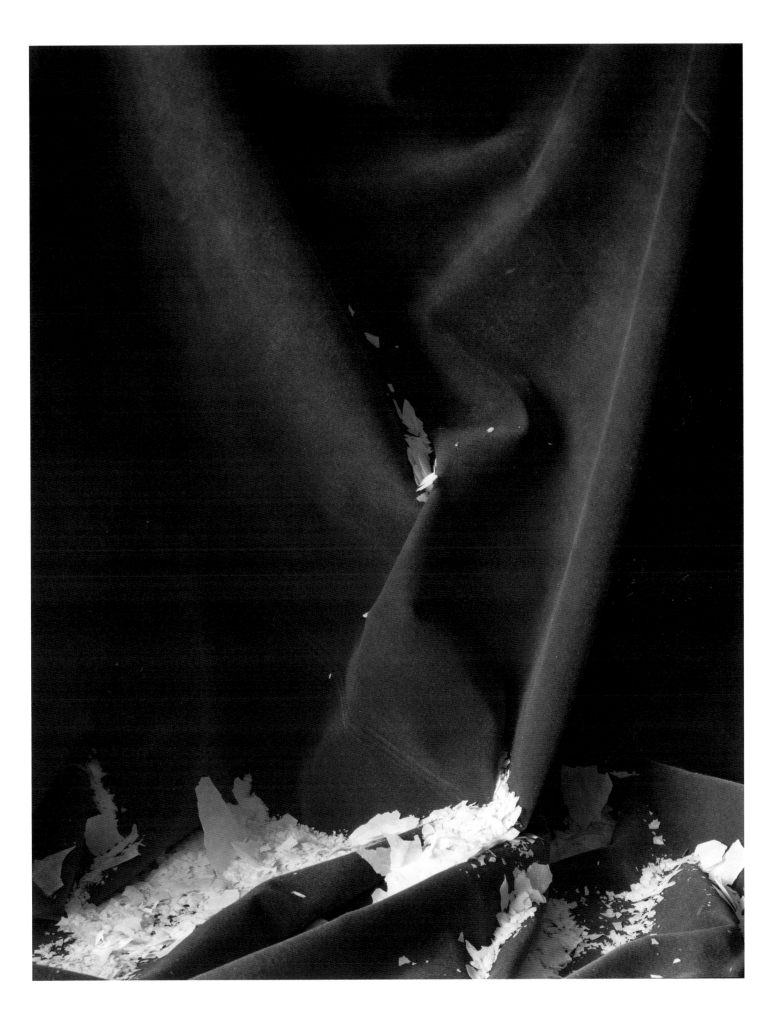

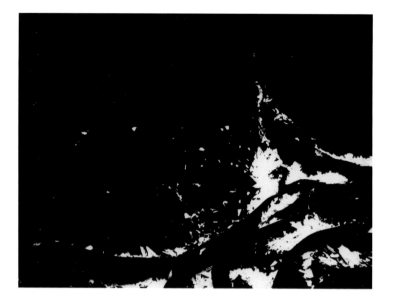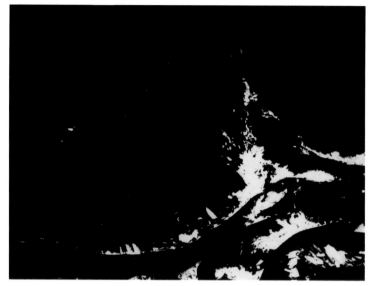
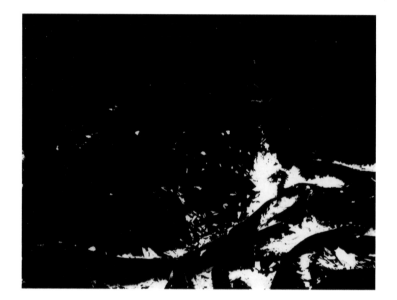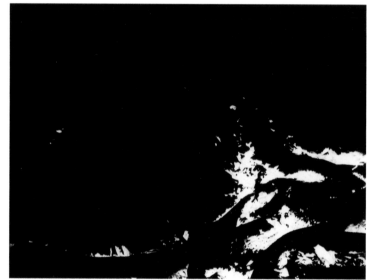
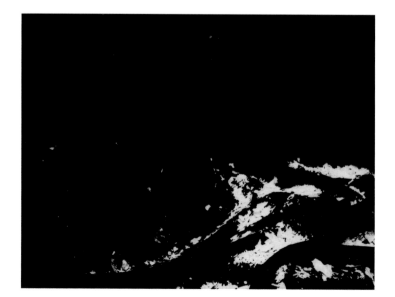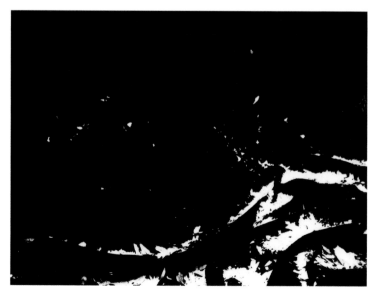

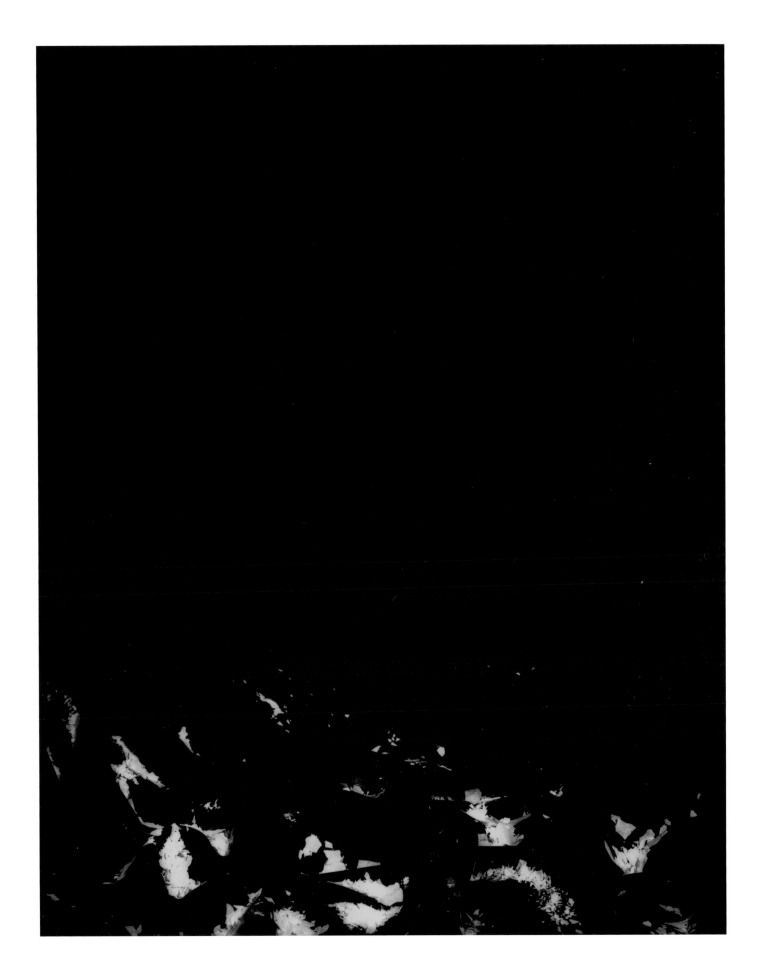

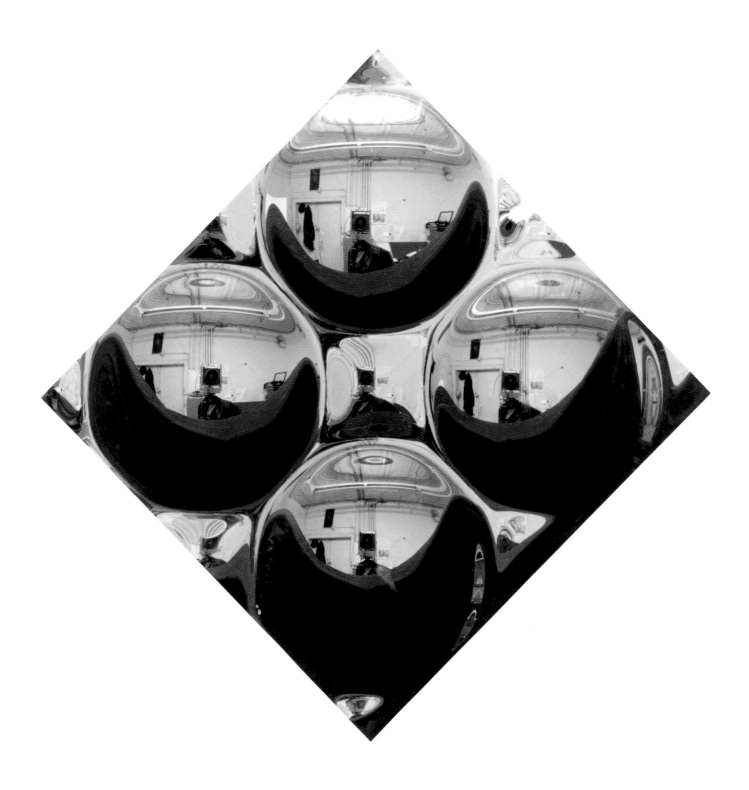

The Mind on Fire/La mente en llamas

It is clear, in retrospect, how the period of this show (1967–88) provided the genesis of so many of the themes that James Welling has pursued ever since. For example, the *Los Angeles Architecture and Portraits* photographs (1976–78) anticipate Welling's *Light Source* images begun in 1994. Recent photographs related to the artist Andrew Wyeth (*Wyeth*, 2010–14) are directly connected to Welling's early interest in watercolor and his 1977–86 photographs of his great-grandmother's diary (*Diary of Elizabeth and James Dixon (1840–41)/ Connecticut Landscapes*) announce his continuing fascination with the nineteenth century. In the eponymous title, landscape remains a constant in Welling's career, from his earliest watercolors, to the fractal shards of pastry dough of his 1981 *Drapes*, to the *Degradés* (1986–2006), with their uncompromising fixation on the horizon. The relationship between painting and photography is another constant in Welling's work: his *Fluid Dynamics* (2009–12) echoes his watercolors; the scientific imagery of his early collages prefigures the disorienting scale and perspective of his seminal *Aluminum Foil* (1980–81). At the same time, Welling has never wavered in his curiosity in the photographic medium, persistently testing the limits and capabilities of his apparatus.

Anthony Spira: Your exhibition, first presented at MK Gallery, *The Mind on Fire*, re-creates six different shows or parts of shows from New York in the early to mid-1980s and includes ephemera from the 1970s and '80s, notes, drawings, source material, props, records, and books. Could you explain where the title comes from?

James Welling: *The Mind on Fire* is the title of a literary biography of Ralph Waldo Emerson that tracks the books he read throughout his life. I really responded to that phrase. The mind on fire…this is how I felt during the period covered in the show. I was reading and thinking

Es evidente, mirando atrás, que la época de esta exposición (1967-1988) marcó el origen de muchos de los temas y series que James Welling ha explorado desde entonces. Por ejemplo, en las fotografías de *Los Angeles Architecture and Portraits* (Arquitectura y retratos de Los Ángeles, 1976-1978) se puede entrever lo que serían las imágenes de la serie *Light Source* (Fuente de luz), iniciada en 1994. Las fotografías recientes sobre el artista Andrew Wyeth (*Wyeth*, 2010-2014) están directamente relacionadas con el temprano interés de Welling por la acuarela, y las fotografías del diario de su bisabuela realizadas entre 1977 y 1986, *Diary of Elizabeth and James Dixon (1840-41)/Connecticut Landscapes* (Diario de Elizabeth y James Dixon [1840-41]/Paisajes de Connecticut) prefiguran su continuada fascinación con el siglo diecinueve. En el título epónimo, el paisaje aparece como constante en la carrera de Welling, desde sus primeras acuarelas hasta los *Degradés* (Degradados, 1986-2006), con su inexorable fijación por el horizonte, pasando por los fragmentos fractales de masa de hojaldre de *Drapes* (Cortinas, 1981). La relación entre la pintura y la fotografía es otra constante en la obra de Welling: sus trabajos de la serie *Fluid Dynamics* (Dinámica de fluidos, 2009-2012) evocan sus acuarelas; las imágenes científicas de sus primeros *collages* prefiguran la escala y perspectiva desconcertantes de su influyente obra *Aluminum Foil* (Papel de aluminio, 1980-1981). Al mismo tiempo, su curiosidad por el medio fotográfico, que lo lleva a desafiar sin descanso los límites y capacidades de su equipo, nunca ha disminuido.

Anthony Spira: Tu exposición *The Mind on Fire* (La mente en llamas), inaugurada en MK Gallery, recrea seis muestras o partes de muestras distintas celebradas en Nueva York en la primera mitad de los ochenta e incluye recuerdos de los años setenta y ochenta, notas, dibujos, material original, decorados, discos y libros, etc. ¿Podrías explicar de dónde procede el título?

James Welling: *The Mind on Fire* es el título de una biografía literaria de Ralph Waldo Emerson que rastrea los libros que leyó durante su vida. La frase me impactó. La mente en llamas… así es como me sentía yo durante los años que abarca la muestra. Leía y pensaba

intensely and shifting through a lot of influences. I was churning out ideas and work and in the show we tried to present a great many of the steps I made as I transitioned from my earliest work through conceptual art and into photography.

I made watercolors as an adolescent but when I went to Carnegie-Mellon I was entranced by abstract expressionism and minimalism as well as modern dance. I put away my paints and began to make impermanent sculptures, performances, collages, and image appropriations. Yesterday at Raven Row I met Seth Siegelaub and told him how the work in the Milton Keynes show represented my effort to unlearn the lessons of conceptual art. He laughed at that but it's true. The years from 1966, when I seriously began to think of myself as an artist, until 1974, when I graduated from CalArts, were epochal for me. But when I graduated from CalArts I was steeped in conceptualism and confused about what to do. The image I had at the time was that of a pond that had been disrupted by my five years of art school. It took about a year for the pond—my mind—to settle so I could see to the bottom of it, and to understand what I was interested in. In 1975 I started making watercolors again to get out of the bind I'd gotten myself into in art school. The bind was that I'd worked in so many media I'd lost touch with the things that really interested me.

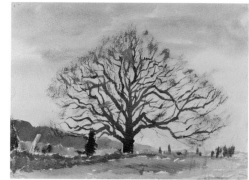

AS: Let's backtrack a little. You mentioned studying painting, sculpture, and dance at C-MU in Pittsburgh. Can you describe that period?

JW: I had some very important teachers at Carnegie-Mellon. My freshman drawing teacher, Gandy Brodie, was a second-generation abstract expressionist. Gandy took us on a field trip to Mark Rothko's studio in October 1969. Gandy was an amazing and moving teacher but not a good match for me because, already by eighteen, I was interested in minimalism. My second-year instructors Connie Fox, Robert Tharsing, and John Stevenson introduced me to contemporary art, told me about what was happening in SoHo in New York. Through

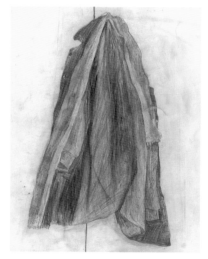

intensamente, y me movía entre muchas influencias. Las ideas y las obras salían como churros, y en la exposición intentamos presentar muchos de los pasos que seguí durante la transición entre mis primeros trabajos y la fotografía, pasando por el arte conceptual.

De adolescente hacía acuarelas, pero cuando llegué a Carnegie-Mellon me quedé embelesado con el expresionismo abstracto y el minimalismo, así como con la danza moderna. Guardé las pinturas y empecé a hacer esculturas no permanentes, *performances*, *collages* y apropiaciones de imágenes. Ayer me encontré con Seth Siegelaub en Raven Row, y le expliqué que los trabajos de la exposición de Milton Keynes representaban mis intentos de desaprender las lecciones del arte conceptual. Él se rió, pero es verdad. Los años entre 1966, cuando empecé seriamente a considerarme artista, y 1974, cuando me gradué en CalArts, fueron para mí históricos. Pero cuando me licencié en CalArts estaba impregnado de conceptualismo y confundido respecto al camino que debía seguir. La imagen que tenía en esa época era la de un estanque que había sido trastocado por mis cinco años en la escuela de arte. Tardé aproximadamente un año en conseguir calmar las aguas del estanque (mi mente) para ver así el fondo, y entender qué era lo que me interesaba. En 1975 empecé a pintar acuarelas de nuevo, para escapar del embrollo en el que me había metido en la escuela de arte. El embrollo consistía en que había trabajado en tantos medios que había perdido el contacto con las cosas que me interesaban de verdad.

AS: Pero volvamos atrás. Has mencionado que estudiaste pintura, escultura y danza en la Universidad Carnegie-Mellon de Pittsburgh. ¿Podrías describir esa etapa?

JW: En Carnegie-Mellon tuve unos profesores muy notables. Gandy Brodie, el profesor de dibujo de primer año, era un expresionista abstracto de segunda generación. Gandy nos llevó al estudio de Mark Rothko a hacer un trabajo de campo en octubre de 1969. Era un profesor increíble y emotivo, pero no encajábamos bien porque a los dieciocho años yo ya me interesaba por el minimalismo. Mis profesores de segundo, Connie Fox, Robert Tharsing y John Stevenson, me introdujeron en el arte contemporáneo y me explicaron lo que se estaba cociendo en el SoHo

them I became interested in conceptual art. And finally, my two dance teachers, Jeanne Beaman and Truda Cashman, introduced me to modern dance, which I was absolutely passionate about my sophomore year.

At Carnegie-Mellon my painting evolved from expressionist imagery to monochrome paintings and eventually I stopped thinking of myself as a painter. When I got to CalArts I worked in video, initially in a very reductive style (*Second Tape*), and then I used family imagery related to my show at Project Inc. in *Middle Video*.

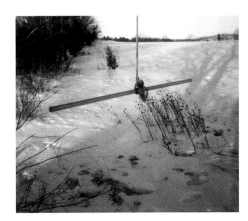

AS: Can you talk a little about this exhibition at Project Inc.? Your friend Paul McMahon organized it, correct?

JW: As we follow my chronology there are all kinds of false starts and dead ends. This show was probably my second "installation." My first was a one-day show of monochrome paintings at Carnegie-Mellon in April 1972. For the Project Inc. show I gathered together family objects . . . an old trunk, family photographs, pieces of silver, furniture and installed them all in the basement of Paul's "gallery" — actually a ceramics storefront that he tidied up for his one-night shows of contemporary art. My exhibition was completely opaque, no way to know what I was up to. Just some family junk placed in the space. But the night before the show, I set up all the objects on the family dining room table and I photographed them. Four of these pictures ended up in my thesis show at CalArts and they really were the first photographs that I printed and took seriously. Eventually what they touched on, history and my family, would become ideas seen in the 1977 *Diary / Landscapes* works.

AS: You also produced a number of collages at the time that play with different scales and perspectives, combining ambiguous images with biological, textural, and organic associations.

neoyorquino. Gracias a ellos me interesé por el arte conceptual. Y, finalmente, mis dos profesoras de danza, Jeanne Beaman y Truda Cashman, me introdujeron en la danza moderna, por la que sentiría verdadera pasión durante mi segundo año de universidad.

En Carnegie-Mellon mi pintura evolucionó del expresionismo a los cuadros monocromáticos, y finalmente dejé de considerarme pintor. Cuando llegué a CalArts trabajé en vídeo, al principio en un estilo muy reduccionista, como demuestra *Second Tape* (Segunda cinta), y luego, en Middle Video (Video central), utilicé imágenes familiares relacionadas con mi exposición en Project Inc.

AS: ¿Podrías contarnos algo de esta exposición en Project Inc.? La organizó tu amigo Paul McMahon, ¿verdad?

JW: Si seguimos mi cronología vemos todo tipo de falsos comienzos y callejones sin salida. Esta muestra seguramente fue mi segunda «instalación». La primera, que apenas duró un día, había sido una muestra de cuadros monocromáticos en Carnegie-Mellon en abril de 1972. Para la exposición en Project Inc. reuní varios objetos familiares —un viejo baúl, fotografías de familia, objetos de plata, muebles— y los instalé todos en el sótano de la «galería» de Paul, que en realidad era el escaparate de una tienda de cerámica acondicionado para celebrar sus veladas dedicadas al arte contemporáneo. Mi exposición era totalmente opaca; no había manera de saber qué estaba tramando. No eran más un montón de trastos de familia colocados en el espacio de la tienda. Pero la noche anterior a la exposición dlos puse todos encima de la mesa del comedor familiar y los fotografié. Cuatro de estas imágenes acabaron en mi exposición de tesis en CalArts, y en realidad fueron las primeras fotos que imprimí y tomé en serio. Al final, las cosas a las que aludían, la historia y mi familia, se convertirían en las ideas que aparecen en las obras de *Diary / Landscapes* de 1977.

AS: En esa época también realizaste varios *collages* que jugaban con distintas escalas y perspectivas, en los que combinabas imágenes ambiguas con asociaciones biológicas,

As you wrote in some of your notes then, "One of my earliest thoughts about making photographs was to construct a photograph of great density. That is, the photograph would be a point where many lines might intersect."[1]

JW: I started cutting images out of magazines in 1972, and in 1973 and 1974 I began to work with cigarette ads from the *Los Angeles Times Magazine*. Working with ads became a way of not following up on the ideas in the Project Inc. show. After that show, I was worried about being identified with my family history and with making "personal" or "narrative" art. The cigarette ads provided me with a neutral vocabulary. After these works I branched out and began to collect a wide range of images that I was drawn to. This imagery and the collages you refer to became a table of contents of subjects I would photograph in the future.

The idea of density in my early statement stems from a fascination with multiple meanings and references. Even though Mallarmé unlocked a creative world for me, it was the poetry of Wallace Stevens and Robert Lowell, both of whom I discovered in 1970 in a poetry class at Carnegie-Mellon, that laid the groundwork for my interest in Mallarmé. When I go back now and read my journal entries from the 1970s or when I look at all the marginal marks I made in my Stevens books, I realize how much he helped me formulate my aesthetic. Stevens said that he wanted to make poems that "resisted the intelligence" as long as possible. I was trying to make something that wasn't easily recognizable and which disconnected the verbal from the visual. From Lowell I discovered that I could use imagery from my family and from my daily experience as subject matter. These ideas from Stevens, Lowell, and Mallarmé were in my imagination from 1970 to 1980 and finally came to the foreground in my *Aluminum Foil* photographs in 1980. In those works I wanted to make photographs that you could not describe, you could not remember, but which were still, nevertheless, very sharp and clear.

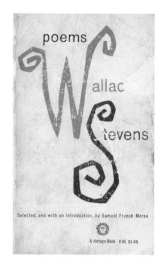

texturales y orgánicas. Por entonces escribiste esto en algunas de tus notas: «Una de mis primeras ideas respecto a la fotografía era construir una imagen de gran densidad. Es decir, la fotografía sería un punto en que podrían cruzarse varias líneas»[1].

JW: Empecé a recortar imágenes de revistas en 1972, y en 1973 y 1974 empecé a trabajar con anuncios de cigarrillos de *Los Angeles Times Magazine*. Trabajar con anuncios se convirtió en una manera de apartarme de las ideas presentes en Project Inc. Después de aquella exposición me preocupaba que me identificasen con mi historia familiar y con la realización de un tipo de arte «personal» o «narrativo». Los anuncios de cigarrillos me proporcionaban un vocabulario neutral. Después de estas obras me diversifiqué y empecé a coleccionar gran variedad de imágenes que me atraían. Estas imágenes y los *collages* que has mencionado se convirtieron en un índice de los temas que fotografiaría en el futuro.

La idea de la densidad enunciada en mi temprana declaración de intenciones procede de mi fascinación por los significados y las referencias múltiples. Aunque Mallarmé abrió para mí un mundo creativo, en realidad fue la poesía de Wallace Stevens y Robert Lowell, a quienes descubrí en 1970 en una clase de poesía en Carnegie-Mellon, la que me preparó para enfrentarme a Mallarmé. Ahora, cuando echo la vista atrás y leo las entradas de los años setenta en mi diario, o cuando observo las marcas que hice en los márgenes de mis libros de Stevens, me doy cuenta de hasta qué punto me ayudó a formular mi estética. Stevens decía que quería hacer poemas que «se resistiesen a la inteligencia» el máximo tiempo posible. Yo intentaba hacer algo que no fuese fácilmente reconocible y que desconectase lo verbal de lo visual. De Lowell aprendí que podía utilizar las imágenes de mi familia y de mi experiencia cotidiana como temas. Estas ideas de Stevens, Lowell y Mallarmé, que me rondaban la cabeza entre 1970 y 1980, acabaron pasando a un primer plano en las fotografías de *Aluminum Foil* en 1980. Con ellas pretendía hacer fotografías que no pudiesen ser descritas, ni recordadas, pero que sin embargo siguiesen siendo muy nítidas y claras.

AS: Around the same time as you were making these collages in 1976, you decided to teach yourself photography. This meant experimenting with photograms and constructing makeshift cameras.

JW: In 1975 I made the first step on my path to becoming a photographer by creating photograms of my hands. The hand is such an important part of photography. It's what you use to control the camera. I was recently on location in Maine and my hands were sore and bruised from taking photographs. In 1975 I was interested in the ambiguities of seeing. This idea of ambiguity was connected to a high-contrast photograph, very popular in the 1950s, known as *Jesus in the Snow*.[2] The problem was that I could never see "Jesus" in the image when I was a kid. All I saw was a mask or dog's face, with these two eyes staring out at me. The idea of an indecipherable image stayed with me, as did the idea of reading or decoding an ambiguous photograph, trying to make sense of it, and this is the meaning the hands photograms had for me.

After the photograms, I borrowed a Polaroid camera and somehow broke the shutter—so I had a Polaroid camera with a fixed aperture and a wide-open shutter. I realized that I could still use the camera if I put it on a tripod and make exposures of one second or longer. I began to change the color in the Polaroids by heating or refrigerating the film as it developed. After six months I outgrew this camera and made a camera out of a shoe box and a Polaroid back. And a few months later I purchased a 4 × 5 inch view camera and taught myself how to process and print black-and-white sheet film.

This move into taking my own photographs was huge. Before 1976 I never thought of myself as a photographer. I *used* images. I cut them out, I painted from them, I threw my voice into them. Until I built my own darkroom in August 1976 I never thought of myself as a photographer or in giving my images so much responsibility.

AS: En torno a la época en que estabas haciendo estos *collages*, en 1976, decidiste aprender fotografía de manera autodidacta. Esto te llevó a experimentar con fotogramas y construir cámaras improvisadas.

JW: En 1975 di el primer paso para convertirme en fotógrafo al hacer fotogramas de mis manos. La mano es una parte muy importante de la fotografía, es lo que utilizamos para controlar la cámara. Hace poco estaba rodando en Maine y tenía las manos doloridas y amoratadas de hacer fotografías. En 1975 me interesaban las ambigüedades del hecho de ver. Esta idea de ambigüedad estaba relacionada con la fotografía de alto contraste, muy popular en los cincuenta, *Jesus in the Snow* (Jesús en la nieve)[2]. El problema era que, de niño, yo nunca veía a «Jesús» en la imagen. Lo único que veía era una máscara, o la cara de un perro, con esos dos ojos clavados en mí. La idea de una imagen indescifrable no me ha abandonado, como tampoco lo ha hecho la idea de leer o descodificar una fotografía ambigua, de intentar encontrarle el sentido, y ese es el significado que tenían para mí los fotogramas de las manos.

Después de los fotogramas pedí prestada una cámara Polaroid, y, sin saber cómo, rompí el obturador, de modo que tenía una cámara Polaroid con una abertura fija y un obturador completamente abierto. Me di cuenta de que podía seguir utilizando la cámara si la colocaba en un trípode y hacía exposiciones de un segundo o más. Empecé a cambiar el color de las polaroids calentando o enfriando la película a medida que la revelaba. Seis meses más tarde, la cámara se me había quedado pequeña y construí otra con una caja de zapatos y un dorso Polaroid. Y unos cuantos meses después compré una cámara de 4 × 5 pulgadas y aprendí a revelar e imprimir hojas de película en blanco y negro.

Este paso hacia la realización de mis propias fotografías fue enorme. Antes de 1976 nunca me había considerado fotógrafo. *Utilizaba* imágenes, las recortaba, me inspiraban pinturas, les infundía mi voz. Hasta que construí mi propio cuarto oscuro en agosto de 1976 nunca me había visto a mí mismo como fotógrafo, ni había pensado en otorgarles a mis imágenes tanta responsabilidad.

AS: The exhibition also includes records and paraphernalia you were interested in from the late 1970s, by various friends in bands and artists, including Dan Graham.

JW: I met Dan Graham in December 1972 at Project Inc. when he did a performance piece. Next term Dan was a visiting artist at CalArts. I drove him around and we were close for a couple of years. I'd take the bus down to New York from my parents' house in Connecticut and Dan would take me around the city. He showed me places where he'd photographed in lower Manhattan. And Dan would come out to LA while I still lived there. We went to a Steve Reich concert in Ojai, and we saw the Avengers at the Whisky a Go Go in Hollywood.

When I moved to New York in 1979, I was excited to find my friend Paul McMahon in a No Wave band, Daily Life, with Barbara Ess and Glenn Branca. They would practice downstairs in the building I lived in on Grand Street. And Dan managed the Theoretical Girls, a band Glenn was also in, along with Margaret DeWys and Jeffrey Lohn. Glenn eventually started his own ensemble where he'd have, say, six guitarists playing at an extreme volume. The guitars created standing waves that reverberated in the room, creating sounds resembling choirs or trumpets.

AS: You are identified with what Douglas Eklund and others call the "Pictures Generation." Can you talk a little bit about this group of artists?

JW: I went to CalArts with Troy Brauntuch, Barbara Bloom, Jack Goldstein, Matt Mullican, and David Salle. I was Troy's adviser at CalArts and I was in awe of his ideas. David and I split a studio building in Venice for three years and during that time we shared many, many ideas. Matt and I were very close comrades at CalArts and we later shared a floor in a loft building in New York. Jack was my teacher briefly and we worked in restaurants together from 1976–78. During restaurant work we'd have long talks about art. For a time we lived in

AS: En la exposición también se muestran discos y otros objetos de finales de los setenta, pertenecientes a diversos amigos tuyos músicos y artistas, entre ellos Dan Graham.

JW: Conocí a Dan Graham en diciembre de 1972 en Project Inc., donde realizó una *performance*. El siguiente trimestre Dan fue artista invitado en CalArts. Yo le acompañaba a todas partes y fuimos íntimos durante un par de años. Solía coger el autobús para ir a Nueva York desde la casa de mis padres en Connecticut, y Dan me llevaba a visitar la ciudad. Me enseñaba sitios que había fotografiado en el bajo Manhattan, y también solía venir a Los Ángeles cuando yo vivía allí. Fuimos a un concierto de Steve Reich en Ojai, y vimos a The Avengers en el Whiskey a Go Go de Hollywood.

Cuando me mudé a Nueva York en 1979 me encantó encontrarme con mi amigo Paul McMahon en una banda *no wave*, Daily Life, con Barbara Ess y Glenn Branca. Solían ensayar en los bajos del edificio en el que yo vivía en Grand Street. Y Dan era el mánager de Theoretical Girls, otra de las bandas en las que tocaba Glenn, junto a Margaret DeWys y Jeffrey Lohn. Glenn acabó montando su propio conjunto donde podría llegar a tener a seis guitarristas tocando a un volumen ensordecedor. Las guitarras producían ondas que reverberaban en la sala, creando sonidos parecidos a los de los coros o las trompetas.

AS: A ti te identifican con lo que Douglas Eklund y otros llaman la «Generación de las Imágenes». ¿Podrías contarnos algo sobre este grupo de artistas?

JW: Asistí a CalArts junto con Troy Brauntuch, Barbara Bloom, Jack Goldstein, Matt Mullican y David Salle. Yo era el asesor de Troy en CalArts y me impresionaban sus ideas. David y yo compartimos estudio en Venice durante tres años, y en esa época también compartimos infinidad de ideas. Como compañeros en CalArts, Matt y yo estábamos muy unidos y, más adelante, compartimos un piso entero en un edificio de apartamentos en Nueva York. Jack fue mi profesor durante una breve temporada, y trabajamos juntos en restaurantes entre los años 1976 y 1978. Mientras trabajábamos manteníamos largas

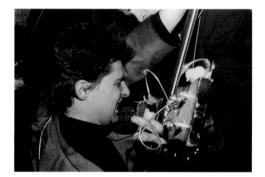

the same office building in Santa Monica. David introduced me to Sherrie Levine right after I moved to New York in 1978 and I was in weekly contact with her for about three years. And Paul McMahon was someone I was also in constant dialogue with and who provided me with a couch to crash on before I moved to New York. All of these people were extremely important to me and I am grateful for their friendship and encouragement.

AS: When you were working as a cook in 1980 you decided to photograph aluminum foil. How did you begin this work?

JW: When I moved to New York in late 1978, I was too broke to buy film so I began to paint on the 4 × 5 inch rectangles left over from making window mattes. I painted a series of watercolors and gouaches of imaginary, theatrical spaces. These pictures opened up my imagination to be able to make "abstract" photographs. In 1979 I struggled to figure out what to photograph. I worked as a short order cook in a restaurant in NoHo, and one day in late December, as I was finishing my shift in the kitchen, I looked at something wrapped in aluminum foil. I thought that this might make an interesting photograph and at home that night I photographed a stick of butter wrapped in foil. When I printed the negative and saw how good it looked, I bought a roll of aluminum foil and started to photograph crumpled foil.

Starting January 1, 1980, I worked intensely for three months, hardly leaving my space except to go to my restaurant job. I remember Sherrie Levine became worried and she asked me, "Where have you been?" Those three months represented a big breakthrough for me. I spent every spare moment working and reading. I was particularly moved by Hans Jonas's book on Gnosticism. In it he described a world of light and darkness and an intense, almost crippling, spirituality. While I didn't subscribe to the religious part of Gnosticism, I became excited by the possibility of making work that approached the intensity of a sacred quest, all the while remaining grounded in bodily perception and experience. I think this is why I

conversaciones sobre arte. Durante un tiempo vivimos en el mismo edificio de oficinas en Santa Mónica. David me presentó a Sherrie Levine justo después de llegar yo a Nueva York en 1978, y mantuve contacto semanal con ella durante aproximadamente tres años. Y con Paul McMahon, quien siempre me ofrecía un sofá para pasar la noche antes de que me trasladase a Nueva York a vivir, también estuve en contacto permanente. Todas estas personas fueron sumamente importantes para mí, y les agradezco mucho su amistad y su apoyo.

AS: Cuando trabajabas como cocinero en 1980, decidiste fotografiar papeles de aluminio. ¿Cómo empezaste a realizar este tipo de trabajo?

JW: Cuando me mudé a Nueva York a finales de 1978 no tenía ni un duro para comprar película, así que empecé a pintar sobre los rectángulos de película de 4 × 5 pulgadas que sobraban después de hacer los paspartús. Pinté una serie de acuarelas y *gouaches* de espacios imaginarios, teatrales. Estos cuadros me sugirieron la posibilidad de hacer fotografías «abstractas». En 1979 me costaba mucho saber qué fotografiar. Trabajaba como cocinero de comida rápida en un restaurante del NoHo, y un día a finales de diciembre, cuando estaba a punto de acabar mi turno en la cocina, vi una cosa envuelta en papel de aluminio. Pensé que podría convertirse en una fotografía interesante, y en casa aquella noche fotografié una barra de mantequilla envuelta en papel de plata. Cuando imprimí el negativo y vi lo bien que quedaba, compré un rollo de papel de aluminio y empecé a fotografiar el aluminio arrugado.

Trabajé sin descanso, casi sin salir del estudio (salvo para ir al restaurante), durante tres meses desde el 1 de enero de 1980. Recuerdo que Sherrie Levine estaba preocupada y me preguntó: «¿Dónde te has metido?». Aquellos tres meses supusieron para mí un gran avance. Me pasaba todos los ratos libres trabajando y leyendo. El libro de Hans Jonas sobre el gnosticismo me emocionó especialmente, pues describía un mundo de luz y de oscuridad y una espiritualidad intensa, casi incapacitante. Aunque no estaba de acuerdo

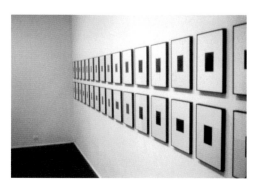

responded so strongly to Glenn Branca's music. I thought that I was making visual analogues to the intense acoustic experience in his work.

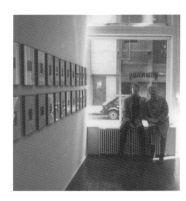

I ended up making over two hundred negatives and worked for sixteen months on *Aluminum Foil*. I exhibited thirty-eight at Metro Pictures, New York, in March 1981, in two rows of nineteen on one wall. I was extremely happy with the foils. They redeemed all the mental activity of those years back to 1976, when I started making photographs

AS: When you made the first drapery pictures, close-ups of carefully arranged velvet cloth, you wrote that you were trying to capture "a feeling of mortality, of elegy," and also paraphrased Edgar Allan Poe: "I don't want to paint the thing that exists but rather the effect that it produces."[3] You gave these images evocative titles such as *Agony, In Search of…* and others like *Waterfall* and *Wreckage*, which encouraged imaginative readings like snow-capped mountain ridges or "the marine quality of pounding surf."[4] How do you now feel about these connections?

JW: Let me backtrack and explain how I began the drapery pictures. In the 1980s I rarely sold any photographs. But in March 1981 I sold three aluminum foil photographs and I took the money and bought an inexpensive 8 × 10 inch view camera, two film holders, and some Tri-X film. I photographed all the aluminum foils in a dark, small space at the back of a narrow loft I shared with Matt Mullican. In May 1981 I house-sat my friends Paul McMahon and Nancy Chunn's sunny loft down the street. I set up my 8 × 10 camera by a window and used natural light. At first, I photographed large sheets of aluminum foil and then I tried sheets of dried pastry dough.

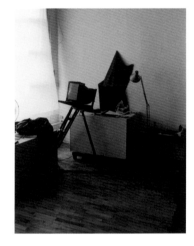

Along Broadway, near Grand Street, there were a slew of wholesale fabric shops. One day I bought a large swath of drapery velvet, arranged the fabric next to a window in the loft, and began to photograph empty drapes. A few days later I dropped flakes of phyllo dough

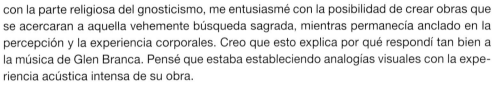

con la parte religiosa del gnosticismo, me entusiasmé con la posibilidad de crear obras que se acercaran a aquella vehemente búsqueda sagrada, mientras permanecía anclado en la percepción y la experiencia corporales. Creo que esto explica por qué respondí tan bien a la música de Glen Branca. Pensé que estaba estableciendo analogías visuales con la experiencia acústica intensa de su obra.

Acabé creando más de doscientos negativos, y trabajé durante dieciséis meses en *Aluminum Foil*. Expuse treinta y ocho imágenes en Metro Pictures de Nueva York en marzo de 1981, en dos hileras de diecinueve imágenes en cada pared. Me sentía tremendamente feliz con los papeles de aluminio. Recogían los frutos de toda la actividad mental de aquellos años, desde 1976, cuando empecé a hacer fotografías.

AS: Cuando realizaste las primeras imágenes de cortinas, esos primeros planos de tela de terciopelo cuidadosamente dispuesta, escribiste que estabas intentando captar «una sensación de mortalidad, de elegía», y también parafraseaste a Edgar Allan Poe: «No quiero pintar aquello que existe, sino más bien el efecto que produce»[3]. A estas fotos les pusiste títulos evocadores como *Agony* (Agonía), *In Search of* (En busca de), etc., y otros como *Waterfall* (Cascada) y *Wreckage* (Restos), que traen a la imaginación cordilleras nevadas o «la textura de la espuma marina»[4]. ¿Qué te parecen ahora estas conexiones?

JW: Deja que retroceda y te explique cómo empecé con las imágenes de cortinas. En los años ochenta vendía muy pocas fotografías, pero en marzo de 1981 vendí tres fotos de la serie *Aluminium Foil*, y con el dinero que gané me compré una cámara de 8 × 10 pulgadas, dos estuches para portar películas y algo de película Tri-X. Fotografié todos los papeles de aluminio en un pequeño espacio oscuro al fondo de un apartamento estrecho que compartía con Matt Mullican. En mayo de 1981 me quedé a vigilar el soleado apartamento de mis amigos Paul McMahon y Nancy Chunn un poco más abajo en la misma calle. Monté la cámara de 8 × 10 al lado de una ventana y utilicé luz natural. Al principio fotografié hojas grandes de papel de aluminio y luego probé con hojas de masa de hojaldre secas.

into the folds of fabric. I worked on these photographs of drapes and phyllo for another two weeks until my friends returned. Then I went back to my loft and I used its brutally stark fluorescent lights to continue photographing. I bought some black fabric and worked for about a year making groups of stark, brutal black-and-white drapes.

So to get back to your question, the drapery pictures are very hard to talk about. I can remember every aspect of making them but it's very difficult to say what they are *about*. I used titles that quickly came to mind; *Waterfall* and *Wreckage* came from looking at what the photographs suggested. Some of the titles came from a show I saw of Arshile Gorky's work: *Summation, Agony*. Many of the photographs seem to be about entropy and decay. A friend of mine, Tom Radloff, said he thought that they pictured what he called noble sadness. This seems pretty close to what I was thinking about. The aluminum foils have a glittering sensuality, but the drapes are images about affective space.

A few years after I made the first drapery images, I went into the Polaroid studio and photographed folds of lush brown fabric. I wanted to make pictures of the nineteenth century without any recognizable subject. I was reading Lewis Mumford's *The Brown Decades*, which seemed very suggestive.

AS: At the same time, there seems to be a play in your work between photography and painting, ideas related to perspective, surface, materiality, and process.

JW: For the *Tile Photographs* (1985), I threw black plastic tiles haphazardly onto a light box, creating, in the spirit of Mallarmé's *Un coup de dés jamais n'abolira le hasard (A Throw of the Dice Will Never Abolish Chance)* (1897), the potential for infinite variations of random tiles. These works are a perceptual puzzle—the tiles move, float, rotate, stack on top of each other, etc. I had just discovered the black-and-white paintings of 1950s Quebec artist Paul-Émile Borduas at the National Gallery in Ottawa. His shapes echo what I was trying to do in the *Tile Photographs*.

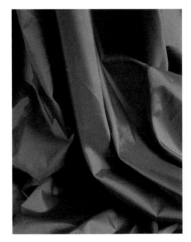

En Broadway, cerca de Grand Street, había un montón de tiendas de telas al por mayor. Un día compré un gran fardo de terciopelo para hacer cortinas, dispuse la tela junto a una ventana en el apartamento y empecé a fotografiar las cortinas sin más. Unos días después, dejé caer unas láminas de pasta filo entre los pliegues de tela. Trabajé en estas fotografías de cortinas y filo unas dos semanas más, hasta que regresaron mis amigos, y entonces volví a mi apartamento y seguí fotografiando con la dura luz fluorescente. Compré tela negra y trabajé durante aproximadamente un año, creando conjuntos de imágenes crudas y austeras de cortinas en blanco y negro.

Así que, volviendo a tu pregunta, me cuesta mucho hablar de las fotos de las cortinas. Recuerdo cada aspecto de su realización, pero es muy difícil decir *de qué tratan*. Utilicé los primeros títulos que me vinieron a la cabeza. *Waterfall* y *Wreckage* surgieron al mirar qué es lo que me sugerían las fotos. Algunos títulos procedían de una exposición que había visto de la obra de Arshile Gorkey: *Summation* (Resumen), *Agony*. Muchas de las fotografías parecían versar sobre la entropía y la descomposición. Un amigo mío, Tom Radloff, dijo que pensaba que retrataban lo que él llamaba una tristeza noble. Esto parece acercarse bastante a lo que pensaba yo en esa época. Las imágenes de los papeles de aluminio tienen una sensualidad reluciente, pero de las cortinas son imágenes sobre el acto de exteriorizar los sentimientos.

Unos años después de haber realizado las primeras fotografías de cortinas, entré en el estudio Polaroid y fotografié unos pliegues de exuberante tela marrón. Quería hacer imágenes del siglo diecinueve sin tema reconocible. Estaba leyendo *The Brown Decades* de Lewis Mumford, que me parecía muy sugerente.

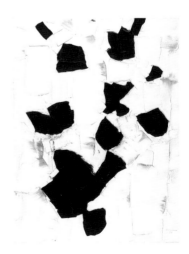

AS: En esa época, pareces establecer un juego en tu obra entre fotografía y pintura, ideas relacionadas con la perspectiva, la superficie, la materialidad y el proceso.

JW: Para *Tile Photographs* (Fotografías de azulejos, 1985), tiré unas teselas de plástico negro de manera caprichosa encima de una caja de luz, creando así, en el espíritu de *Un coup de dés jamais n'abolira le hasard* (Una tirada de dados jamás abolirá el azar, 1897)

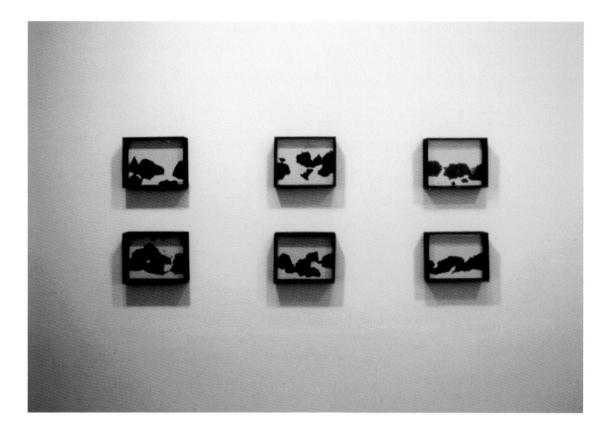

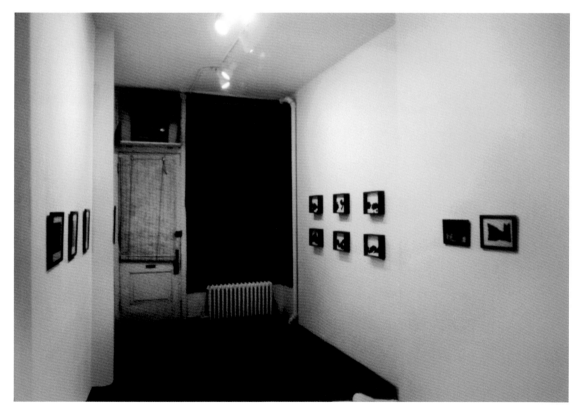

In hindsight, the process for the *Tile Photographs* was very similar to making photograms but this time *with* a camera. The next year I began to make paintings that similarly resembled photograms. I started by dropping circular pieces of black matte board onto square canvases, and then, very laboriously, taping and painting the black circles in acrylic paint. They're photograms made with paint. So your observation about perspective and surface is accurate.

AS: What about the *Gelatin Photographs* that you first exhibited in 1984 at Cash/Newhouse Gallery in the East Village, in a two-person show with Allan McCollum?

JW: Allan McCollum was an artist I got to know in 1979 and was thrilled when Oliver Wasow at Cash invited us to show together. Allan showed photographs he'd made of blurry, indistinct paintings in the background of TV shows.

In 1983 I was surprised to learn that all photographs use gelatin as their base. In early 1984 I got some black cherry Jell-O and put black India ink into it. After it hardened in the fridge, I cut it up with a serrated steak knife and threw chunks onto a sweep of white seamless backdrop paper. I made about one hundred photographs of the gelatin over the next two months. They are extremely difficult to read. You don't know how big they are or what in fact you are looking at.

The idea of coming into recognition, of slowly understanding what you are looking at, is important for me. This is one of the reasons I make images that have multiple meanings. I prefer to make photographs that are not pictures of *the world* but are of *the imagination*, photographs that have no simple reading. You have to work to get at the meaning of the photograph.

de Mallarmé, la posibilidad de infinitas variaciones de teselas dispuestas al azar. Estas obras son un rompecabezas perceptivo: las teselas se mueven, flotan, giran, se amontonan unas encima de otras, etc. Acababa de descubrir las pinturas en blanco y negro de Paul-Émile Borduas, un artista quebequés de los cincuenta, en la National Gallery de Ottawa. Sus formas repetían lo que yo estaba intentando hacer en las *Tile Photographs*. Visto en retrospectiva, el proceso de creación de las *Tile Photographs* se parecía mucho a hacer fotogramas, pero esta vez *con* una cámara. Al año siguiente empecé a hacer cuadros que también parecían fotogramas. Comencé dejando caer piezas circulares de cartulina de passpartú negra sobre lienzos cuadrados, y luego, de manera muy laboriosa, pegaba y pintaba los círculos negros con pintura acrílica. Son fotogramas hechos con pintura. De modo que tu observación sobre la perspectiva y la superficie es correcta.

AS: ¿Y qué hay de las *Gelatin Photographs* (Fotografías de gelatina) que mostraste por primera vez en 1984 en la Cash/Newhouse Gallery del East Village, en una exposición conjunta con Allan McCollum?

JW: Había conocido al artista Allan McCollum en 1979, así que me encantó que Oliver Wasow de Cash nos invitase a exponer juntos. Allan mostró fotografías que había hecho de cuadros imprecisos, borrosos, tomados de los decorados de programas televisivos.

En 1983 me enteré con sorpresa de que la gelatina es la base de todas las fotografías. A principios de 1984 conseguí gelatina Jell-O y le añadí tinta china. Una vez endurecida en la nevera la corté con un cuchillo de sierra de cortar carne y lancé trozos sobre una extensión de papel blanco continuo a modo de telón de fondo. A lo largo de los dos meses siguientes hice unas cien fotos de la gelatina. Son tremendamente difíciles de leer. No se sabe lo grandes que son ni, en realidad, lo que se está viendo.

La idea de llegar poco a poco a reconocer, de comprender gradualmente aquello que contemplamos es importante para mí, es una de las razones por las que creo imágenes con

Notes

1. James Welling, "Statements, Drafts, Writings and Notes, 1982–88," unpublished, assembled 2008, archived at the Joyce F. Menschel Photography Library, Metropolitan Museum of Art, New York.
2. *Jesus in the Snow* was said to have been made in the 1950s by a Chinese photographer who took a picture of melting snow with black earth showing through. When he printed the negative on high-contrast paper, he was surprised to see a face in the snow.
3. Tamie Boley, "Interview with James Welling," in Welling, "Statements, Drafts, Writings and Notes."
4. Welling, "Statements, Drafts, Writings and Notes."

This is a newly expanded version of a text that first appeared as "James Welling: The Mind on Fire," *Afterall* 32 (Spring 2013), pp. 32–41.

significados múltiples. Yo prefiero hacer fotografías que no sean imágenes *del mundo*, sino *de la imaginación*; son fotografías que no tienen una lectura simple. Hay que trabajar para llegar al significado de la foto.

Notas

1. James Welling, «Statements, Drafts, Writings and Notes, 1982–88», inédito, compilado en 2008, archivado en la Joyce F. Menschel Photography Library, The Metropolitan Museum of Art, Nueva York.
2. Se dijo que *Jesus in the Snow* la había realizado un fotógrafo chino que, en los años cincuenta, retrató la nieve fundiéndose y la tierra negra asomando por debajo. Cuando imprimió el negativo sobre papel de alto contraste le sorprendió ver un rostro en la nieve.
3. Tamie Boley, «Interview with James Welling», en James Welling, op. cit.
4. James Welling, op. cit.

Esta es una versión ampliada de un texto que apareció publicado bajo el título «James Welling: The Mind on Fire», *Afterall*, núm. 32, primavera 2013, pp. 32-41.

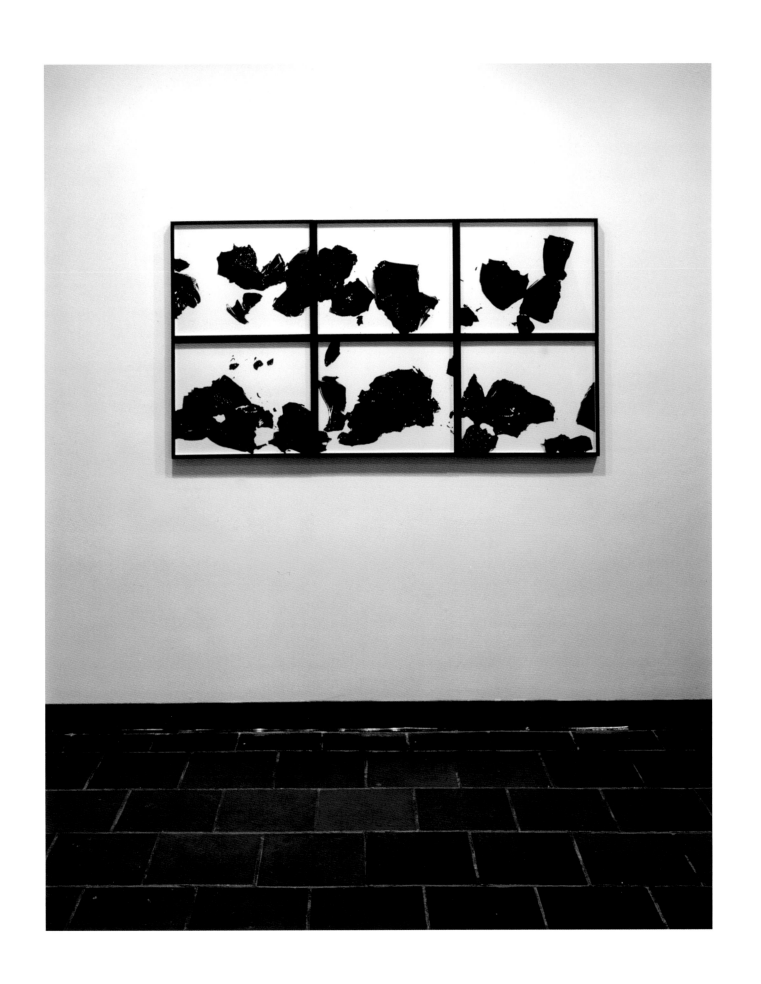

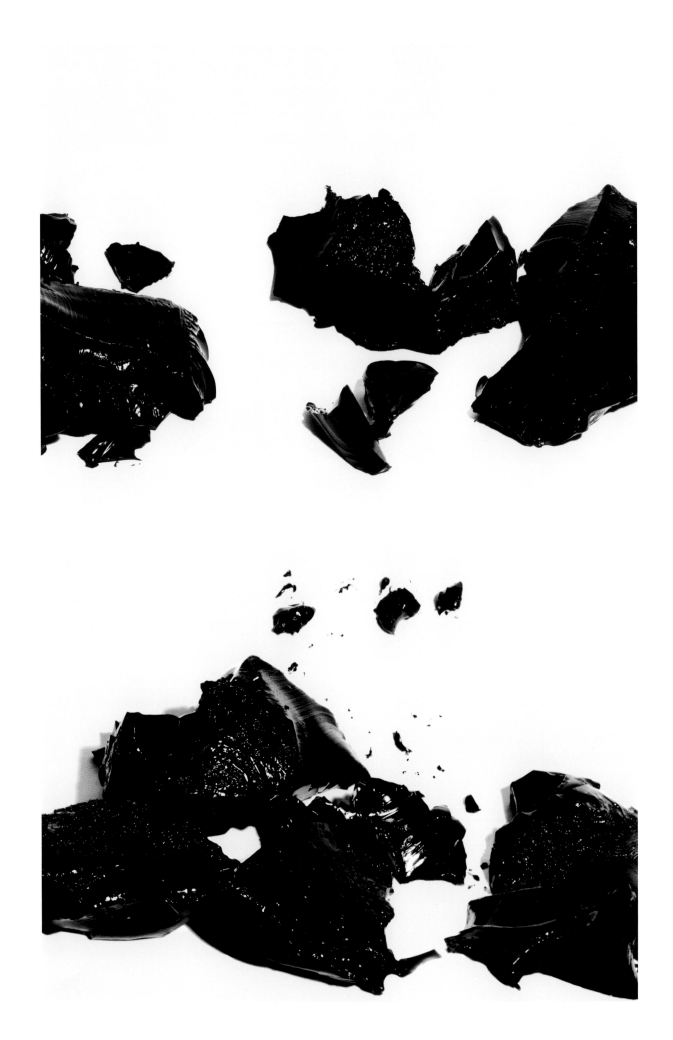

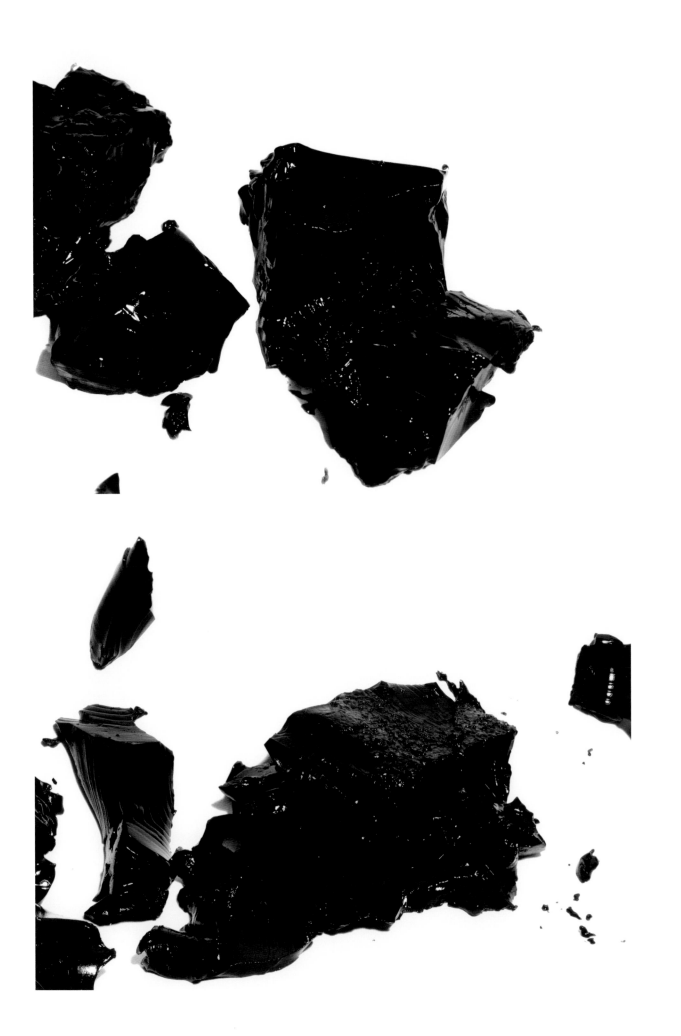

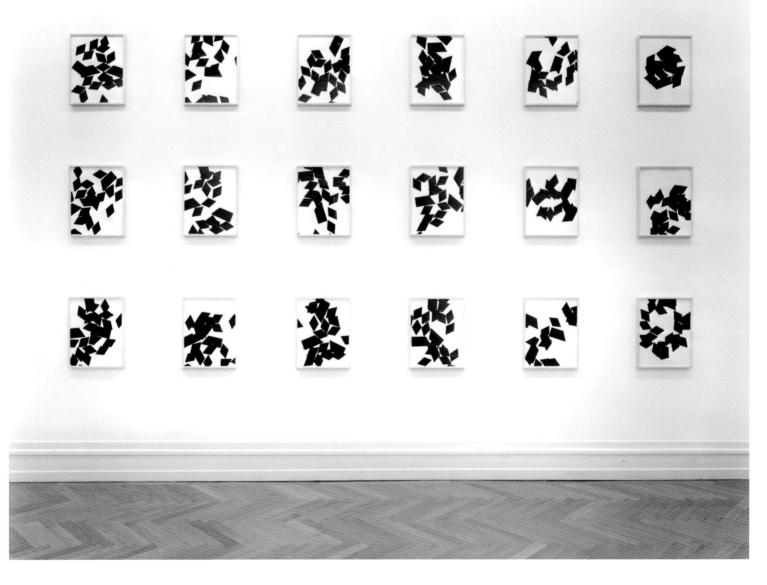

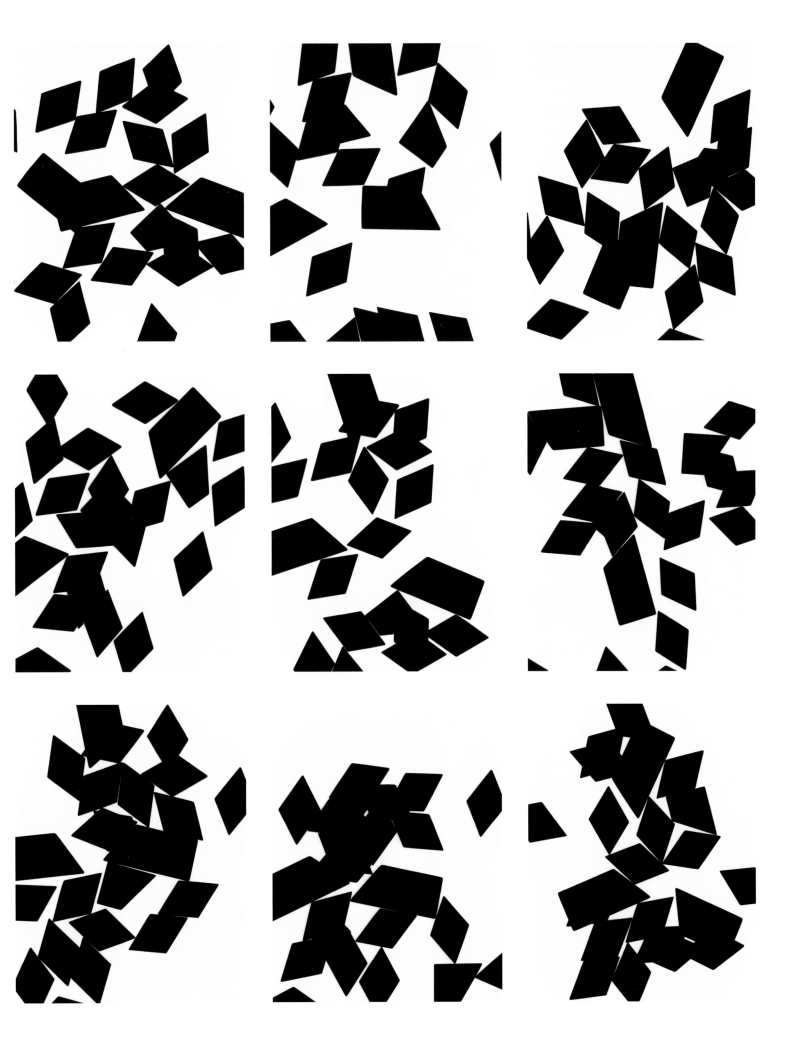

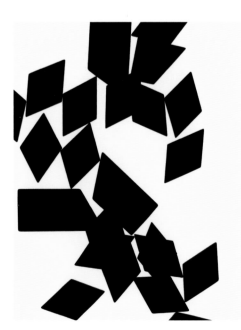
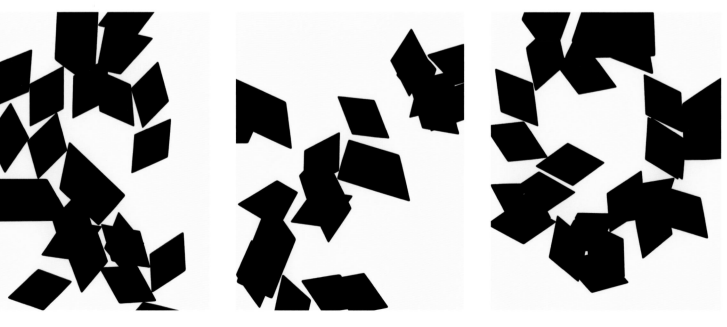
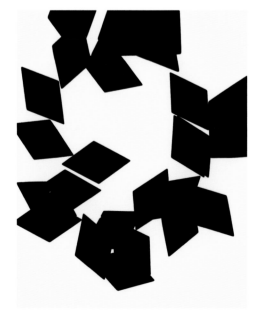

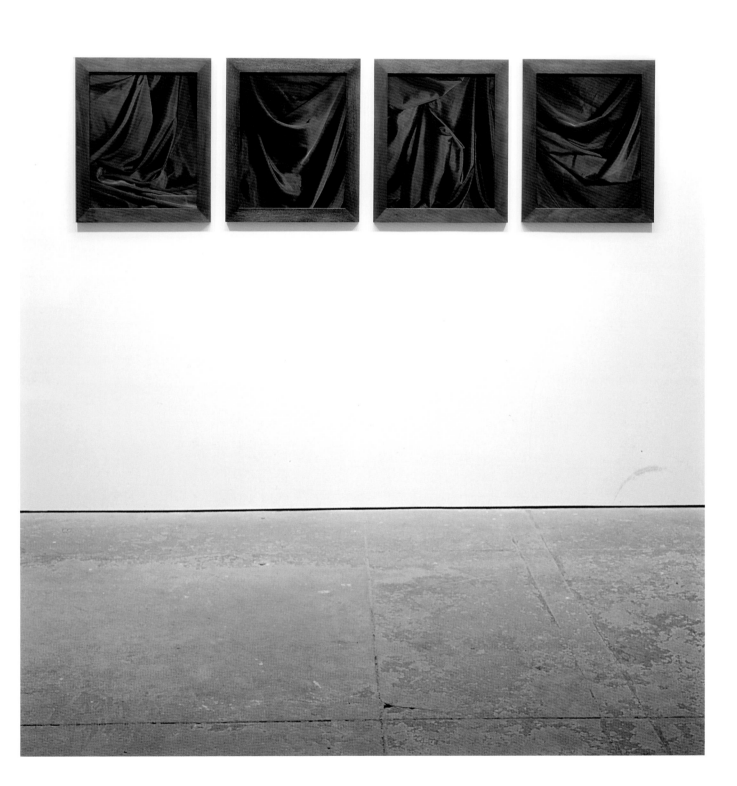

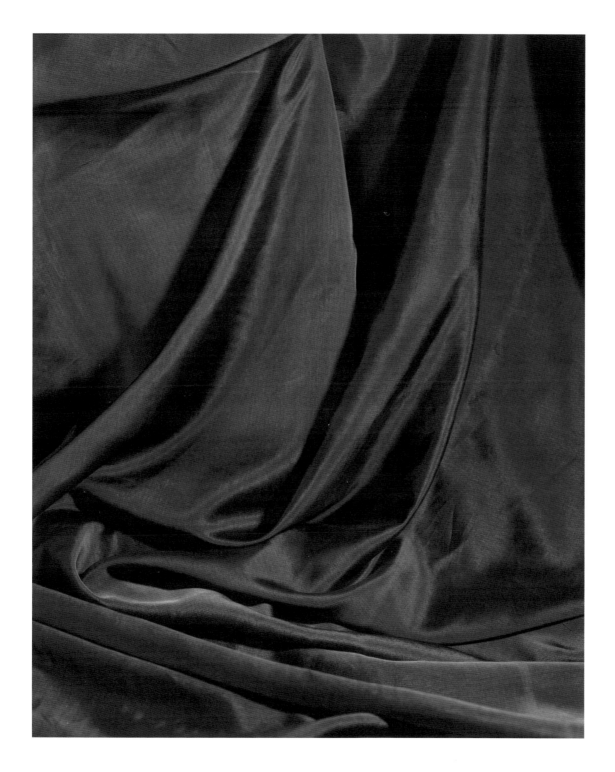

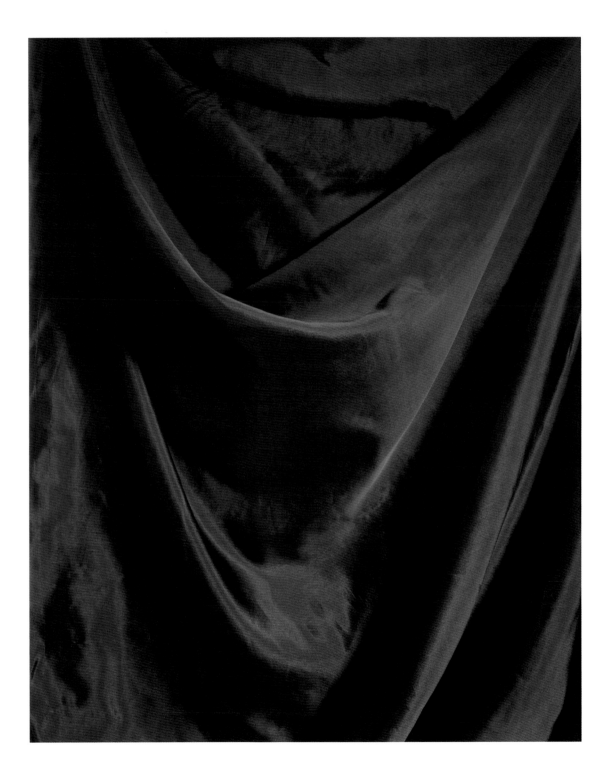

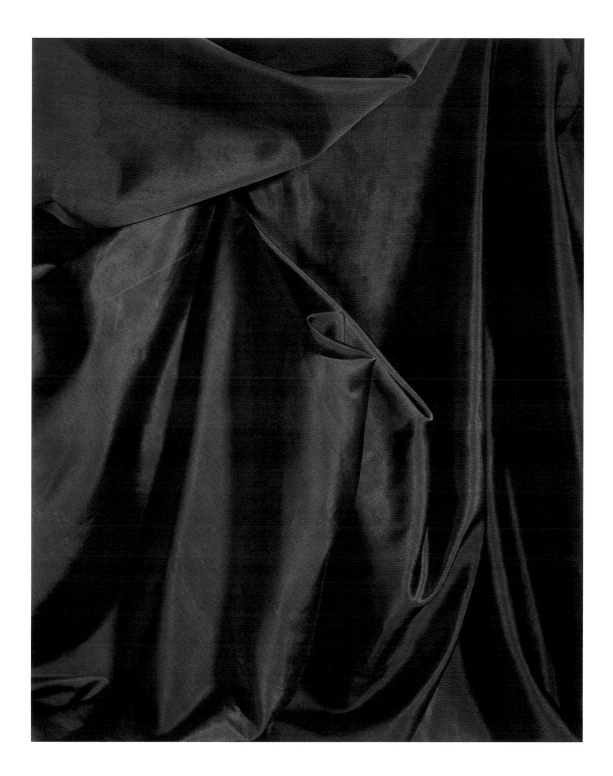

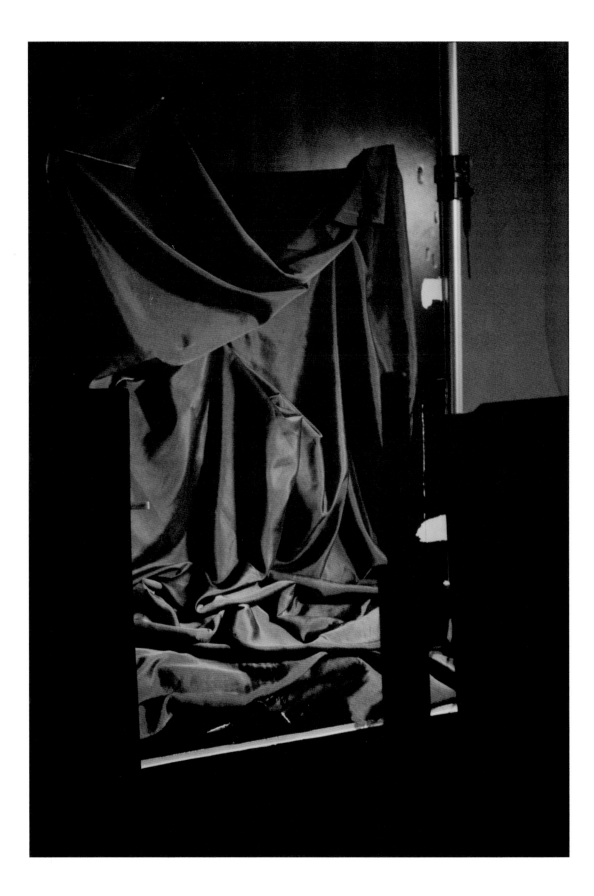

Chronology / Cronología

1951

Born in Hartford, Connecticut, to Harriett and William Welling, the second of four children (William, James, Elizabeth, and Caroline), and raised in nearby Simsbury. Named after great-grandfather writer and educator James Clarke Welling (1825–1894). Grows up exposed to the paintings of grandfather William Corcoran Welling (1887–1946), a civil servant and talented Sunday painter. Encouraged to draw by his grandfather's widow, Muriel Wingo Welling, and by parents. Father works for Connecticut Printers, in Hartford. On a visit to the printing plant with father and brother in late 1950s, he sees first photographic darkroom. In the 1950s Uncle Richard Welling leaves graphic design to make a living as an artist specializing in line drawings of architecture. Family spends one or two weeks each summer in Old Saybrook on the Connecticut shore, visiting maternal grandparents where father takes family photographs with a Speed Graphic camera.

1962

Reads biography of Winslow Homer.

1964

Private art classes with Julie Post in Simsbury. Introduced to the work of Alberto Giacometti. Sees van Gogh exhibition at the Guggenheim Museum in New York. Makes first oil paintings. Plays clarinet for a year, culminating in concert in junior high school orchestra.

1965–1967

Takes Saturday drawing classes at the Wadsworth Atheneum in Hartford. Begins to spend Saturday afternoons at the Hartford Public Library, researching painters in the library picture collection. Deeply influenced by the work of American realist painters Edward Hopper and Andrew Wyeth, whose paintings he sees at the Wadsworth. In May begins to paint in watercolor using instructional books by Ted Katusky. In fall 1965 family moves to 7 Harvest Hill Road, West Simsbury. The backyard of this house opens out on to a large open space of interconnected fields, stone walls, and forest that Welling will paint and take inspiration from for the next five years, culminating in *String Sculpture* and *Sculpture 1970*. Receives *Andrew Wyeth Drybrush and Pencil Drawings* by Agnes Mongan for Christmas. Becomes interested in Claude Monet and Édouard Manet, whose *The Beach at Berck*, 1873, is acquired by the Wadsworth. June 1967 visits Prout's Neck, Maine, and

1951

Nace en Hartford, Connecticut, el segundo de los cuatro hijos de Harriett y William Welling (William, James, Elizabeth y Caroline), y crece en la vecina Simsbury. Lleva el nombre de su bisabuelo, el escritor y pedagogo James Clarke Welling (1825-1894), y desde pequeño está en contacto los cuadros de su abuelo William Corcoran Welling (1887-1946), funcionario y pintor dominguero de talento. Tanto sus padres como la viuda de su abuelo, Muriel Wingo Welling, lo animan a dibujar. Su padre trabaja en la imprenta Connecticut Printers de Hartford, y en una visita a las instalaciones realizada en compañía de su padre y su hermano a finales de los cincuenta ve su primer cuarto oscuro. En esa década su tío Richard Welling abandona el diseño gráfico para dedicarse al arte, especializándose en dibujos lineales de arquitectura. Cada verano la familia pasa una o dos semanas con los abuelos maternos en Old Saybrook, en la costa de Connecticut, donde el padre hace fotografías de familia con una cámara Speed Graphic.

1962

Lee la biografía de Winslow Homer.

1964

Recibe clases particulares de arte de Julie Post en Simsbury. Conoce la obra de Alberto Giacometti. Visita la exposición de Van Gogh en el museo Guggenheim de Nueva York. Crea sus primeras pinturas al óleo. Toca el clarinete durante un año, que culmina en un concierto con la orquesta del instituto.

1965-1967

Recibe clases de dibujo los sábados en el ateneo Wadsworth de Hartford. Empieza a pasar las tardes de sábado en la biblioteca pública de Hartford, donde estudia a los pintores representados en la colección permanente de la biblioteca. El trabajo de los realistas americanos Edward Hopper y Andrew Wyeth, cuyas obras ve en el Wadsworth, le causa una honda impresión. En mayo empieza a pintar a la acuarela, siguiendo los manuales de Ted Katusky. En otoño de 1965 su familia se muda a Harvest Hill Road 7, West Simsbury. El patio trasero de la casa da a una gran extensión de campos interconectados, muros de piedra y un bosque, que Welling pintará y en los que se inspirará a lo largo de los cinco años siguientes, y que darán lugar a *String Sculpture* (Escultura de cuerda) y *Sculpture 1970* (Escultura 1970). En Navidad le regalan el libro *Andrew Wyeth Drybrush and Pencil Drawings* de Agnes Mongan. Se interesa por Claude Monet y Édouard Manet, cuya obra *La playa de Berck* (1873) es adquirida por el Wadsworth. En junio de 1967 visita Prout's Neck en Maine, donde tiene ocasión de asomarse al estudio de Winslow Homer. También pasa por Cushing, cerca del estudio de Wyeth. Adquiere gran destreza en el uso de la acuarela, y pinta

glimpses Winslow Homer's studio. Also passes through Cushing, near Wyeth's studio. Becomes proficient with watercolor and paints landscapes in West Simsbury or Old Saybrook until September 1969.

1968
Connecticut Printers publishes *The Drawings of Charles Burchfield*. Father brings original drawings home overnight so Welling can study them. Takes Saturday morning still life class with Estelle Coniff at the West Hartford Art League. Visits galleries and museums in New York. Frequents the Whitney Museum of American Art and the Museum of Modern Art (MoMA) including the photography galleries. Interested in John Marin, Charles Demuth, and Ben Shahn initially, then Robert Motherwell, Jackson Pollock, and the abstract expressionists, and discovers work of Edward Weston. Takes art classes at Simsbury High School and begins to read *Artforum*. Writes term paper on Samuel Beckett's *Waiting for Godot*.

1969
Watches PBS documentaries on Robert Rauschenberg, Frank Stella, Barnett Newman, and Andy Warhol. Sees Corita Kent's serigraphs in Canton, Connecticut, Rauschenberg's *Inferno* drawings at MoMA, and Barnett Newman's

Anna's Light at Knoedler Gallery. Exhibits watercolors in the *Scholastic Magazine 42nd National High School Exhibition*, Union Carbide Exhibition Hall, New York. Makes collages in the style of Rauschenberg. Registers with the Selective Service in Hartford. Sees *Anti-Illusion: Procedures/Materials* at the Whitney Museum. Enters the Painting and Sculpture Department at Carnegie-Mellon University (C-MU) in Pittsburgh, Pennsylvania. Receives student deferment (2S). Stops painting in watercolor. Begins to keep spiral-bound notebooks for ideas and works. Pre-enrolled in "Drawing 1" taught by Gandy Brodie (1924–1975). Brodie introduces Welling to a wide spectrum of artists from Piero della Francesca to Cézanne, Atget, Klee, and Mondrian and is a hugely important teacher. On a field trip to New York on October 29, Brodie's class visits Mark Rothko's studio. Students assist Rothko bringing paintings out of the racks. Class also visits MoMA, the Frick Collection, and the Metropolitan Museum of Art, where they see *New York Painting and Sculpture 1940–1970*. At C-MU introduced to the poetry of Wallace Stevens, James Dickey, John Berryman, Theodore Roethke, and Robert Lowell. Reads Hollis Frampton on Edward Weston and Paul Strand, and Annette Michelson on Stanley Kubrick and Judson Church dancers in *Artforum*.

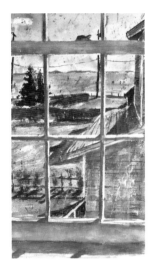

paisajes de West Simsbury y Old Saybrook hasta el mes de septiembre de 1969.

1968
Connecticut Printers publica *The Drawings of Charles Burchfield*. Su padre se lleva los dibujos originales a casa una noche para que Welling los pueda estudiar. Recibe clases de bodegón de Estelle Coniff los sábados por la mañana en la Liga de Arte de West Hartford. En Nueva York, visita galerías y museos. También allí frecuenta el Whitney Museum y el Museum of Modern Art (MoMA), incluidas las salas de fotografía. Se interesa primero por John Marin, Charles Demuth y Ben Shahn, y después por Robert Motherwell, Jackson Pollock y los expresionistas abstractos, antes de descubrir la obra de Edward Weston. Recibe clases de arte en la Escuela Secundaria de Simsbury y empieza a leer *Artforum*. Dedica un trabajo de fin de curso a la obra *Esperando a Godot* de Samuel Beckett.

1969
Ve documentales de la PBS (televisión pública norteamericana) sobre Robert Rauschenberg, Frank Stella, Barnett Newman y Andy Warhol, y contempla las serigrafías de Corita Kent en Canton (Connecticut), los dibujos de *Inferno* de Rauschenberg en el MoMA y la pieza *Anna's Light* de Barnett Newman en la galería Knoedler. Expone sus acuarelas en la 42.ª edición de la muestra *Scholastic Magazine National High*

School en la sala de exposiciones Union Carbide de Nueva York. Hace *collages* al estilo de Rauschenberg. Se inscribe para realizar el Servicio Militar Selectivo en Hartford. Ve *Anti-Illusion: Procedures/Materials* en el Whitney Museum. Se matricula en el Departamento de Pintura y Escultura de la Universidad Carnegie-Mellon (C-MU) en Pittsburgh (Pensilvania). Se le concede una prórroga para pagar las tasas universitarias (2S). Deja de pintar en acuarelas. Empieza a utilizar un cuaderno de espiral para anotar ideas y obras. Se preinscribe en el curso «Dibujo 1», impartido por Gandy Brodie (1924-1975). Brodie le da a conocer diversos artistas, desde Piero della Francesca hasta Cézanne, Atget, Klee y Mondrian, y será un profesor muy importante en su carrera. En un viaje de trabajo a Nueva York el 29 de octubre la clase de Brodie visita el estudio de Mark Rothko. Los alumnos ayudan a Rothko a sacar cuadros de los estantes. Visitan también el MoMA, la Colección Frick y el Metropolitan, donde ve la exposición *New York Painting and Sculpture 1940-1970*. En C-MU se familiariza con la poesía de Wallace Stevens, James Dickey, John Berryman, Theodore Rothke y Robert Lowell. Lee a Hollis Frampton sobre Edward Weston y Paul Strand, y a Annette Michelson sobre Stanley Kubrick y los bailarines de Judson Church en *Artforum*.

1970
Rothko muere el 25 de febrero. En marzo John Cage y Merce Cunningham and Company

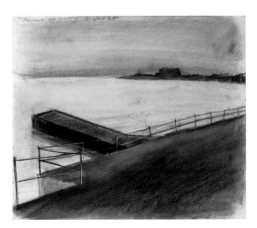

1970

February 25 Rothko dies. In March John Cage and Merce Cunningham and Company spend a week in residence in the Dance Department at C-MU. Attends Cage/Cunningham lecture demonstration on March 2 and performances of *Rainforest* with music by David Tudor, sets by Andy Warhol, and *Tread* with music by Christian Wolff, sets by Bruce Nauman on March 7. Talks to Cage after performance. Makes night photographs in Panther Hallow near C-MU. Begins to spend time in the C-MU Hunt Library systematically reading art and dance periodicals. Visiting artists to C-MU include James Bishop, Stanley William Hayter, Elaine de Kooning, and Robert Mallary. Over summer sees Rothko memorial exhibition at Yale University Art Gallery, New Haven, and *Information* at MoMA. Works in a restaurant in Simsbury. In August, inspired by Cage and Cunningham, makes two sculptures in West Simsbury, *String Sculpture, A Ball of Kite String Unfurled over Five Acres*, 1970, and *Sculpture 1970*, an acrylic rod hung from a maple tree. Both are documented with Kodachrome slide film using a Kodak Instamatic camera. Reads *Minimal Art: A Critical Anthology*, edited by Gregory Battcock. Fall semester takes "Sculpture 1" with John Stevenson, and through the following spring makes temporary outdoor sculptures using mirrors, copper wire, steel and

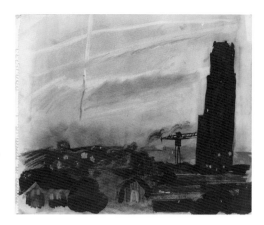

aluminum bars and rods, and monofilament line around C-MU campus and in West Simsbury. Takes "Painting 1" with Connie Fox. Discovers Structural film and begins to make Super 8mm films. Reads *Film Culture Reader* and the Filmmakers Cooperative catalogue. Enrolls in modern dance classes at the University of Pittsburgh (Pitt). Makes work with a Xerox photocopier. In November begins to make monochrome paintings and over the winter break makes dozens of gray monochrome paintings on paper. Assigned number 61 in draft lottery for men born in 1951.

1971

Documents *Sculpture 1970* with Kodachrome Super 8mm film before returning to C-MU. Sees Hans Haacke exhibition at the Museum of Fine Arts Boston. From January 16–27, Welling exhibits gray monochrome paintings at the Woodlawn Gallery, 5200 Forbes Avenue, Pittsburgh, in the three-person show with Brian Newick and James Osher. Makes his first photograms of twigs using the architecture department darkroom. Makes reel-to-reel audiotape recordings of empty spaces. Makes a short, randomly composed Super 8mm film running down a hill. In February, creates a performance sculpture in Schenley Park near C-MU by throwing a glass beaker of water

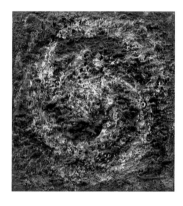

residen durante una semana en el Departamento de Danza de C-MU. El 2 de marzo asiste a una demostración de ponencias Cage/Cunningham y el 7 del mismo mes a representaciones de *Rainforest*, con música de David Tudor y decorados de Andy Warhol, y de *Tread*, con música de Christian Wolff y decorados de Bruce Nauman. Tras la actuación conversa con Cage. Toma fotografías nocturnas en Panther Hallow, cerca de Carnegie-Mellon. Empieza a pasar tiempo en la Biblioteca Hunt de la universidad, donde de manera sistemática lee publicaciones periódicas especializadas en arte y danza. Entre los artistas invitados a C-MU se cuentan James Bishop, Stanley William Hayter, Elaine de Kooning y Robert Mallary. Durante el verano visita la exposición en memoria de Rothko en la Sala de Arte de la Universidad de Yale en New Haven (Connecticut), y también la muestra *Information* celebrada en el MoMA. Trabaja en un restaurante de Simsbury. En agosto, inspirado por Cage y Cunningham, hace dos esculturas en West Simsbury, *String Sculpture, A Ball of Kite String Unfurled over Five Acres* (Escultura de cuerda, un rollo de cuerda de cometa desplegado a lo largo de cinco acres, 1970) y *Sculpture 1970*, una vara de acrílico que cuelga de un arce. Ambas obras están documentadas en película de diapositiva Kodachrome utilizando una cámara Kodak Instamatic. Lee *Minimal Art: A Critical Anthology*, publicado por Gregory Battcock. Durante el

semestre de otoño estudia «Escultura 1» con John Stevenson, y a lo largo de la primavera siguiente crea esculturas provisionales al aire libre utilizando espejos, hilo de cobre, barras y varas de acero y aluminio, e hilo de pesca monofilamento alrededor del campus universitario y en West Simsbury. Estudia «Pintura 1» con Connie Fox. Descubre el cine estructural y empieza a crear películas en Super 8. Lee *Film Culture Reader* y el catálogo de la Filmmakers Cooperative. Se matricula en Danza Moderna en la Universidad de Pittsburgh. Crea obras con una fotocopiadora Xerox. En el mes de noviembre empieza a explorar la monocromía y durante las vacaciones de invierno produce decenas de pinturas monocromas en gris, sobre papel. Se le asigna el número 61 en la lotería del reclutamiento militar de los hombres nacidos en 1951.

1971

Documenta la obra *Sculpture 1970* en película Kodachrome Super 8 mm antes de regresar a Carnegie-Mellon. Visita la exposición de Hans Haacke en el Museum of Fine Arts de Boston. Entre el 16 y el 27 de enero expone sus monocromías en gris en la galería Woodlawn, sita en el 5200 de Forbes Avenue en Pittsburgh, en el marco de una colectiva de tres artistas junto a Brian Newick y James Osher. Produce sus primeros fotogramas de ramas en el cuarto oscuro del Departamento de Arquitectura. Hace grabaciones en audio, bobina a bobina, de

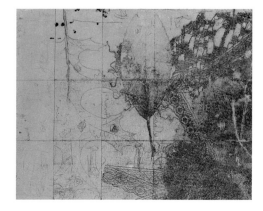

into a frozen lake. Dances in a revival of Doris Humphrey's *The Shakers* and a computer-choreographed dance composition by Jeanne Beaman at Pitt. From April 12–16, stages a series of one-day exhibitions (*Five Shows / Five Days*) in a small room on the third floor of the Fine Arts Building. Works include a painting installation, *His Ocean*, comprised of three 7-inch-square, blue, gray, and tan monochrome paintings on paper taped to opposing walls. Also exhibits tape recordings, sculptures, and descriptions of unrealized works. In printmaking class makes *Sextet*, six randomly placed, grayish 7-inch squares silkscreened onto individual sheets of 17 × 14 inch paper. Film *Walking* (3 min., BW, silent) shown in the Second Annual Carnegie Mellon Film Festival, April 16–17. Hears Buckminster Fuller, Charles Eames, Paolo Soleri, and Louis Kahn lecture. Sees work by Hanne Darboven in the Sixth Guggenheim International Exhibition in New York. Over spring break makes a sculpture with metal mirrors hung in Hop Brook in West Simsbury. Hears Jack Burnham lecture on his exhibition *Software* at the Jewish Museum in New York. Reads Burnham's *The Structure of Art* and seeks out the artists and writers Burnham cites: Douglas Huebler, Joseph Kosuth, Robert Barry, Claude Lévi-Strauss, Noam Chomsky, and Roland Barthes. Rather than choose between painting or sculpture as his

major, applies to and is accepted at the School of Art at California Institute of the Arts (CalArts) in Valencia, California. During the summer, works in an orchard in West Simsbury and studies dance with Truda Cashman at St. Joseph's College in West Hartford. Attends the Connecticut College Dance Festival; sees Martha Graham's and Anna Halprin's companies perform. Visits Gandy Brodie in Newfane, Vermont. Sees films by Hollis Frampton, Peter Kubelka, Ken Jacobs, and Michael Snow at the Anthology Film Archives at the Public Theater in New York.

In September Welling hitchhikes to California with stops in Big Sur and in San Francisco to see Osher, who has transferred to the San Francisco Art Institute. Reads Norman O. Brown's *Love's Body* en route. At CalArts, meets Paul Brach, dean, and Allan Kaprow, assistant to the dean of the school of art. Visits Los Angeles County Museum of Art (LACMA) to see *Experiments in Art and Technology*. Makes sculptures of stacked refuse concrete in CalArts parking lot. In November attends conference and exhibition on Marcel Duchamp at the University of California, Irvine (UCI), organized by Barbara Rose. At the conference meets Richard Hamilton and hears Michael Asher laugh in the audience. Begins to read Roland Barthes *Elements of Semiology* and *Writing Degree Zero*. Makes two text pieces:

espacios vacíos, y compone un cortometraje en Super 8, de manera aleatoria, mientras baja corriendo por una colina. En el mes de febrero realiza una escultura-*performance* en Schenley Park, cerca de C-MU, en la que lanza una taza de cristal llena de agua a un lago. Recrea la danza *The Shakers* de Doris Humphrey e interpreta una composición de Jeannne Beaman coreografiada por ordenador en la Universidad de Pittsburgh. Entre el 12 y el 16 de abril organiza una serie de exposiciones temporales de un día de duración, tituladas *Five Shows / Five Days* en una habitación pequeña en el tercer piso del Fine Arts Building. Las obras presentadas incluían una instalación pictórica, *His Ocean* (Su océano) compuesta por tres pinturas cuadradas monocromas (en azul, gris y canela) sobre papel, de 7 × 7 pulgadas cada una, pegadas en tres paredes enfrentadas. También expone algunas grabaciones, esculturas y descripciones de obras no realizadas. En la clase de grabado realiza *Sextet* (Sexteto), seis cuadrados grisáceos, de 7 × 7 pulgadas, dispuestos al azar y serigrafiados sobre hojas individuales de papel de 17 × 14 pulgadas. La película *Walking* (Caminando), sin sonido, en blanco y negro y de 3 minutos de duración, se proyecta en la segunda edición del Festival Anual de Cine de Carnegie-Mellon, los días 16 y 17 de abril. Asiste a la conferencia de Buckminster Fuller, Charles Eames, Paolo Soleri y Louis Kahn. Ve obras de Hanne Darboven en la Sexta Exposición

Internacional del Guggenheim de Nueva York. Durante las vacaciones de primavera realiza una escultura con espejos metálicos que cuelga en Hop Brook, West Simsbury. Asiste a la ponencia de Jack Burnham sobre su exposición *Software* celebrada en el Jewish Museum de Nueva York. Lee *The Structure of Art* de Burnham y busca a los artistas y escritores citados por el autor: Douglas Huebler, Joseph Kosuth, Robert Barry, Claude Lévi-Strauss, Noam Chomsky y Roland Barthes. Antes que elegir entre licenciarse en pintura o escultura, solicita entrar y es aceptado en la escuela de arte del California Institute of the Arts (CalArts) en Valencia, California. Durante el verano trabaja en un huerto de árboles frutales en West Simsbury y estudia danza con Truda Cashman en el St Joseph's College de West Hartford. Asiste al Festival de Danza del Connecticut College y ve actuar a las compañías de Martha Graham and Anna Halprin. Visita a Gandy Brodie en Newfane, Vermont. Ve películas de Hollis Frampton, Peter Kubelka, Ken Jacobs y Michael Snow en los Archivos Antológicos de Cine del Public Theater en Nueva York.

En el mes de septiembre emprende un viaje en autostop hasta California, parando en Big Sur y en San Francisco para ver a Osher, que se ha trasladado al San Francisco Art Institute. Durante el viaje lee *Love's Body* de Norman O. Brown. En CalArts conoce a Paul Brach, rector, y Allan Kaprow, asistente del rector de la escuela de

one a list of entries of *New York Times* articles on the 1968 U.S. Tet offensive in Vietnam (*Tet*), the second, a list of all the witnesses to a police shooting in Oakland, California (*Clarence Johnson*). Starts to work in video in a class taught by Wolfgang Stoerchle. Classmates include Paul McCarthy, who is a special student of Kaprow. Made in this class is *First Tape*, later intentionally destroyed, in which the camera records a microfilm player as images of the Civil War pass by, upside down. This and future video works are made with a Sony Portapak or a Sony studio deck using half-inch reel-to-reel helical scan tape. Meets Jack Goldstein, who teaches a class, "Earthworks." Makes friends with Matt Mullican on an outing to Mirage Dry Lake to make earthworks with Goldstein. Photographs the dry lake surface. Meets David Salle, a sophomore art student. Other CalArts friends over the next three years include Dede Bazyk, Ross Bleckner, Barbara Bloom, Troy Brauntuch, Greg Calvert, Jill Ciment, Robert Covington, Nancy Chunn, Bernard Cooper, Susan Davis, Roy Dowell, John Duncan, Eric Fischl, Gary Hall, Ed Henderson, Steven Hoffman, Chris Langdon, Nancy Levy, Carol Kaufman, Lisa Koper, Robin Mitchell, Joshua Mulder, Renee Nahum, Timothy Owens, Tom Radloff, Naomi Shohan, Judith Stein, and Bart Thrall. Meets Tim Zuck and Graham Dube, M.F.A. students, and Gerald

Ferguson and Gary Kennedy, visiting faculty from the Nova Scotia College of Art and Design (NSCAD). Zuck programs shows by Vito Acconci, Douglas Huebler, and Sol LeWitt in Gallery A402 at CalArts. En route to Connecticut for holidays, visits Rothko Chapel in Houston. On December 31 excused from military service due to technical error that permits thousands of men with low draft numbers to avoid military conscription.

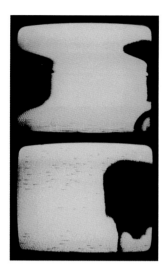

1972

Sees Barnett Newman retrospective at MoMA. At CalArts John Baldessari returns from sabbatical and becomes an important mentor. Bas Jan Ader, Bruce Nauman, Hilla Becher, John Knight, Bonnie Serk, and Keith Sonnier visit Baldessari's "Post-Studio Art" class. Michael Asher sometimes substitutes for Baldessari. Joan Jonas and William Wegman also visit and encourage Welling to continue with video. Sees performances at Pomona College Art Gallery by Chris Burden and Wolfgang Stoerchle, a show with Bas Jan Ader, Ger van Elk, and William Leavitt, and meets Helene Winer, who is the gallery director. In spring makes *Second Tape* (30 min., BW, sound), a series of short, self-referential video works. Enrolls in Wolfgang Stoerchle and Harold Budd's class, "Performance," with Salle and Mullican. In May creates a performance at Cal State Los

arte. Visita el Los Angeles County Art Museum (LACMA) para ver *Experiments in Art and Technology*. Crea esculturas a partir de hormigón de desecho apilado en el aparcamiento de CalArts. En el mes de noviembre asiste a la conferencia y a la exposición sobre Marcel Duchamp en la Universidad de California, Irvine (UCI), organizadas por Barbara Rose. En la conferencia conoce a Richard Hamilton y oye a Michael Asher reírse entre el público. Empieza a leer *Elementos de semiología* y *El grado cero de la escritura* de Roland Barthes. Crea dos piezas textuales: una lista de las entradas de los artículos de *The New York Times* sobre la ofensiva del Tet en Vietnam en 1968 (*Tet*), y una lista de todos los testigos de un tiroteo policial en Oakland, California (*Clarence Johnson*). Empieza a trabajar en vídeo en una clase impartida por Wolfgang Stoerchle. Entre sus compañeros de clase está Paul McCarthy, alumno especial de Kaprow. En esta clase realiza la pieza *First Tape* (Primera cinta), que después destruiría; en ella la cámara graba un reproductor de microfilm mientras van pasando imágenes invertidas de la guerra civil estadounidense. Esta y futuras obras en vídeo fueron realizadas con un Sony Portapak o un lector Sony de cinta de escaneo helicoidal de media pulgada.

Conoce a Jack Goldstein, que imparte una clase titulada «Earthworks». Entabla amistad con Matt Mullican en una excursión a Mirage Dry Lake para

crear piezas de *land art* con Goldstein. Fotografía la superficie seca del lago. Conoce a David Salle, estudiante de arte de segundo año. Otras amistades que cultivaría a lo largo de los tres años siguientes en CalArts serían Dede Bazyk, Ross Bleckner, Barbara Bloom, Troy Brauntuch, Greg Calvert, Jill Ciment, Robert Covington, Nancy Chunn, Bernard Cooper, Susan Davis, Roy Dowell, John Duncan, Eric Fischl, Gary Hall, Ed Henderson, Steven Hoffman, Chris Langdon, Nancy Levy, Carol Kaufman, Lisa Koper, Robin Mitchell, Joshua Mulder, Renee Nahum, Timothy Owens, Tom Radloff, Naomi Shohan, Judith Stein y Bart Thrall. Conoce a Tim Zuck y a Graham Dubé, alumnos del máster en Bellas Artes, y a Gerald Ferguson y Gary Kennedy, profesores invitados del Nova Scotia College of Art and Design (NSCAD). Zuck programa muestras de obras de Vito Acconci, Douglas Huebler y Sol LeWitt en la galería A402 de CalArts. De camino a Connecticut para pasar las vacaciones, visita la Capilla Rothko de Houston. El 31 de diciembre es eximido del servicio militar por un error técnico que permite que miles de hombres con números de reclutamiento bajos eviten ser llamados a filas.

1972

Visita la retrospectiva de Barnett Newman en el MoMA. En CalArts John Baldessari regresa de un año sabático y se convierte en un mentor importante. Bas Jan Ader, Bruce Nauman, Hilla Becher, John Knight, Bonnie Serk, Joan

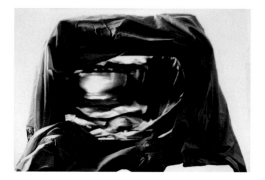

Angeles in which he tapes 7-inch squares of thin, clear plastic to a wall. Meets Paul McMahon, a graduating senior at Pomona College, who is auditing Baldessari's class. Hears Philip Glass Ensemble perform *Music with Changing Parts*. Helps make LeWitt wall drawings in Gallery A402. Witnesses Jack Goldstein's thesis show in which Goldstein is buried on a bluff overlooking the freeway at CalArts with a heart monitor above ground, blinking. Graduates with a B.F.A. after two years at C-MU and one year at CalArts. Applies to and is accepted into the CalArts grad program. Borrows a Super 8 camera for the summer. In June visits Bolton Landing, New York, to see David Smith sculptures. In July travels to Lexington, Kentucky, to visit former C-MU professor Robert Tharsing. Makes *Lexington*, a 10-minute silent Super 8mm film on Tharsing's front porch. Reads Nietzsche, Descartes, and Pascal. Drives family Volvo to Los Angeles with Branka Milutinovic, a classmate from C-MU who has transferred to CalArts. Assigned to mentor first-year undergrad Troy Brauntuch. In fall semester begins to read *The Structuralist Controversy: The Languages of Criticism and the Sciences of Man*, edited by Richard Macksey and Eugenio Donato. Makes *Middle Video* (34 min., BW, sound) using small family objects, including filmstrips from grandfather's 1930s home movies. Reads

Wittgenstein's *Philosophical Investigations* in Graham Weinbren's class with Salle and Michel Foucault's *The Order of Things* in Jeremy J. Schapiro's class "Study Hall." Teaches *Art Now*, a discussion seminar and visiting artist class and is also Baldessari's teaching assistant in "Post-Studio Art." Sees *documenta 5* and *When Attitudes Become Form* catalogues. Over winter break visits Paul McMahon, who has moved to Boston. Reads *Lord Weary's Castle* by Robert Lowell and poems by John Donne on the bus to and from Boston. Makes black-and-white photographs in Simsbury and Boston using his sister's Minolta camera, eventually printing these in 1975. Meets Dan Graham with McMahon when Graham performs on December 15 at Project Inc., McMahon's one-night exhibition space at 141 Huron Avenue in Cambridge, Massachusetts. Attends Jack Goldstein show at Project Inc. on December 22 and meets Douglas Huebler, who will show at Project Inc. on January 12.

1973
Travels to the NSCAD in Halifax, Nova Scotia, to present *Videoworks from the California Institute of the Arts*, January 8 and 9 at the Anna Leonowens Gallery. Meets Kasper König, who runs the NSCAD Press. On January 19, Welling presents *Videoworks from CalArts*, and an installation of monochrome paintings, text

Jonas y Keith Sonnier asisten a la clase «Arte postestudio» impartida por Baldessari. En ocasiones Michael Asher sustituye a Baldessari. Joan Jonas y William Wegman también son invitados a la facultad, y animan a Welling a seguir trabajando en vídeo. Acude a *performances* de Chris Burden y Wolfgang Stoerchle en la Pomona College Art Gallery, visita una exposición de Bas Jan Ader, Ger van Elk y William Leavitt, y conoce a Helene Winer, directora de la galería. En primavera realiza *Second Tape* (Segunda cinta), una serie de vídeos cortos y autorreferenciales en blanco y negro, con sonido, de 30 minutos de duración. Se matricula en la clase «*Performance*», impartida por Wolfgang Stoerchle y Harold Budd, junto a Salle y Mullican. En el mes de mayo realiza una *performance* en Cal State Los Angeles, en que pega finos cuadrados de plástico transparente de 7 pulgadas a una pared. Conoce a Paul McMahon, estudiante de último año de Pomona College que acude como oyente a la clase de Baldessari. Asiste a la interpretación de *Music with Changing Parts* por parte del Philip Glass Ensemble. Ayuda a LeWitt en sus dibujos de pared en la galería A402. Asiste a la exposición-tesis de Jack Goldstein en que el artista es enterrado en un acantilado que da a la autovía en CalArts, mientras un monitor cardíaco parpadea sobre el nivel del suelo. Se licencia en Bellas Artes tras dos años en C-MU y un año en CalArts. Solicita plaza y

es aceptado en el programa de posgrado de CalArts. Pide prestada una cámara de Super 8 para el verano. En junio visita Bolton Landing, Nueva York, para ver esculturas de David Smith. En julio viaja a Lexington (Kentucky) para visitar a su antiguo profesor de C-MU, Robert Tharsing. Crea *Lexington*, película en Super 8, sin sonido, de 10 minutos de duración, sobre el porche de entrada a la casa de Tharsing. Lee a Nietzsche, Descartes y Pascal. Conduce el Volvo familiar a Los Ángeles con Branka Milutinovic, compañera de clase de C-MU que se ha trasladado a CalArts. Es mentor de Troy Brauntuch, alumno de primer año de la facultad. En el semestre de otoño empieza a leer *The Structuralist Controversy: The Languages of Criticism and the Sciences of Man*, editado por Richard Macksey y Eugenio Donato. Realiza *Middle Video* (Vídeo central), en blanco y negro, con sonido, de 34 minutos de duración, utilizando pequeños objetos familiares e incluyendo metraje de películas domésticas de su abuelo, de los años treinta. En la clase de Graham Weinbren, junto a Salle, lee *Las investigaciones filosóficas* de Wittgenstein, y en la clase «Salón de estudio» impartida por Jeremy J. Schapiro, lee *Las palabras y las cosas* de Michel Foucault. En calidad de artista invitado, enseña «Arte ahora», clase y seminario de debate, y se convierte en ayudante de Baldessari en «Arte postestudio». Ve los catálogos de *Documenta 5* y *When Attitudes Become Form*. Durante las vacaciones

pieces, and family memorabilia at Project Inc. (Exhibition is incorrectly dated on poster.) Family material will become increasingly important after this show, culminating in photographs of a family diary in 1977. With Mullican, who is studying for a term at Cooper Union, meets Stoerchle, who has moved to New York. Returns to CalArts and begins to collect magazine advertisements and images of artists and writers. Screens one reel of grandfather's 1930s movies with other films selected from the CalArts film library. Drives Dan Graham around as he teaches for two weeks at CalArts. Graham advises him to look at the work of Marcel Broodthaers. Meets Hilla Becher when she visits CalArts. Attends a lecture by Ben Lifson on Robert Frank's *The Americans*. Meets Suzanne Lacy. Becomes friendly with Marcia Resnick and she helps Welling make darkroom prints of stills from *Middle Video* and images from the Project Inc. installation. In June, stays with David Salle and Nancy Chunn, who are house sitting Paul Brach's home in Brentwood and spends two weekends attending est lectures given by Werner Erhard. Reads Virginia Woolf's *To the Lighthouse*. Drives to New York with Resnick; stops at Las Vegas, the Grand Canyon, Taos, Amarillo, Dallas, and New Orleans. Spends summer in Cambridge, working in a gas station. With McMahon and five others, attends screening of Michael Asher's

Film in Weston, Massachusetts. Reads *Gravity's Rainbow* by Thomas Pynchon. Meets dancer Pooh Kaye. Upon return to California subdivides the second-floor loft of 1725 West Washington Boulevard, Venice, California, with David Salle. Collects cigarette advertisements from the *Los Angeles Times* Sunday magazine. Works at a Shell gas station at the intersection of Lincoln and Venice boulevards in Venice. Spends holidays in Los Angeles. Sees Maria Nordman's *Saddleback Mountain* installation at the Art Gallery, University of California, Irvine, and her *Negative Light Extension* at the Newport Harbor Art Museum, California.

1974

January 25 organizes a one-night show of performances with Matt Mullican, David Salle, and Ilene Segalove. During the winter and spring continues to work with found imagery. In March purchases *Painting Photography Film* by László Moholy-Nagy and becomes increasingly interested in Moholy-Nagy's work. Meets David Lamalas at CalArts. Profoundly impressed by Paul Strand's *Mexican Portfolio* (1967) and by his retrospective at the Los Angeles County Museum of Art. Screens *Hapix Legomena* by Hollis Frampton at CalArts. With Salle sees Jacques Rivette's *L'amour Fou* and Alain Tanner's *Charles, Dead or Alive* at LACMA.

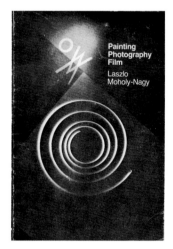

de invierno visita a Paul McMahon, que se ha trasladado a Boston. Lee *Lord Weary's Castle* de Robert Lowell y poemas de John Donne en el autocar de camino a Boston y de regreso. Utiliza la cámara Minolta de su hermana para hacer fotografías en blanco y negro en Simsbury y en Boston, y acaba imprimiéndolas en 1975. Junto con McMahon, conoce a Dan Graham cuando este actúa el 15 de diciembre en Project Inc., el espacio expositivo de una sola noche que regenta McMahon, en el número 141 de Huron Avenue en Cambridge (Massachusetts). Visita la muestra de Jack Goldstein en Project Inc. el 22 de diciembre, y conoce a Douglas Huebler, que expondrá en el mismo espacio el 12 de enero siguiente.

1973

Viaja al NSCAD de Halifax (Nueva Escocia) para presentar la muestra *Videoworks from the California Institute of the Arts* los días 8 y 9 de enero en la galería Anna Leonowens. Conoce a Kasper König, director de publicaciones del NSCAD. El 19 de enero presenta *Videoworks from CalArts*, y una instalación de pinturas monocromas, piezas textuales y recuerdos de familia en Project Inc. (La fecha de la exposición que aparece en el cartel es errónea). A partir de esta muestra el material perteneciente a su familia cobrará cada vez más importancia, y ese interés culminará en sus fotografías de 1977 de un diario familiar. Junto a Mullican, que estudia

en la Cooper Union durante un trimestre, conoce a Stoerchle, que se ha mudado a Nueva York. Regresa a CalArts y empieza a coleccionar anuncios de revistas e imágenes de artistas y escritores. Proyecta un rollo de película de los años treinta de su abuelo junto a otras cintas seleccionadas de la biblioteca de cine de CalArts. Lleva a Dan Graham de paseo en coche durante las dos semanas en que este imparte clases en CalArts. Graham le aconseja que estudie la obra de Marcel Broodthaers. Conoce a Hilla Becher cuando esta visita CalArts. Asiste a una conferencia de Ben Lifson sobre *The Americans* (Los americanos) de Robert Frank. Conoce a Suzanne Lacy. Entabla amistad con Marcia Resnick, quien le ayuda a positivar fotogramas de *Middle Video* e imágenes de la instalación en Project Inc. En junio se queda con David Salle y Nancy Chunn, quienes están al cuidado de la casa de Paul Brach en Brentwood, y asiste durante dos fines de semana a ponencias impartidas por Werner Erhard. Lee *Al faro*, de Virginia Woolf. Conduce hasta Nueva York en compañía de Resnick, parando en Las Vegas, el Gran Cañón, Taos, Amarillo, Dallas y Nueva Orleans. Pasa el verano en Cambridge (Massachusetts) trabajando en una gasolinera. Junto a McMahon y cinco personas más asiste a la proyección de *Film* de Michael Asher en Weston (Massachussets). Lee *Gravity's Rainbow* de Thomas Pynchon. Conoce a la bailarina Pooh Kaye. A su regreso a California, decide compartir

April 15–19 presents M.F.A. thesis show in Gallery D301 at CalArts. The show consists of photographs derived from the 1973 Project Inc. installation and groupings of appropriated images from books and magazines. 16mm film version of *Clarence Johnson* is included in *Word Works*, Mount San Antonio Art Gallery, Walnut, California, April 16–May 19. Meets Hal Glicksman and in May exhibits *Hair Helmet*, slide projection/sculpture installation at the Art Gallery, University of California, Irvine (UCI). Parents bring watercolor palette and brushes when they visit for graduation and Welling returns to watercolor and drawing as a means to visualize ideas. Shares loft at 1725 with Lisa Koper, an M.F.A. student at UCI, when David Salle moves downstairs. In May begins to photograph the boatyard behind his studio using Koper's Pentax K1000 camera and Kodachrome film. In June reads the *Duino Elegies* by Rainer Maria Rilke. Exhibits two collage works in *Indian Summer* at Project Inc. from September 9–15. On October 12 makes final reel-to-reel, helical scan video, *Ashes* (60 min., BW, silent), using equipment borrowed from CalArts. Begins four-year stint as a short order cook, first at the Feedbag at 1014 Wilshire Boulevard in Santa Monica and then at the Brandywine Café, 2420 Lincoln Boulevard in Venice. Secures Jack Goldstein a temporary job cooking at the

Feedbag during his trips to Los Angeles to make 45 rpm records and 16mm films. Attends Agnes Martin lecture in Pasadena. Spends the holidays in Connecticut. Exhibits *Boatyard*, a one-night installation of projected slides and video at the Massachusetts College of Art and Design, Boston, on December 17. Mullican visits Welling in West Simsbury in December and advises him to buy a 4 × 5 inch view camera.

1975
Makes sculptures using coat hangers, which are never exhibited. Some sit on floor, others hang precariously on the wall. Meets Joel Marshall and attends a series of lectures he organizes at University of California, Los Angeles (UCLA), including lectures with Nordman, Goldstein, Art and Language, Joseph Kosuth, and James Lee Byars. Gandy Brodie dies of a heart attack in New York. Salle moves to New York and Suzanne Lacy moves into Salle's space. McMahon takes a job working for Helene Winer at Artists Space in New York and moves to 124 Thompson Street. Reads *Moholy-Nagy: Experiment in Totality* by Sibyl Moholy-Nagy and *The Photograms of Moholy-Nagy* by Leland Rice. Makes *Hands*, five photograms of his hands, in Bart Thrall's darkroom just off Lincoln Boulevard in Venice. The following year uses these prints as paper negatives to make *Hands*

el *loft* situado en el segundo piso del número 1725 de West Washington Boulevard (Venice) con David Salle. Colecciona anuncios de cigarrillos del suplemento dominical de *Los Angeles Times*. Trabaja en una gasolinera Shell situada en la intersección de los bulevares Lincoln y Venice en Venice. Pasa las vacaciones en Los Ángeles. Ve la instalación *Saddleback Mountain* (Montaña Saddleback), de Maria Nordman, en la galería de arte de la Universidad de California, Irvine (UCI), y la pieza *Negative Light Extension* (Extensión negativa de luz), de la misma artista, en el Newport Harbor Art Museum de California.

1974
El 25 de enero organiza una noche dedicada a la *performance* con Matt Mullican, David Salle e Ilene Segalove. Durante el invierno y la primavera sigue trabajando con imágenes encontradas. En marzo se compra la publicación *Pintura, fotografía, film* de László Moholy-Nagy y se interesa cada vez más por la obra del artista húngaro. Conoce a David Lamelas en CalArts. Profundamente impresionado por el *Mexican Portfolio* de Paul Strand (1967) y por su retrospectiva en el Los Angeles County Museum of Art (LACMA). Proyecta *Hapix Legomena* de Hollis Frampton en CalArts. Con Salle ve la película *L'amour fou* de Jacques Rivette y *Charles, vivo o muerto* de Alain Tanner, también en el LACMA. Entre el 15 y el 19 de abril presenta la exposición-tesis del máster en Bellas Artes

en la galería D301 de CalArts. La muestra se compone de fotografías derivadas de la instalación en Project Inc. de 1973 y de conjuntos de imágenes apropiadas de libros y revistas. Una versión de *Clarence Johnson* en 16 mm se incluye en la exposición *Word Works* celebrada en la galería Mount San Antonio de Walnut (California) entre el 16 de abril y el 19 de mayo. Conoce a Hal Glicksman y en mayo expone la proyección de diapositivas/instalación escultórica *Hair Helmet* (Casco de cabello) en la galería de arte de la UCI. En su visita por la graduación, sus padres le llevan una paleta de acuarelas y pinceles, y Welling retoma la pintura y el dibujo como medio para visualizar sus ideas. Cuando David ocupa el piso inferior, Welling comparte el *loft* del número 1725 con Lisa Koper. En el mes de mayo empieza a fotografiar el varadero situado detrás de su estudio con la cámara Pentax K1000 de Koper y película Kodachrome. En junio lee las *Elegías de Duino* de Rainer Maria Rilke. Expone dos *collages* en la muestra *Indian Summer* celebrada en Project Inc. entre el 9 y el 15 de septiembre. El 12 de octubre realiza la versión definitiva del vídeo *Ashes* (Cenizas), con un magnetoscopio de bobina abierta y cinta de escaneo helicoidal, en blanco y negro, sin sonido, de 60 minutos de duración, utilizando equipos prestados de CalArts. Empieza una etapa de cuatro años como cocinero de comida rápida, primero en The Feedbag, en el 1014 de Wilshire Boulevard en Santa Mónica, y después en The Brandywine Café, en el 2420

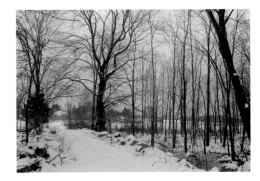

as positive images. Meets Bas Jan Ader, one of Koper's teachers at UCI, and in June visits Ader's studio in Hollywood. *Ashes* included in the *Southland Video Anthology*, curated by David Ross at the Long Beach Museum of Art. In August, Bas Jan Ader disappears in the Atlantic Ocean. Has borderless 5 × 7 inch ferrotyped prints made of 1972–73 negatives at photo lab in Santa Monica. In September borrows a Polaroid Land Camera 450 from Thrall and photographs the sun. Visits the *Queen Mary* and Ringling Brothers Circus with Goldstein. Performs in Joan Jonas's *Twilight* at the Los Angeles Institute of Contemporary Art (LAICA). Reads *The Pound Era* by Hugh Kenner. Sees Wolfgang Stoerchle's final performance in John Baldessari's studio on Bay Street, Santa Monica.

1976
Due to a shutter malfunction on the Polaroid 450 camera begins to make Polaroids using long exposures. Photographs loft and restaurant. On February 21, helps organize *Evening of Performances* at LAICA with Thrall, Covington, Radloff, and Calvert. Welling presents an entr'acte. Illuminated by blue lights, the audience enters the performance space as a recording of the *Suite to Der Rosenkavalier* by Richard Strauss plays on speakers. Sees *New Topographics* exhibition at the Otis Art Institute,

Los Angeles. Purchases a Rollei 35mm camera and photographs Venice in the style of *New Topographics*. Flies to New York in March, visits McMahon, Mullican, and Salle. Visits parents in Guilford, Connecticut, near Old Saybrook, where they have moved. Makes Polaroids in their house. Continues to make Super 8mm films. Has dinner with Winer and Goldstein in New York. Buys Bern Porter's *Found Poems*. Wolfgang Stoerchle dies on March 14 in a car accident in New Mexico. Returns to Los Angeles by bus and en route notes death of Paul Strand on March 31 by photographing a sunset in New Mexico. Performs in John Baldessari's 16mm film *Title*. Writes for *Artweek*, a weekly arts periodical, and reviews work by Mowry Baden, Guy de Cointet, Frank Stella, Paul Kos, John Baldessari, Anthony Friedkin, and Barbara Kasten. Interviews Arnold Mesches. Sees Yvonne Rainer and John Erdman perform Rainer's *Lives of Performers*. Makes collages and continues to collect images from magazines. Exhibits forty Polaroids at the ARCO Center for Visual Art, Los Angeles, August 30–October 9. Experiments with a camera made from a shoe box, Polaroid 450 lens, and a 4 x 5 inch Polaroid back. In August makes first darkroom and in October purchases a used Burke and James 4 × 5 inch view camera with a 127mm Kodak Ektar lens at a pawnshop

de Lincoln Boulevard en Venice. Le consigue un trabajo temporal a Jack Goldstein como cocinero en The Feedbag, mientras él viaja a Los Ángeles para grabar discos de 45 rpm y rodar películas en 16 mm. Asiste a una ponencia de Agnes Martin en Pasadena. Pasa las vacaciones en Connecticut. Expone *Boatyard* (Varadero), instalación que consiste en la proyección de diapositivas y vídeo durante una sola noche en el Massachusetts College of Art and Design (Boston) el 17 de diciembre. Mullican visita a Welling en West Simsbury en diciembre y le aconseja que se compre una cámara de 4 × 5 pulgadas.

1975
Crea esculturas con perchas, que no serán expuestas. Algunas descansan en el suelo, otras cuelgan de la pared en equilibrio precario. Conoce a Joel Marshall y asiste a una serie de conferencias que este organiza en la Universidad de California en Los Ángeles (UCLA), incluyendo ponencias con Nordman, Goldstein, Art and Language, Joseph Kosuth y James Lee Byars. Gandy Brodie muere de un infarto en Nueva York. Salle se muda a Nueva York y Suzanne Lacy se traslada al espacio de Salle. McMahon empieza a trabajar para Helene Winer en el Artists Space de Nueva York, y se muda al número 124 de Thompson Street. Welling lee *Moholy Nagy Experiment in Totality* de Sibyl Moholy-Nagy, y *The Photograms of Moholy Nagy* de Leland Rice. Crea *Hands* (Manos), cinco

fotogramas de las manos del artista, en el cuarto oscuro de Bart Thrall, junto al Lincoln Boulevard en Venice. El año siguiente utiliza estas fotos como negativos en papel para realizar *Hands* en forma de imágenes positivadas. Conoce a Bas Jan Ader en la UCI, donde es profesor de Koper, y en junio visita el estudio de Ader en Hollywood. *Ashes* es presentada en la muestra *Southland Video Anthology* comisariada por David Ross en el Long Beach Museum of Art. En el mes de agosto, Bas Jan Ader desaparece en el océano Atlántico. Welling crea ferrotipos de 5 × 7 pulgadas, sin margen, a partir de negativos de 1972 y 1973 en un laboratorio fotográfico de Santa Mónica. En el mes de septiembre le pide prestada una cámara Land Polaroid 450 a Thrall, y fotografía el sol. Visita el transatlántico Queen Mary y el circo de los Ringland Brothers con Goldstein. Actúa en la obra *Twilight* (Crepúsculo) de Joan Jonas en el Los Angeles Institute of Contemporary Art (LAICA). Lee *The Pound Era* de Hugh Kenner. Asiste a la última *performance* de Wolfgang Stoerchle en el estudio de John Baldessari en Bay Street, Santa Mónica.

1976
Debido a un mal funcionamiento del obturador en la cámara Polaroid 450, empieza a hacer Polaroids con exposiciones lentas. Fotografía el *loft* y el restaurante. El 21 de febrero ayuda a organizar la *Evening of Performances* en el LAICA junto a Thrall, Covington, Radloff y Calvert.

in Santa Monica. Commits to photography. Begins to experiment with different types of Kodak and Ilford film, which are contact printed on a variety of Kodak, Ilford, and Agfa papers. Reads Berenice Abbott's *The View Camera Made Simple* and Minor White's *The New Zone System Manual*. Friend Robert Covington offers further technical advice. Contact prints made using Ilford paper. Frequents the Santa Monica Public Library's photography section. Carefully studies the work of Walker Evans. Photographs made from the roof of studio and in Venice.

1977

In February Welling moves into a small office on the third floor of the Pacific Building, 506 Santa Monica Boulevard, Santa Monica. Processes film in a changing bag and makes contact prints with Kodak Azo, a silver chloride contact speed photographic paper that can be exposed in a partially dark room. John M. Miller, Raul Guerrero, Jon Borofsky, and Jack Goldstein have studios and/or live in the same building. Makes portrait of Goldstein in his studio and then photographs his studio walls. Begins *Los Angeles Architecture and Portraits*, photographs of apartment buildings in Santa Monica, mostly at night, and portraits of friends. In July McMahon quits job at Artists Space. Welling takes bus to New York to spend summer

in Guilford; Troy Brauntuch sublets his office at the Pacific Building. Visits McMahon, Salle, and Mullican in New York City. Meets Douglas Crimp, David Salle's neighbor, and Robert Longo, Kevin Noble, Cindy Sherman, and Mike Zwack, new arrivals in New York from Buffalo. Hears the Talking Heads at CBGB with Ericka Beckman and attends a rehearsal of Paul McMahon's band Daily Life, which includes Glenn Branca and Barbara Ess. In Connecticut discovers Elizabeth and James Dixon's diary from 1840–41 at his parents' house. Begins what will become the *Diary of Elizabeth and James Dixon/Connecticut Landscapes*. Experiments with Kodak Studio Proof paper, a printing-out paper. In September returns to Pacific Building. Begins to print and sequence *Diary/Landscapes*. Starts cooking at the Brandywine Café, an artists' bar frequented by Michael Asher and John Baldessari. Listens to Iggy Pop, *Lust for Life*, Television, *Marquee Moon*. Goes to the Whisky a Go Go with Dan Graham to hear Penelope Houston and Avengers.

1978

February trip to attend the College Art Association in New York. Stays with Mullican on University Street or with Goldstein in the East Village. In Guilford continues to make *Diary/Landscapes* photographs. Returns to Los Angeles by bus. Buys used 210mm Goerz Dagor

Welling presenta un entreacto. Iluminado por luces azules, el público entra en el espacio performativo mientras la *suite* de *El Caballero de la Rosa* de Richard Strauss suena por los altavoces. Visita la exposición *New Topographics* en el Otis Art Institute de Los Ángeles. Compra una cámara Rollei de 35 mm y fotografía Venice al estilo de *New Topographics*. En marzo vuela a Nueva York, visita a McMahon, Mullican y Salle. Visita a sus padres en Guilford, cerca de Old Saybrook (Connecticut), a donde se han trasladado. Hace polaroids dentro de la casa. Sigue haciendo películas en Super 8. Cena con Winer y Goldstein en Nueva York. Compra *Found Poems* de Bern Porter. Wolfgang Stoerchle muere el 14 de marzo en un accidente automovilístico en Nuevo México. Regresa a Los Ángeles en autocar y, de camino, anota la muerte de Paul Strand el 31 de marzo fotografiando una puesta de sol en Nuevo México. Actúa en la película *Title* (Título) de 16 mm de John Baldessari. Escribe para *Artweek*, publicación semanal de arte, y reseña obras de Mowry Baden, Guy de Cointet, Frank Stella, Paul Kos, John Baldessari, Anthony Friedkin y Barbara Kasten. Entrevista a Arnold Mesches. Asiste a la representación de Yvonne Rainer y John Erdman de la pieza *Lives of Performers* de Rainer. Hace *collages* y sigue coleccionando imágenes de revistas. Expone cuarenta polaroids en el ARCO Center for Visual Art de Los Ángeles, entre el 30 de agosto y el 9 de octubre. Experimenta con una cámara fabricada a partir de una caja de

zapatos, con objetivo Polaroid 450 y reverso Polaroid de 4 × 5 pulgadas. En el mes de agosto construye su primer cuarto oscuro, y en octubre se compra una cámara Burke and James de segunda mano, de 4 × 5 pulgadas, con objetivo Kodak Ektar de 127 mm, en una casa de empeños en Santa Mónica. Se compromete en serio con la fotografía. Empieza a experimentar con distintos tipos de película Kodak e Ilford, experimentos que luego se imprimen en hojas de contactos sobre papel Kodak, Ilford y Agfa. Lee *The View Camera Made Simple* de Berenice Abbott y *The New Zone System Manual* de Minor White. Su amigo Robert Covington le brinda más consejos técnicos. Crea hojas de contactos en papel Ilford. Frecuenta la sección de fotografía de la Biblioteca Pública de Santa Mónica. Estudia minuciosamente el trabajo de Walker Evans. Toma fotografías desde el tejado de su estudio y en Venice.

1977

En febrero Welling se traslada a una oficina pequeña en el tercer piso de The Pacific Building, en el número 506 de Santa Monica Boulevard (Santa Mónica). Procesa películas dentro de una bolsa fotográfica y produce hojas de contactos en Kodak Azo, papel fotográfico con emulsión de cloruro de plata de secado rápido que puede ser revelado en un cuarto semioscuro. John M. Miller, Raul Guerrero, Jon Borofsky y Jack Goldstein tienen sus estudios y/o residencias en el mismo edificio. Retrata a Goldstein en su estudio y luego

lens to photograph buildings from across street. Sees *Pictures* exhibition at LAICA. Begins to read poetry by Mallarmé as well as poems by Thomas Hardy, William Everson, Diane di Prima, and Stanley Kunitz. Reviews David Del Tredici's *Final Alice* for the *LAICA Journal*. Continues to make photographs of Los Angeles and portraits of friends including Beckman, Mullican, Goldstein, Guerrero, and William Leavitt. In July, influenced by Goldstein's poetic *Aphorisms*, begins short, unfinished prose poem, *Islands of Concord*, collaged from texts by Mallarmé, Everson, di Prima, Kunitz. Also begins writing about *Diary/Landscapes*. In the summer, Salle, McMahon, and Mullican visit Pacific Building. Meets Deirdre Beckett, Dorit Cypis, Morgan Fisher, Kim Gordon, Anthony Hernandez, Alice Phillips, Allen Ruppersberg, and Susan Rosenfeld. The Brandywine Café catches fire and closes briefly. Exhibits stills from *Middle Video* in *Beyond the Photograph* at the Cultural Arts Center, Sylmar, California, November 5– December 3. Moves to New York and stays with Paul McMahon and Nancy Chunn in their loft at 135 Grand Street, New York.

1979

Eight *Diary/Landscapes* photographs exhibited at the Kitchen in *The New West*, curated by Jack Goldstein, January 6–17. Show also includes

films by Morgan Fisher, Pat O'Neill, and video by Tony Oursler. Begins temporary job painting the Guggenheim Museum ceilings and ramps with Goldstein and Tom Radloff. Subdivides third floor of 135 Grand Street with Matt Mullican. Will live here until 1990. Reads biography and critical works on Mallarmé. Meets Vikky Alexander, Richard Baim, Jeffrey Balsmeyer, Joe Bishop, Jennifer Bolande, Ellen Brooks, Ellen Carey, James Casebere, Sarah Charlesworth, Carroll Dunham, Hal Foster, Louise Lawler, Annette Lemieux, Tom Lawson, Sherrie Levine, Barbara Kruger, Frank Majorie, Allan McCollum, Susan Morgan, Tim Maul, Richard Prince, Laurie Simmons, Mike Smith, Carol Squiers, Sokhi Wagner, and Jane Weinstock. Begins to make small watercolors and gouache paintings. Photographs drapery for the first time in Guilford. In March hears Glenn Branca and guitarists perform *Lesson No. 1* at Max's Kansas City. Begins cooking at the Northwest Corner in NoHo. In July hears the Static (Branca, Ess, and Christine Hahn) perform at TR3 in New York. Watches Morgan Fisher film *North Light* at the Whitney Museum. Conversation with David Salle, "Images That Understand Us," published in 1980 in the *LAICA Journal*. Filmed concert for Dutch television in Chunn and McMahon's loft of No Wave bands including the Static, UT, and Theoretical Girls. Visits Cape Cod in August.

fotografía las paredes. Empieza *Los Angeles Architecture and Portraits* (Arquitectura y retratos de Los Ángeles), fotografías de bloques de pisos en Santa Mónica, la mayoría vistas nocturnas, y retratos de amigos. En julio McMahon deja su trabajo en el Artists Space. Welling viaja en autocar hasta Nueva York, para pasar el verano en Guilford; Troy Brauntuch subarrenda su oficina en The Pacific Building. Visita a McMahon, Salle y Mullican en Nueva York. Conoce a Douglas Crimp, vecino de David Salle, y a Robert Longo, Kevin Noble, Cindy Sherman y Mike Zwack, recién llegados a Nueva York desde Búfalo. Asiste a un concierto de los Talking Heads en el club CBGB (Country, BlueGrass, and Blues) junto a Erika Beckman, y a un ensayo de la banda Daily Life de Paul McMahon, entre cuyos miembros se cuentan Glenn Branca y Barbara Ess. En la casa de sus padres en Connecticut descubre el diario de 1840-1841 de Elizabeth y James Dixon. Empieza lo que se convertirá en *Diary of Elizabeth and James Dixon/Connecticut Landscapes* (Diario de Elizabeth y James Dixon/Paisajes de Connecticut). Experimenta con papel de impresión Kodak Studio Proof. En el mes de septiembre regresa a The Pacific Building. Empieza a imprimir y a secuenciar *Diary/Landscapes*. Empieza a cocinar en The Brandywine Café, bar de artistas frecuentado por Michael Asher y John Baldessari. Escucha *Lust for Life*, de Iggy Pop, y *Marquee Moon*, de Television. Acude al Whisky a Go Go con Dan Graham para escuchar a Penelope Houston y a Avengers.

1978

En el mes de febrero viaja a la College Art Association de New York. Se aloja con Mullican en University Street y con Goldstein en el East Village. En Guilford sigue creando fotografías para *Diary/Landscapes*. Regresa a Los Ángeles en autocar. Compra un objetivo Goerz Dagor de 210 mm de segunda mano para fotografiar los edificios en la acera opuesta de la calle. Visita la exposición *Pictures* en el LAICA. Empieza a leer la poesía de Mallarmé, así como poemas de Thomas Hardy, William Everson, Diane di Prima y Stanley Kunitz. Reseña la pieza *Final Alice* (Alice última) de David Del Tredici para la revista *LAICA Journal*. Sigue haciendo fotografías de Los Ángeles y retratos de sus amigos, como Beckman, Mullican, Goldstein, Guerrero y William Leavitt. En el mes de julio, influido por la pieza poética *Aphorisms* (Aforismos) de Goldstein, empieza un poema en prosa corto, *Islands of Concord* (Islas de concordia), un *collage* de textos de Mallarmé, Everson, di Prima y Kunitz que dejará inconcluso. También empieza a escribir sobre *Diary/Landscapes*. Durante el verano, Salle, McMahon y Mullican visitan The Pacific Building. Conoce a Deirdre Beckett, Dorit Cypis, Morgan Fisher, Kim Gordon, Anthony Hernandez, Alice Phillips, Allen Ruppersberg, and Susan Rosenfeld. The Brandywine Café se incendia y cierra una temporada. Welling expone fotogramas de *Middle Video* en la muestra *Beyond the*

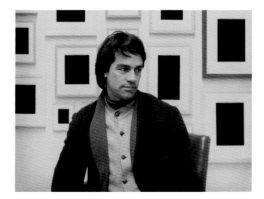

Exhibits six *Diary / Landscapes* photographs in *Imitation of Life* at Hartford Art School, November 6–28. Show includes Fischl, Kruger, Levine, Prince, and Salle, among others. Travels to West Simsbury to photograph open space behind 7 Harvest Hill Road. Makes portraits and photographs newspaper ads and brick wall in loft. Continues to make sculptures with coat hangers. Dissatisfied with direction of work. December 19 photographs a stick of butter wrapped in aluminum foil.

1980

Period of intense activity. Begins to photograph aluminum foil on January 8. From January–April, works at the Northwest Corner by day and makes photographs in the evening. In addition to aluminum foil, subjects include salt, granulated kelp, and phyllo dough. Decides to concentrate on photographing aluminum foil. Reads *The Gnostic Religion* by Hans Jonas. Sees Gandy Brodie show at Knoedler Gallery. Exhibits *Diary / Landscapes* photographs in *Pictures in New York Today*, curated by Zeno Birolli at the Padiglione d'Arte Contemporanea, Milan, from April 17–May 19. In June visits Cape Cod. Exhibits *April, 1980*, an aluminum foil image, in *Likely Stories* at Castelli Photographs, July 17–August 13. Hears Glenn Branca's "Dissonance." Sees

Times Square Show. Northwest Corner closes. Spends summer doing sheet metal work in the East Village and in the fall begins working from 5–9 am for state of New York and from 10 am–5 pm as an art handler for Annina Nosei Gallery. Four aluminum foil photographs and one small gouache included in the opening group exhibition of Metro Pictures, 167 Mercer Street, November 15–December 3. Meets Craig Owens. Experiments with craquelure and ink-toning gelatin silver prints. Rents darkroom on 17th Street to make enlargements of aluminum foils. In 1981 uses this darkroom to make chromogenic prints.

1981

March 25 buys an 8 × 10 Eastman 2D camera with a 5 × 7 inch back. Shoots four 5 × 7 inch aluminum foils and begins to photograph foil in 8 × 10. Exhibition, *Photographs*, at Metro Pictures, thirty-eight *Aluminum Foil* photographs hung in two rows in front space and miscellaneous photographs in corridor, March 26–April 15. April 26 photographs drapery and landscapes in Guilford. In May house sits at Paul McMahon and Nancy Chunn's new loft at 180 Grand Street. On May 20 begins making *Drapes* photographs using a piece of orange drapery velvet photographed beside a south-facing window. In late June returns to 135 Grand

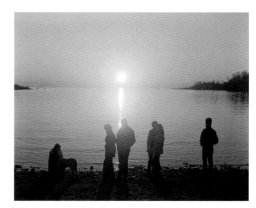

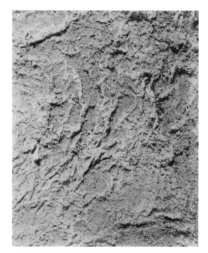

Photograph celebrada en el Cultural Arts Center de Sylmar (California) entre el 5 de noviembre y el 3 de diciembre. Se traslada a Nueva York, donde se aloja en el *loft* de Paul McMahon y Nancy Chunn en el 135 de Grand Street.

1979

Expone ocho fotografías de la serie *Diary / Landscapes* en *The New West*, muestra comisariada por Jack Goldstein y celebrada en The Kitchen entre el 6 y el 17 de enero. La exposición presenta también películas de Morgan Fisher y Pat O'Neill, y vídeos de Tony Oursler. Junto con Goldstein y Tom Radloff, acepta un trabajo temporal para pintar los techos y las rampas del museo Guggenheim. Comparte con Matt Mullican el tercer piso del número 135 de Grand Sreet, donde vivirá hasta el año 1990. Lee biografías y análisis críticos sobre Mallarmé. Conoce a Vikky Alexander, Richard Baim, Jeffrey Balsmeyer, Joe Bishop, Jennifer Bolande, Ellen Brooks, Ellen Carey, James Casebere, Sarah Charlesworth, Carroll Dunham, Hal Foster, Louise Lawler, Annette Lemieux, Tom Lawson, Sherrie Levine, Barbara Kruger, Frank Majorie, Allan McCollum, Susan Morgan, Tim Maul, Richard Prince, Laurie Simmons, Mike Smith, Carol Squiers, Sokhi Wagner y Jane Weinstock. Empieza a crear pequeñas acuarelas y pinturas al *gouache*. Crea sus primeras fotografías de cortinas en Guilford. En el mes de marzo asiste a una interpretación

de *Lesson No. 1* (Lección núm. 1) de Glenn Branca y sus guitarristas en Max's Kansas City. Empieza a cocinar en el Northwest Corner de NoHo. En julio ve actuar a The Static (Branca, Ess y Christine Hahn) en la sala TR3 de Nueva York. Asiste al rodaje de *North Light* de Morgan Fisher en el Whitney Museum of American Art. El *LAICA Journal* publica su conversación con David Salle, *Images that Understand Us*. En el *loft* de Chunn y McMahon filma el concierto *No Wave* con las bandas The Static, UT y Theoretical Girls para la televisión holandesa. En agosto visita Cape Cod. Expone seis fotografías de la serie *Diary / Landscapes* en la muestra *Imitation of Life* celebrada en la Escuela de Arte de Hartford entre el 6 y el 28 de noviembre. La exposición incluye obras de Fischl, Kruger, Levine, Prince y Salle, entre otros. Viaja a West Simsbury para fotografiar una extensión de campo abierto detrás del número 7 de Harvest Hill Road. Hace retratos, fotografía anuncios de periódico y una pared de ladrillos en el *loft*. Sigue creando esculturas con perchas. Está descontento con la dirección que ha tomado su trabajo. El 19 de diciembre fotografía una barra de mantequilla envuelta en papel de aluminio.

1980

Período de actividad intensa. El 8 de enero empieza a fotografiar papel de plata. Entre enero y abril trabaja en el Northwest Corner de día y hace fotografías de noche. Además

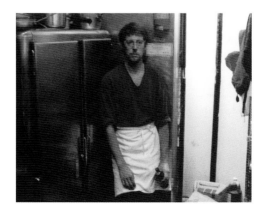

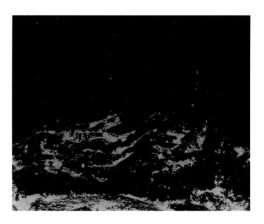

Street. Hears Branca's *The Ascension* at Bonds and *Symphony No. 1* at the Performing Garage. In July makes 8 × 10 color transparencies of flowers, still lifes, and drapes in Guilford. Starts working as a preparator at MoMA in the Architecture and Design Department. In September begins to photograph phyllo dough on black fabric, illuminated by fluorescent light. Meets Abigail Solomon-Godeau. Makes high-contrast photostats of new phyllo images. In October begins to use Kodak Contrast Process Ortho high-contrast film. Vikky Alexander moves into loft. Alexander introduces him to work of Gerhard Richter, with whom she studied at NSCAD. Makes first chromogenic prints of *High-Contrast* images.

1982
In January exposes 4 × 5 color transparencies of phyllo dough that are printed as 8 × 10 inch Cibachromes. Exhibition at Metro Pictures, including *Drapes*, *High Contrast*, and Cibachromes, February 11–March 6. Becomes interested in mathematical models after seeing Man Ray's photographs of mathematical models. Exhibits drapery photographs in *Natural History* at Grace Borgenicht Gallery, New York, June 8–July 3. Hears Branca's *Symphony No. 2* at St. Mark's in the Bowery. Marries Vikky Alexander in August. Exhibits Cibachromes in *Trouble*

in Paradise at A&M Artworks November 10–December 18 curated by Alexander. Continues to work with high-contrast film.

1983
Travels to Los Angeles and Vancouver to lecture at CalArts, UCLA, and Emily Carr College of Art. In Vancouver meets Rodney Graham, Ian Wallace, and Jeff Wall. Exhibits color *High-Contrast Photographs* with Vikky Alexander in *Artificial Miracles* at Simon Fraser University, from March 9–13. Begins to photograph design objects and architectural models for the Department of Architecture and Design at MoMA. Begins *Gelatin Photographs*, ink-infused gelatin photographed on seamless backdrop paper. First negatives made on Tri-X, then on Kodak Contrast Process Ortho film.

1984
Exhibits *Breakwater*, seven *Gelatin Photographs* at CEPA, Buffalo, New York, February 23–25. Meets Oliver Wasow, Tom Brazelton, and Karen Sylvester, who own Cash (later Cash/Newhouse) in the East Village. Exhibits six *Gelatin Photographs* in handmade frames in a two-person show with Allan McCollum at Cash in April. June–July travels to England, France, Germany, and Italy with Alexander. Meets Denys Zacharolopolis and Alain Cueff in

del papel de plata, entre sus temas se cuentan la sal, algas granuladas y pasta filo. Decide concentrarse en la fotografía de papeles de aluminio. Lee *La religión gnóstica* de Hans Jonas. Visita la exposición de Gandy Brodie en la Knoedler Gallery. Expone fotografías de la serie *Diary/Landscapes* en *Pictures in New York Today*, muestra comisariada por Zeno Birolli en el Padiglione d'Arte Contemporanea de Milán entre el 17 de abril y el 19 de mayo. En junio visita Cape Cod. Presenta *April* (Abril), una imagen de papel de aluminio de 1980, en la muestra *Likely Stories* celebrada en Castelli Photographs entre el 17 de julio y el 13 de agosto. Oye la pieza »Dissonance« (Disonancia) de Glenn Branca. Visita *Times Square Show*. Cierra el Northwest Corner. Pasa el verano trabajando con metal laminado en el East Village, y en otoño empieza a trabajar para el Estado de Nueva York de 5:00 a 9:00 de la mañana. Desde las 10:00 de la mañana hasta las 5:00 de la tarde, trabaja como manipulador de arte para la galería Annina Nosei. Muestra cuatro fotografías de papel de plata y un *gouache* pequeño en la exposición inaugural de Metro Pictures en el número 167 de Mercer Street, entre el 15 de noviembre y el 3 de diciembre. Conoce a Craig Owens. Experimenta con el craquelado y las copias impresas en gelatina de plata tintada. Alquila un cuarto oscuro en la Calle 17 para realizar ampliaciones de los papeles de aluminio. En 1981 utilizará este cuarto oscuro para hacer copias cromógenas.

1981
El 25 de marzo compra una cámara Eastman 2D de 8 × 10 pulgadas con reverso de 5 × 7 pulgadas. Fotografía cuatro papeles de aluminio de 5 × 7 pulgadas, y empieza a fotografiar el mismo tema al tamaño 8 × 10. En la exposición *Photographs* en Metro Pictures, celebrada entre el 26 de marzo y el 15 de abril, muestra treinta y ocho fotografías de la serie *Aluminum Foil* en dos hileras en el espacio anterior y fotografías diversas en el pasillo. El 26 de abril fotografía cortinas y paisajes en Guilford. El 20 de mayo empieza a crear fotografías de la serie *Drapes* (Cortinas) con un trozo de cortina de terciopelo naranja fotografiado junto a una ventana que da al sur. A finales de junio regresa al número 135 de Grand Street. Oye la pieza *The Ascension* (La ascensión) de Branca en The Kitchen y *Symphony No. 1* (Sinfonía núm. 1) en The Performing Garage. En julio crea diapositivas de 8 × 10 pulgadas de flores, bodegones y cortinas en Guilford. Empieza a trabajar como preparador en el Departamento de Arquitectura y Diseño del MoMA. En el mes de septiembre empieza a fotografiar pasta filo sobre tela negra, con iluminación fluorescente. Conoce a Abigail Solomon-Godeau. Realiza fotocopias de alto contraste de nuevas imágenes de filo. En octubre empieza a utilizar película de alto contraste Kodak Contrast Process Ortho. Vikky Alexander se traslada al *loft*, y le da a conocer la obra de Gerhard

Paris, Thierry De Duve in Brussels, and Ulrich Loock and Gerhard Richter in Düsseldorf. In the fall begins to work at Sotheby's as a part-time photographer. Photographs furniture, prints, photographs, silver, and watches. Discovers the paintings of Paul-Émile Borduas. Begins to make ink drawings and, later, paintings based on fractal geometry. In November, shoots cover of Sonic Youth's *Bad Moon Rising* in Long Island City.

1985

Exhibits *Gelatin Photographs* at Metro Pictures in a three-person show with Louise Lawler and Laurie Simmons. In January, using a light table at Sotheby's, makes *Tile Photographs* with high-contrast film and lozenge-shaped plastic tiles purchased on Canal Street. Purchases new Schneider 180mm lens and Cambo monorail camera. CEPA, 700 Main Street, Buffalo, publishes *12 Gelatin Photographs* (ISBN 0-939784-12-2) in an edition of 400, printed by Conrad Gleber. Begins working as an art handler for DAD, an art trucking company on Broome Street. Drives art shipments to Cleveland and Roanoke, Virginia. Leaves Metro Pictures. Exhibits *Tile Photographs* and ink drawings at Cash/Newhouse in the East Village, October 4–27.

1986

In February begins photographing farm machinery, pictures that will be titled *Farm Vehicles*. May–June undertakes Light Works Artist Residency in Syracuse, New York. Contact-prints 4 × 5 negatives from 1976–1986 and makes first *Degradés*, photograms using chromogenic paper. Meets Dawoud Bey and Jeffrey Hoone. In the evening and on weekends at Light Works begins paintings composed of randomly placed circles. Exhibits paintings at Cash/Newhouse November 1–29. *Rodney Graham/James Welling*, Coburg Gallery, Vancouver, Canada, November 5–22, exhibits *Drapes*, *Gelatin*, and *Tile Photographs*. Meets Richard Kuhlenschmidt, Hudson, and Philip Nelson. Makes *Degradés* using red-tinted black-and-white photographic paper. Rents studio at 237 Centre Street to make larger (52 × 52 inch) paintings using Lefranc & Bourgeois Flashe acrylic paint on canvas. Meets Frances Ferguson and Walter Benn Michaels, who both teach in the English Department at University of California, Berkeley. Michaels uses *C28*, an *Aluminum Foil* photograph, for the cover of his book *The Gold Standard and the Logic of Naturalism* published by UC Press.

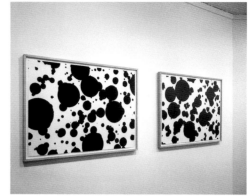

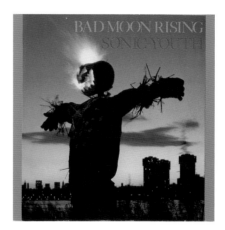

Richter, con quien había estudiado en el Nova Scotia College of Art and Design (NSCAD). Crea sus primeras copias cromógenas de imágenes de alto contraste.

1982

En enero revela diapositivas en color de pasta filo de 4 × 5 pulgadas que imprime como *cibachromes* de 8 × 10 cm. Expone *Drapes* (Cortinas), *High Contrast* (Alto contraste) y *cibachromes* en una muestra celebrada en Metro Pictures entre el 11 de febrero y el 6 de marzo. Tras conocer las fotografías de modelos matemáticos de Man Ray, se interesa por esta temática. Expone sus fotografías de cortinas en la muestra *Natural History* presentada en la galería Grace Borgenicht de Nueva York entre el 8 de junio y el 3 de julio. Asiste a una interpretación de *Symphony No. 2* (Sinfonía núm. 2) de Branca en la iglesia de San Marcos en el Bowery. Se casa con Vikky Alexander en agosto. Expone sus *cibachromes* en la muestra *Trouble in Paradise*, comisariada por Alexander y celebrada en A&M Artworks entre el 10 de noviembre y el 18 de diciembre. Sigue trabajando con película de alto contraste.

1983

Viaja a Los Ángeles y a Vancouver para impartir sendas conferencias en CalArts, UCLA y en el Emily Carr College of Art. En Vancouver conoce a Rodney Graham, Ian Wallace y Jeff

Wall. Expone fotografías de alto contraste en color junto con Vikky Alexander en la muestra *Artificial Miracles* organizada en la Universidad Simon Fraser entre el 9 y el 13 de marzo. Empieza a fotografiar objetos de diseño y maquetas arquitectónicas para el Departamento de Arquitectura y Diseño del MoMA. Empieza la serie *Gelatin Photographs* (Fotografías de gelatina), que retratan gelatina rellena de tinta sobre papel liso de fondo. Realiza sus primeros negativos sobre papel Tri X, y después en película Kodak Contrast Process Ortho.

1984

Expone *Breakwater* (Rompeolas), siete fotografías de gelatina, en la galería CEPA de Buffalo (Nueva York) entre el 23 y el 25 de febrero. Conoce a Oliver Wasow, Tom Brazelton y Karen Sylvester, propietarios de Cash (posteriormente Cash/Newhouse) en el East Village. En abril cuelga seis *Gelatin Photographs* con marcos hechos a mano en una exposición doble junto a Allan McCollum en Cash. Entre junio y julio viaja a Inglaterra, Francia, Alemania e Italia, acompañado por Alexander. Conoce a Denys Zacharolopolis y Alain Cueff en París, a Thierry De Duve en Bruselas, y a Ulrich Loock y Gerhard Richter en Dusseldorf. En otoño empieza a trabajar a media jornada como fotógrafo en Sotheby's, donde retrata muebles, grabados, fotografías, objetos de plata y relojes de pulsera. Descubre los cuadros de Paul-Émile

1987

Early January takes Amtrak *Broadway Limited* to Chicago. January 9–February 7 exhibits *New Photographs and Paintings*, 24 inch square paintings and 14 × 11 inch red *Degradés* at Feature, Chicago. Meets Jeanne Dunning, Tony Tasset, Mitchell Kane, Robbin Lockett, Jim Pedersen, and Hirsch Perlman. Stops in Pittsburgh on return trip to visit C-MU. February makes first *Railroad Photograph (West)* in Guilford. In Chicago to attend *CalArts: Skeptical Belief(s)* at the Renaissance Society (May 5–June 27) and photographs the *Site of the First Self Sustaining Nuclear Chain Reaction* at the University of Chicago. May 16–June 13 shows *Los Angeles Architecture and Portraits* and paintings at Kuhlenschmidt/Simon, Los Angeles. Cash/Newhouse closes. Makes a suite of Type 55 Polaroid photographs of satin drapes. Exhibits these and new 52 × 52 inch acrylic on canvas paintings at Galerie Samia Saouma, Paris, France, October 19–November 21. Meets Yves Gevaert in Brussels and visits Philip Nelson in Lyon. In November rents the 20 × 24 inch Polaroid camera in New York and makes *Brown Polaroids* and first 20 × 24 inch *Degradés*. Joins Jay Gorney Modern Art, New York.

1988

Father diagnosed with inoperable lung cancer. Exhibits *Brown Polaroids* in *Utopia Post Utopia* at the Institute of Contemporary Art, Boston, January 28–March 17. On drive from New York begins to photograph what becomes *Architectural Photographs/Buildings by H. H. Richardson*. Travels to Cologne, Stuttgart, and Kassel, Germany, with Jay Gorney and Haim Steinbach. Exhibits six 52 × 52 inch paintings in *Schlaf der Vernunft*, at the Museum Fridericianum, Kassel, February 21–May 23. Exhibits *Degradés* and Polaroids at Christine Burgin Gallery March 19–April 13. May–July photographs Richardson buildings in Staten Island, Albany, Springfield, Holyoke, Woburn, Quincy, North Easton. Exhibits *Architectural Photographs/Buildings by H. H. Richardson* at Johnen & Schöttle, Cologne, September 2–October 1. Exhibits *Architectural Photographs*, *Diary/Landscapes* and 20 × 24 inch Polaroids of *Drapes* at Jay Gorney Modern Art, September 17–October 15, and at Galerie Philip Nelson, Lyon, France, October 7–November 19.

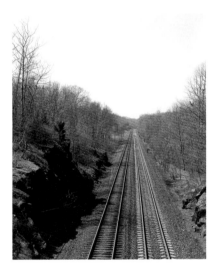

Borduas. Empieza a hacer dibujos a tinta, y más tarde pinturas, basados en la geometría fractal. En noviembre fotografía la carátula del disco *Bad Moon Rising* de Sonic Youth en Long Island.

1985

Presenta *Gelatin Photographs* de nuevo en Metro Pictures, en el marco de una exposición colectiva de tres artistas, junto a Louise Lawler y Laurie Simmons. En enero, utilizando una mesa de luz de Sotheby's crea *Tile Photographs* (Fotografías de azulejos) en película de alto contraste con teselas de plástico en forma de rombo compradas en Canal Street. Adquiere un nuevo objetivo Schneider de 180 mm y una cámara monorraíl Cambo. La galería CEPA de fotografía, situada en el número 700 de Main Street en Búfalo, publica *12 Gelatin Photographs* (12 fotografías de gelatina) en una edición de 400 (ISBN 0-939784-12-2) impresa por Conrad Gleber. Empieza a trabajar como manipulador de arte para DAD, una empresa de transporte de obras de arte de Broome Street. Conduce transportes de obras de arte a Cleveland (Ohio) y a Roanoke (Virginia). Deja Metro Pictures. Expone *Tile Photographs* y dibujos a tinta en Cash/Newhouse en el East Village entre el 4 y el 27 de octubre.

1986

En febrero empieza a fotografiar maquinaria agrícola, imágenes que se titularán *Farm Vehicles* (Vehículos agrícolas). Entre mayo y junio disfruta de la Light Works Artist Residency en Syracuse (Nueva York). Imprime negativos de 4 × 5 pulgadas de los años 1976-1986 en hojas de contacto, y realiza sus primeros *Degradés* (Degradados), fotogramas en papel cromógeno. Conoce a Dawoud Bey y a Jeffrey Hoone. De noche y los fines de semana en Light Works empieza una serie de pinturas de círculos dispuestos al azar. Expone sus cuadros en Cash/Newhouse entre el 1 y el 29 de noviembre, y del 5 al 22 del mismo mes presenta fotografías de las series *Drapes*, *Gelatin Photographs* y *Tile Photographs* en la muestra *Rodney Graham/James Welling*, celebrada en la Coburg Gallery de Vancouver. Conoce a Richard Kuhlenschmidt, Hudson y Philip Nelson. Crea *Degrades* con papel fotográfico blanco y negro tintado de rojo. Alquila un estudio en el 237 de Centre Street para hacer cuadros más grandes (de 52 × 52 pulgadas), para los que emplea pintura acrílica Lefranc & Bourgeois Flasche sobre lienzo. Conoce a Frances Ferguson y a Walter Benn Michaels, ambos profesores del Departamento de Inglés en UC Berkeley. Michaels utiliza una de las fotos *Aluminum Foil* (C28) para la portada de su libro *The Gold Standard and the Logic of Naturalism* publicado por la imprenta universitaria UC Press.

1987

A principios de enero coge el tren *Broadway Limited*, de la empresa Amtrak, hasta Chicago.

Entre el 9 de enero y el 7 de febrero expone pinturas cuadradas de 24 pulgadas y *Degradés* rojos de 14 × 11 pulgadas en la muestra *New Photographs and Paintings*, celebrada en la galería Feature de Chicago. Conoce a Jeanne Dunning, Tony Tasset, Mitchell Kane, Robbin Lockett, Jim Pedersen y Hirsch Perlman. De regreso hace una parada en Pittsburgh para visitar Carnegie-Mellon. En febrero hace su primera *Railroad Photograph [West]* (Fotografía de vía férrea [Oeste]) en Guilford. Visita la exposición *CalArts: Skeptical Belief(s)* celebrada en The Renaissance Society de Chicago entre el 5 de mayo y el 27 de junio, y fotografía *Site of the First Self Sustaining Nuclear Chain Reaction* (Lugar de la primera reacción nuclear autosuficiente en cadena) en la Universidad de Chicago. Entre el 16 de mayo y el 13 de junio presenta *Los Angeles Architecture and Portraits* y algunas pinturas en la galería Kuhlenschmidt/Simon de Los Ángeles. Cash/Newhouse cierra definitivamente. Welling realiza una secuencia de fotografías Polaroid Tipo 55 de cortinas de raso, que expone, junto a nuevas pinturas de acrílico sobre lienzo, de 52 × 52 pulgadas, en la galería Samia Saouma de París, entre el 19 de octubre y el 21 de noviembre. Conoce a Yves Gevaert en Bruselas y visita a Philip Nelson en Lyon. En noviembre alquila una cámara Polaroid de 20 × 24 pulgadas en Nueva York, con la que crea *Brown Polaroids* (Polaroids marrones) y

sus primeros *Degradés* de 20 × 24 pulgadas. Se une a la galería Jay Gorney Modern Art.

1988

A su padre le diagnostican cáncer de pulmón inoperable. Expone *Brown Polaroids* en la muestra *Utopia Post Utopia* celebrada en el ICA de Boston, entre el 28 de enero y el 17 de marzo. De camino desde Nueva York, empieza a fotografiar lo que serán *Architectural Photographs/Buildings by H. H. Richardson* (Fotografías arquitectónicas/Edificios de H. H. Richardson). Viaja a Colonia, Stuttgart y Kassel con Jay Gorney y Haim Steinbach. Cuelga seis pinturas de 52 × 52 pulgadas en la exposición *Schlaf der Vernunft* celebrada en el Museum Fridericianum de Kassel entre el 21 de febrero y el 23 de mayo. Presenta *Degradés* y *Polaroids* en la galería Christine Burgin entre el 19 de marzo y el 13 de abril. Entre mayo y julio fotografía edificios de Richardson en Staten Island, Albany, Springfield, Holyoke, Woburn, Quincy y North Easton. Presenta *Architectural Photographs/Buildings by H. H. Richardson* en Johnen & Schöttle en Colonia entre el 2 de septiembre y el 1 de octubre. Muestra polaroids de cortinas de 20 × 24 pulgadas, *Architectural Photographs* y obras de *Diary/Landscapes*, de 20 × 24 pulgadas, en Jay Gorney Modern Art de Nueva York entre el 17 de septiembre y el 15 de octubre, y en la galería Philip Nelson de Lyon entre el 7 de octubre y el 19 de noviembre.

Selected Writings, 1979–87 / Escritos escogidos, 1979-1987

"The real theme of a work is not the subject the forms designate, but the
unconscious themes, the involuntary archetypes in which the forms assume their
meaning and their life. Art is a veritable transmutation of substance. By it,
substance is spiritualized, and physical surroundings dematerialized, in order
to refract essence, that is, the quality of the original world. What art
regains for us is time as it is coiled within essence, as it is born in the
world enveloped by essence, identical to eternity." Gilles Deleuze

In the narrow trough which you call thought, the rays of the Spirit rot like
old straw. Antonin Artaud

The world of the future is already falling in an avalanche on the memory of the past.
Maurice Blanchot

1979

Images That Understand Us: A Conversation with David Salle and
 James Welling.

LAICA Journal, June 1980 Excerpt

James Welling: One of my first thoughts about making photographs
was to construct an image of great density. That is, the image
would be a point where many lines of thought might intersect. Later
that ideal was deflected into the desire to make photographs which
were not strictly bound by present time.

David Salle: Willful use of period, heroic style.

JW: And subject matter. In cinema, period film is a legitimate genre whereas
in photography that impulse is called nostalgic.

DS: Photography is preservational, in film you make things up at will-
a completely different mentality.

JW: The work should describe a world other than this one. Imagery
should be descriptive of a place.

DS: Imagery is coordinates.

1979

"When it seems that we no longer wish to begin anything it becomes important not to cease to discover a value in that nothing, that is, a sense of delight and justification in communicating values of absence. ~~(In this sense these young artists radicalize the question while remaining within a deontological framework, that is, one which still provides a foundation.)~~ The beginning is always the moment which generates time and which cannot be believed to be a complete negation."

Zeno Birolli, 1980

"Reluctant moralists, we make art that suggests our simultaneous longing for anarchy and order - to have nothing and everything. An uneasy peace is made between the reassuring mythologies society and culture provide and our wish to see ourselves as free agents. The very best in art makes public our private anguish in the face of this ineluctable conflict."

Sherrie Levine, 1979

"So what are the big themes? Much talk about opacity as a positive value, ambiguity, and the complex notion that there are some images or uses of images which rather than offering themselves up for a boffo decoding by the viewer, instead understand us. That is to say there is a class of images, call it an aesthetic class, that allows us to reveal to ourselves the essential complicity of the twin desires of rebellion and fatalism. To say that a work of art is dense or opaque is not to say that it is not implicative, subversive, or poignant."

David Salle

My work consists of open-ended images whose signification is polyvalent. The present series which I exhibited at Metro Pictures in February consists of dark fabric dusted with particles of pastry dough and printed for maximum contrast. Shearing the object of its direct reference, the pictures transcend blank abstraction through a dense screen of associations and evocations. I reject the photographic ethos wherein the camera transcribes visual apperances in favor of an aesthetic which pictures the affective aspect of consciousness.

Statement, April 19, 1982

I seek a photographic production which evokes as much as it reveals, and which resists the intelligence as long as possible. To shear the photograph of representational references produces an image of multivalent significations. These picture emphasize that they are not concerned with what we see but rather how it is we see. In this sense the photographs fulfill my aspiration to produce images which are both densely associative and self-referencing.

I thought about nesting emotional resonance within the form. In all my

work, the alternation between empty and full, Kingdom and Darkness,

produces a current which lights the image. In this sense my work is

representational. What it represents is the invisible, seen with the aid

of a conceptual baffle.

1982

Quick Schema

Very briefly my work of the past 4 years involved lighting

and photographing various forms of matter. Size of

the work and the frame used was always very specific,

~~a small image isolated on a large matte - a~~

~~very stereotyped presentation for photographed~~

by photographing old things or abstract subject

matter I sought to draw a line between my work

and the quotidian. ~~In fact~~ street photography

was to be avoided as well as most of the History

of Photography. The formal antecedents for my work

are in graphic art and scientific uses of photography

my work is sized ~~framed subject chosen~~ to

create a virtual tromp l'oeille effect.

The small image conveys a sense of veracity

larger pictures cannot - small image floated on a large matte.

My work interrogates the representational nature

of photography by creating a facsimile

effect. The subject of the photographs ~~- always and only that -~~

doesn't exist/and is always the same thing

remanipulated. Using a book or a piece of

aluminum foil to generate an image collapses

tradition space in favor of something closer to

electronic space. By prioritizing representation

~~and spatial~~ I align my work with others

using appropriation.

1982

EFFECTS

MAGAZINE FOR NEW ART THEORY

Number 2 1984

JAMES WELLING
ABSTRACT

By sizing the print to the subject, my photographs gain a facsimile effect, a trompe l'oeil veracity not found in large images. This transcriptive, one to one size relationship counterbalances the abstract reading of my work. From a distance, the photograph reads as a dark rectangle on a white field. Closer, its manifest subject is visible and the viewer is forced to ask, what is it?

The answer to this question can be approached from four directions. First, there is recourse to materials. What I photograph is pliable, capable of arrangement and variation and deceptive in appearance. Apart from ennobling these materials in the eyes of the viewer the important thing is that they generate images. The subject is not the materials, but the procedures (tearing, folding, scattering) from which the image is constructed.

Second, my work is often understood in terms of landscape. The photograph is not primarily a picture of materials; it records something analogous to natural phenomena with the detachment of scientific photography. The configurations can only be understood through the organizing structure of landscape conceptions.

Third, art as landscape is often used to initiate discussion of nonobjective art. My work approaches the abstract through its emphasis on chance and repetition. Art as landscape as abstraction serves as an armature for an emotional dimension in the work of art. The evocation of an affective state is implicit in cultural codes which describe nature in terms of the sublime.

Fourth. The issue of definition can be used to question itself. To ask of my work What is it? is to ask the meaning of photographic appearance. From the above inquiries, the possibility of representation has been framed so that it always gives way to uncertainty. What can be said of my work is voiced in front of a deceptive, shifting representation which is in recurrent crisis.

-- James Welling
October 1983

James Welling was educated at Carnegie-Mellon University and the California Institute of the Arts. He currently lives and works in New York City.

1983

<u>Area</u> (1987)

1.) The photographs are titled with dates: <u>1-8</u>, <u>1980</u>; <u>April</u>, <u>1980</u> etc. and encompass 17 months (January 1980-May 1981)

2.) <u>Detail</u>: an infinitude of detail, an endlessly carved and ridged surface; hallucinatory detail

3.) <u>Folded</u>: one piece of wrinkled metal foil, many refoldings; pliable

4.) <u>Metal</u>; Clubs, rock, sound waves, the Downtown Music Scene 1977-

5.) <u>Visionary</u>: of psychotic visions, the drawings of schizophrenics, hallucinatory visions, "closed eye vision"

6.) <u>Mental Images</u>

7.) <u>Of Chaos</u>: unmediated by language, antagonistic to the structuring power of language; wild

8.) <u>Anti-quotidien</u>: the intended polemical content; anti renaissance perspective, anti the instrumentality of the photograph, anti transcriptive of "quotidien reality"

9.) <u>Dense</u>: resists the intelligence as long as possible; frighteningly full, yet contradictory

10.) <u>Sumptuous</u>: of sensuality; wet, glittering objects; sparkling light in darkness; of sexuality

11.) <u>Emotions</u>: ecstasy, dread, rapture

12.) <u>Invisible</u>

13.) <u>Spiritual</u>: Pure existence pierces an opening to express itself in the phenomenal world.

JAMES WELLING
P.O. BOX 2078
CANAL ST. STATION
NYC, NY 10013-0874
212-966-3253

1987

Titles / Títulos

Unless otherwise noted, all photographs are gelatin silver prints or chromogenic prints. / A menos que se indique otra cosa, todas las fotografías son gelatinas de plata o impresiones cromogénicas.

pages/páginas

1 top: *Muddy Fields*, February 1969
 bottom: verso of *Muddy Fields*
2–3 *Sculpture*, August 1970, color transparency
4–5 *Sculpture, 1970*, West Simsbury, CT
6 *Self-portrait*, January 1971
8–11 Stills from *Sculpture 1970, Film 1971*, Super 8, color, 4 min., 3 seconds, silent
12 *String Sculpture, A Ball of Kite String Unfurled over Five Acres*, August 1970, color transparency
13 Outdoor Sculptures, Pittsburgh, PA, color transparency
14 Sculpture Installation, March 1971, Carnegie-Mellon University, Pittsburgh, PA, color transparency
15 *Beaker Toss*, March 1971, Pittsburgh, PA, color transparencies
16–17 *Panther Hollow*, January 1971, Pittsburgh, PA
18–19 *Gray Paintings*, 1970–71, acrylic on rag paper
20 *His Ocean*, Installation, April 1971, Carnegie-Mellon University, Pittsburgh, PA, color transparency
21 *7 inch Square Paintings*, acrylic on paper
22 Dance Performance, April 1971, Carnegie-Mellon University, Pittsburgh, PA
23 *Twig*, April 1971
26–29 Stills from *Ashes*, 1974, helical scan video, 60 min., silent
30 Stills from *Second Tape*, 1972, BW helical scan video, 34 min., sound
31 Stills from *Middle Video*, 1973, BW helical scan video, 34 min., sound
32 Project Inc. Installation views, Cambridge, MA, January 19, 1973, color transparency
33–35 *Preparatory Photographs for Project Inc. Installation*, December 1972
36–37 *And Should*, 1974, collage
38 *Pollock/Serra*, 1974, collage
39 *Rothko/Giacometti*, 1974, collage
40 *Hair*, 1974
41 *Untitled* (Electron Microscope), 1975, collage
42 *Studio Floor, 1725 West Washington Blvd.*, Venice, CA, 1975
44 *Middle Video Still*, 1973
45 *Will's Room, 7:30 AM, August 5,* 1973
46 *Antarctic Sun*, 1975, collage
47 *Antietam*, 1975, collage
48 *April 22, 1976*, charcoal on paper
49 top: *Russell Means and Buffy Saint Marie at the Fox Venice*, 1976
 bottom: *Chinese Elm, Venice, CA*, 1976
50–51 *Boatyard*, 1974–75, color transparency
52 *5 x 7 Piece*, 1972–75
55 *Los Angeles Architecture and Portraits*, 1976–78
 top to bottom: 1977
 1978
 Dorothy Sue Thurman, Santa Monica, CA, 1977
56 1978
 1977
 Self-portrait, 1976

57 *Ericka Beckman* 1978
 1976
 1977
58–61 *Hands*, 1975
63 *Window*, 1976, Polapan print
64 top: *Clock*, 1976, Polapan print
 bottom: *Lock*, 1976, Polapan print
66–67 *Polaroids*, 1976, Polacolor prints
69 top to bottom:
 September 3, 1968, watercolor on paper
 Maple Tree, 1967, watercolor on paper
 December 29, 1968, watercolor on paper
70–71 *Diary of Elizabeth and James Dixon (1840–41)/Connecticut Landscapes*, 1977–86
74–75 *Aluminum Foil*, 1980–81
78 *Burning Windmill*, 1976, photo-offset
79 *Chimney*, 1976, photo-offset
80–83 *Los Angeles Architecture and Portraits*, 1976–78
80 top: *Jack Goldstein's Studio Wall*, 1978
 bottom: *Jack Goldstein, February*, 1977
84–88 *Diary of Elizabeth and James Dixon (1840–41)/Connecticut Landscapes*, 1977–86
89 Installation view, *The New West*, Kitchen, New York, January 1978
90 *Titles February 1, 1979*, 1979
91 *Orchard*, 1980, ink on distressed rag paper
92–93 *Watercolors*, 1980, watercolor and gouache on rag paper
94 *Coat Hanger Sculpture*, 1980, 135 Grand Street, New York
95 *Spiral*, 1980, gelatin silver print, ink and craquelure
96–101 *Aluminum Foil Photographs*, 1980
102 Installation view, Metro Pictures, New York, April 1981
103 Production still, 135 Grand Street, New York, February 29, 1980
104 *Untitled*, 1987, Polacolor ER print
108–9 *Drapes*, 1981
111 *Aluminum Foil*, 1980–81
113 top and center: *High Contrast Piece*, 1981, Photostat
 bottom: Ad, *Soho News*, 1981, photo offset
114–15 *Sextet, 1971*, silkscreen on paper
116–19 *Drapes*, 1981
120 Detail, *Seascape by William C. Welling*, 1981
121 Installation view, *Trouble in Paradise*, A&M Artworks, New York, December 1982
122 *Photostat Piece*, October 1981, photostat
123 *HC124*, 1982
124 *Studio at 135 Grand Street*, 1983
126 top to bottom:
 Oak Tree, 1967, watercolor on rag paper
 Louis Wingo's Coat, 1967, pencil on paper
 Sky Study, July 1967, watercolor on paper
127 top to bottom:
 Sculpture, 1970
 Mark Rothko, October 29, 1969, ink on paper
 Preparatory Photograph for Project Inc. Installation, 1972

128 top to bottom:
 Wallace Stevens, *Poems*, Vintage Books
 Stone Wall, photo-offset
 Marlboro Ad, *Los Angeles Times*, 1974, photo-offset
129 top to bottom:
 Jesus in the Snow, date unknown
 My Darkroom in the Pacific Building, Santa Monica, CA, 1978
 Seascape, 1979
130 top to bottom:
 Handbill, 1977
 Glenn Branca at TR3 (Photograph by Vikky Alexander), 1979
 Handbill, 1979
131 top to bottom:
 Butter Wrapped in Aluminum Foil, 1979
 David Salle, New York, 1977, gelatin silver print
 Installation view, *Aluminum Foil*, Metro Pictures, New York, April 1981
132 top to bottom:
 Installation view, *Aluminum Foil*, Metro Pictures, New York, April 1981
 Production still, 180 Grand Street, New York, May 1981
 Drapes, 1981
133 top to bottom:
 Guilded Frame, 1981, gelatin silver print
 Drapes, 1986, Polapan print
 Paul-Émile Borduas, *Sea Gull*, 1956, oil on canvas, 146.2 × 113.3 cm Purchased 1956 National Gallery of Canada, Ottawa Photo © National Gallery of Canada
134 Installation views, *Allan McCollum and James Welling*, Cash/Newhouse, New York, April 1984
137 Installation view, *Holly Wright and James Welling*, Leubsdorf Art Gallery, Hunter College, New York, 1987
138–39 *Gelatin Photographs*, 1984, gelatin silver prints
140 Installation view, *Tile Photographs*, Kunsthalle Bern, May 1990
141–42 *Tile Photographs*, 1985
143 *Early Degradé*, 1986
144 Installation view, Christine Burgin Gallery, New York, April 1988
145–47 *Brown Polaroids*, 1988, Polacolor ER prints
148 Production still, Polaroid Studio, New York, 1988
149 *Grid*, 1988
150 top to bottom:
 William C. Welling, *Landscape with Two Trees*, 1930, oil on canvas board
 Richard Welling (1926–2009), *Traffic Signs, Hartford*, n.d., ink on paper
 Julie Post, *St. Albans Episcopal Church*, 1980, woodcut

151 top to bottom:
Estelle K. Coniff, *Composite*, 1952,
watercolor on paper, Wadsworth Atheneum
Museum of Art; The Ella Gallup Sumner and
Mary Catlin Sumner Collection Fund
February Sunlight, 1968, watercolor on
rag paper
Knollwood Beach, 8:00 PM, August 22,
1969, charcoal on paper
152 top to bottom:
Pittsburgh, 1969, charcoal and ink on paper
Gandy Brodie, *Spiral Galaxy*, 1967, oil on
wood, 9½ × 10 in., collection of The Estate of
Gandy Brodie, courtesy steven harvey fine
art projects
Intaglio Test Print, 1970
153 top to bottom:
*James Osher and Brian Newick in the
Woodlawn Gallery*, Pittsburgh, 1971
*Diagram for His Ocean Installation April 12,
1971*, pencil and collage on paper
Dance, University of Pittsburgh, Spring 1971
154 top to bottom:
Still from *Second Tape*, 1972
Matt Mullican Dede Bazyk, Lisa Koper,
Baldessari Class, CalArts, 1972, photograph
by Robert Covington
Wolfgang Stoerchle, *Video Still*, 1971, The
Getty Research Institute, Los Angeles
(2009.M.16)

155 top to bottom:
Still from *Lexington*, Super 8, silent 10' 35"
James Welling, Frank Finley, David Trout at
CalArts, 1972
Still from William C. Welling home movie,
early 1930s
156 top to bottom:
Studio view, 1725 West Washington
Boulevard, Venice, 1974, Photograph by
David Salle
Painting/Photography/Film, László Moholy-
Nagy, Dover Press
Installation view Thesis Exhibition, CalArts,
April 1974
157 top to bottom:
Installation view, *Indian Summer*, Project
Inc., Cambridge, MA, 1974
Coat Hanger Sculpture, 1725 West
Washington Boulevard, 1975
West Simsbury, December 1974
158 top to bottom:
Invitation card, *Evening of Works*, Los
Angeles Institute of Contemporary Art, 1976
Der Rosenkavalier album cover
Matt Mullican, David Salle, James Welling,
Paul McMahon, Robert C. Morgan,
New York 1976
159 top to bottom:
Rooftop View, 1725 West Washington Blvd.,
1976
The Day Paul Strand Died, 1976
Harriett and Bill Welling, Guilford, CT, 1977

160 top to bottom:
Window, The Pacific Building, 1977,
watercolor on rag paper
*Coathanger sculpture in my office,
the Pacific Building, October*, 1977,
color transparency
Allan McCollum, New York, 1981
161 top to bottom:
Guilford, CT, 1979, gelatin silver print
Kelp, 1980, gelatin silver print
James Welling, Northwest Corner restaurant,
New York, NY, 1980, photograph by Royalyn
Ward Davis
162 top to bottom:
High Contrast, 1981, chromogenic print
Breakwater, Installation view, CEPA, Buffalo,
1984
View from 135 Grand Street, New York
163 top to bottom:
Installation view, Cash / Newhouse, 1985
Bad Moon Rising, Sonic Youth, 1985
Rodney Graham, Vancouver, 1986
164 top to bottom:
Installation view, *Feature*, Chicago, 1990
West, 1988, gelatin silver print
Installation view, Galerie Samia Saouma,
Paris, 1987
165 Installation view, Galerie Nelson, Lyon,
France, October 1988
175 *Site of the First Self-Sustaining Nuclear
Chain Reaction*, 1987, Cibachrome

This catalogue has been published in conjunction with the exhibition *James Welling: The Mind on Fire* organized and presented at:

MK Gallery, Milton Keynes
14 September–25 November 2012

Centro Galego de Arte Contemporánea - CGAC,
Santiago de Compostela
22 March–16 June 2013

Contemporary Art Gallery, Vancouver
15 November 2013–12 January 2014

MK Gallery
900 Midsummer Blvd, Milton Keynes,
MK9 3QA, United Kingdom
T: +44 1908 676 900
info@mkgallery.or
www.mkgallery.org

MK Gallery gratefully acknowledges annual revenue support from Arts Council England and Milton Keynes Council.

Centro Galego de Arte Contemporánea - CGAC
Rúa Ramón del Valle Inclán 2
15703 Santiago de Compostela
T: +34 981 546 629 · F: +34 981 546 625
cgac@xunta.es
www.cgac.org

Centro Galego de Arte Contemporánea - CGAC is a public institution dependent on the Galician Autonomous Administration, Xunta de Galicia.

Contemporary Art Gallery
555 Nelson Street, Vancouver,
British Columbia, V6B 6R5, Canada
T: +1 604 681 2700 · F: +1 604 683 2710
contact@contemporaryartgallery.ca
www.contemporaryartgallery.ca

The Contemporary Art Gallery is financially supported by the Canada Council for the Arts, the City of Vancouver, and the Province of BC through the BC Arts Council and the BC Gaming Policy and Enforcement Branch. We are also grateful for the support of Vancouver Foundation and our members, donors, and volunteers. We especially acknowledge the multiyear support of BMO Financial Group.

Published by MK Gallery, Centro Galego de Arte Contemporánea - CGAC, Contemporary Art Gallery, Vancouver, and DelMonico Books, an imprint of Prestel

Prestel, a member of
Verlagsgruppe Random House GmbH

Prestel Verlag Neumarkter Strasse 28
81673 Munich, Germany
T: 49 89 41 36 0 · F: 49 89 41 36 23 35
www.prestel.de

Prestel Publishing Ltd. 14-17 Wells Street
London W1T 3PD, United Kingdom
T: 44 20 7323 5004 · F: 44 20 7323 0271

Prestel Publishing 900 Broadway, Suite 603
New York, NY 10003, USA
T: 1 212 995 2720 · F: 1 212 995 2733
sales@prestel-usa.com
www.prestel.com

Designer and production manager: Laura Lindgren
Project editor: Nigel Prince
Color separations: Echelon Color
Texts: Jane McFadden, Anthony Spira, Jan Tumlir, Miguel von Hafe Pérez, Nigel Prince, and James Welling
Translations: Josephine Watson
Copy editing: Donald Kennison (English);
Elena Expósito (Spanish)

Printed and bound in China by Artron

ISBN: 978-3-7913-5366-1

Library of Congress Control Number: 2014931800

The paper in this book meets the guidelines for permanence and durability of the Committee on Production Guidelines for Book Longevity of the Council of Library Services.

British Library of Cataloguing-in-Publication Data: a catalogue record for this book is available from the British Library; Deutsche Nationalbibliothek holds a record of this publication in the Deutsche Nationalbibliografie; detailed bibliographical data can be found under: http:// dnb.ddb.de

Cover: *Hands*, 1975

Thanks to Maureen Paley and David Zwirner for their support toward the exhibition and in Vancouver further support was made by the U.S. Consulate General Vancouver and Capture Photography Festival.

This publication has been made possible through the generous support of David Zwirner, New York; Maureen Paley, London; Galería Marta Cervera, Madrid; Regen Projects, Los Angeles; and Galerie Peter Freeman, Inc., Paris.